室內色彩搭配寶典

唯美映像 編著

室內設計概念╳色彩三要素╳裝飾設計技巧

色彩在主觀上是一種行為反應，
在客觀上則是一種刺激現象和心理表達──
─本書寫給想要打造專屬居家風格的高品味讀者
國際優秀作品賞析╳潮流設計方案
8 堂室內設計課，拓展你的設計思路！

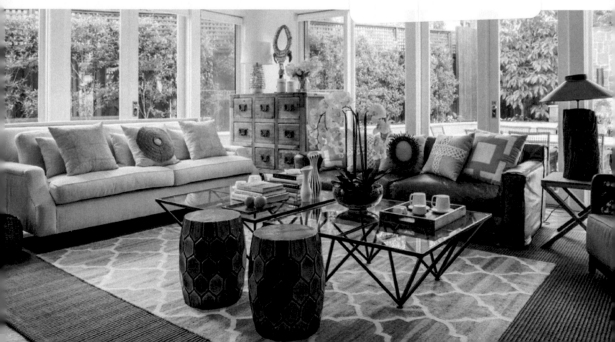

目錄 CONTENTS

CHAPTER 04　手動調整配色

CHAPTER 05　室內設計風格與色彩搭配

CHAPTER 06　室內空間與色彩搭配

CHAPTER 07　你能讀懂的色彩心理

CHAPTER 08　年輕人最愛的潮流裝飾

前言
PREFACE

這是一本針對室內設計和色彩搭配設計的參考書。

本書注重理論和實踐相結合，不但有對大量優秀作品的分析和點評，還有手動調整配色的特色章節。

透過對本書的學習，希望讀者可以快速了解室內設計和色彩搭配設計的思路，並透過大量優秀的經典案例獲得寶貴的設計經驗。

本書共 8 章，具體內容如下。

第 1 章為「關於室內設計，你需要了解的幾個知識」，包括室內空間及室內設計的概念、室內設計要素、室內設計構成和室內設計形式 4 部分內容。

第 2 章為「色彩在室內設計中的重要性」，包括色彩三要素、用色的基本原理、室內中的色彩和色彩的對比。

第 3 章為「室內設計基本流程」，包括確定主題、確定整體風格、確定色彩方案和確定細節元素 4 個設計步驟。

第 4 章為「手動調整配色」，包括烘托主角的配色技法和統一的配色技法這兩種手動配色技巧。

第 5 章為「室內設計風格與色彩搭配」，詳細講解了 7 種室內設計風格，包括簡約風格、美式風格、歐式風格、地中海風格、東南亞風格、混搭風格和新古典主義風格。

第 6 章為「室內空間與色彩搭配」，細緻講解了客廳、臥室、廚房、書房、餐廳、衛浴這 6 個室內空間設計與色彩的搭配。

第 7 章為「你能讀懂的色彩心理」，以色彩為視角講解了 30 個室內色彩心理設計技巧。

第 8 章為「年輕人最愛的潮流裝飾」，細緻講解了 23 類流行裝飾設計技巧。

本書主要由唯美映像組織編寫，瞿穎健、曹茂鵬參與了本書的主要編寫工作。另外，由於本書工作量較大，以下人員也參與了本書的編寫和資料整理工作，他們是柳美余、李木子、葛妍、曹詩雅、楊力、王鐵成、於燕香、崔英迪、董輔川、高歌、韓雷、胡娟、矯雪、鞠闊、李化、瞿玉珍、李進、李路、劉微微、瞿學嚴、馬嘯、曹愛德、馬鑫銘、馬揚、瞿吉業、蘇晴、孫丹、孫雅娜、王萍、楊歡、曹明、楊宗香、曹瑋、張建霞、孫芳、丁仁雯、曹元鋼、陶恆兵、瞿雲芳、張玉華、曹子龍、張越、李芳、楊建超、趙民欣、趙申申、田蕾、仝丹、姚東旭、張建宇、張芮等，在此一併表示感謝。由於時間倉促，加之水準有限，書中難免存在錯誤和不妥之處，敬請讀者們批評和指正。

編者

01

關於室內設計，你需要了解的幾個知識

　　室內設計是一項需要根據建築物的功能、環境和標準等因素，透過建築設計原理，創造出具有合理功能、美觀舒適並且能夠符合人們物質和精神生活特點的室內環境的工作。室內設計主要包括設計構思、施工工藝、裝修材料及內部設施等幾大方面。按照功能的不同，可以將室內設計分為公共空間設計以及私密空間設計，不同類型的設計項目，其設計特點也各不相同。

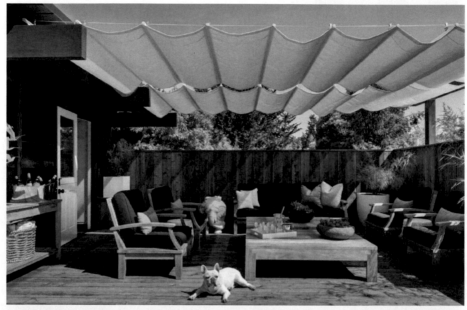

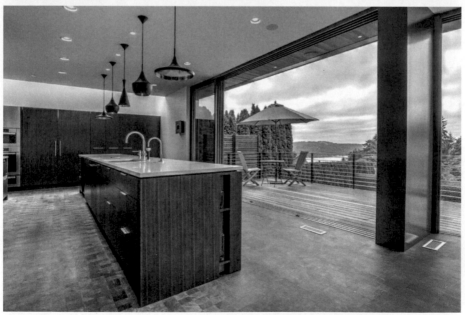

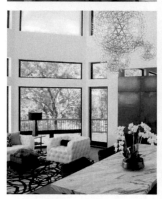
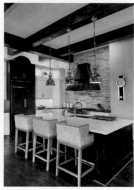
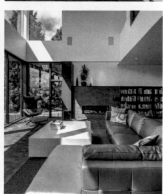

1.1　室內空間及室內設計的概念

　　室內空間分為兩種，一類是公共空間，另一類是私密空間。公共空間是家人共同使用的區域，講究共性，要充分考慮到家中每個成員的感受，如客廳、餐廳、陽臺等；私密空間是指個人單獨使用的空間，主要講究個性化，要考慮到隔音和私密的需求，如臥室、書房、衛浴間、衣帽間和儲藏室等。

公共空間：

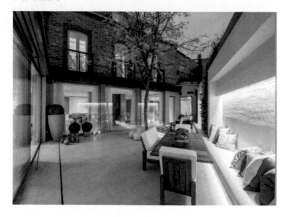

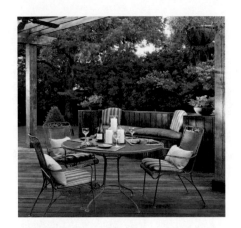 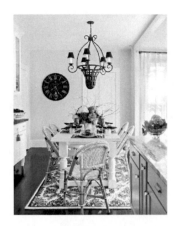

私密空間：

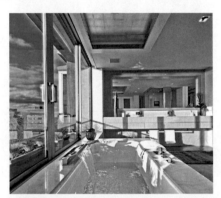 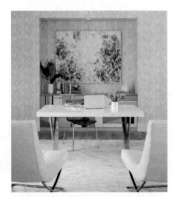

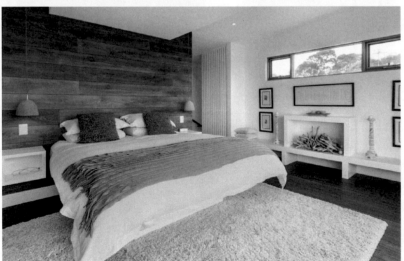

　　室內設計也可以說是對室內空間進行組合設計的過程，主要是指室內裝修（包括風格定位、色彩搭配和材料選擇等），要對室內有明確的定位；而對於室內裝飾（包括家具、燈具和陳設品的設計等），則是符合審美情緒，以此來改善生活環境，從而提高生活的品質。

室內裝修：

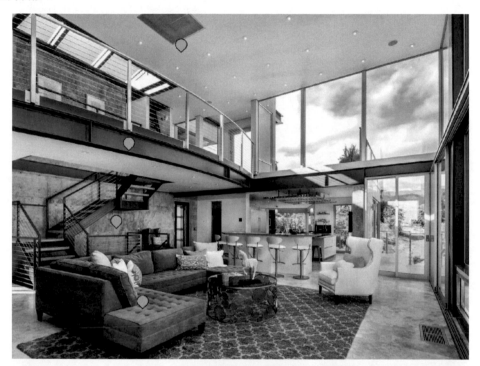

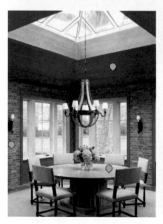
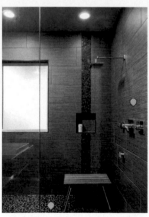
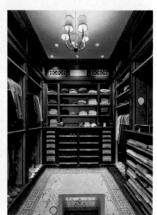

室內裝飾：

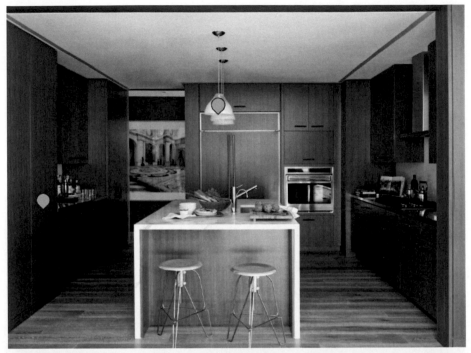

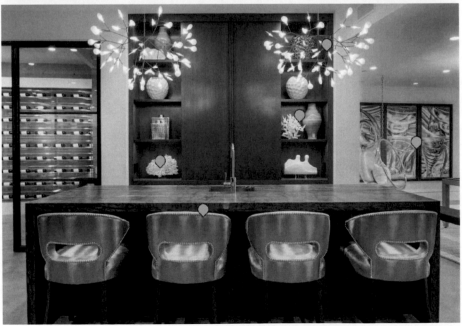

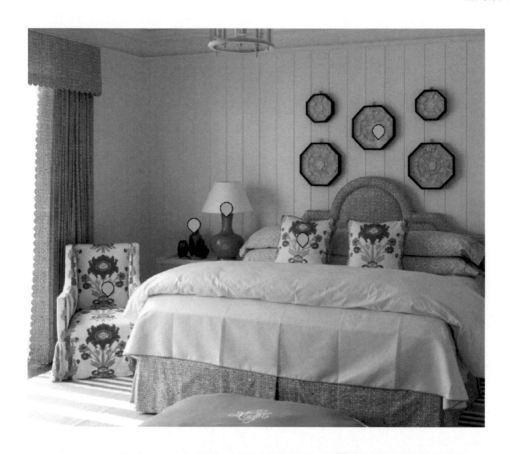

1.2 室內設計要素

　　室內設計要素包括空間與光影、室內家居陳列、室內裝飾和室內植物等元素。在考慮到環境條件的同時，充分利用這些條件，積極發揮創作思想，創造出既符合功能性的需求，又符合人們心理需求的室內環境。

空間與光影

室內家居陳列

室內裝飾

室內植物

1.2.1　空間與光影

　　光是一切視覺藝術之源，是空間的靈魂，將光影巧妙地運用在空間中可以極大地豐富設計語言，能夠賦予空間一定的色彩和活力感，可以豐富空間的內涵。因此，光影不僅僅造成裝飾的作用，更造成烘托效果的作用。

　　光影還能塑造出空間的情感，烘托出一定的氣氛和意境，進而感染空間環境中的人，而且光影的明暗關係、間接手法、直接手法的表達，可以塑造出溫馨舒適的居室環境。

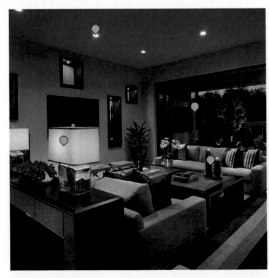

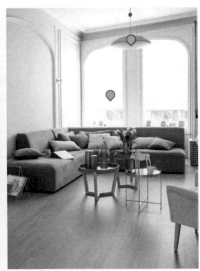

1.2.2 室內家居陳列

室內家居陳列要與家居的整體風格相協調，擺放時也要注意錯落有致，但擺設之間的高度最好不要相差太多；家居中的陳列也要注重品質，擺設不一定要很豐富，但一定要精緻，使其看起來美觀、大方，呈現優美的視覺效果。

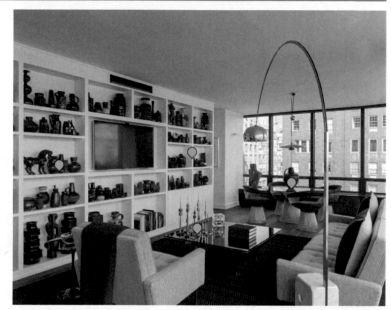

1.2.3 室內裝飾

室內裝飾是對空間環境的美化，添加裝飾品是人們生活水準提高的一種表現。裝飾表現在各個方面，如牆面、家具等，更主要地展現在一些工藝品的點綴上，從而營造出高雅的居室環境。

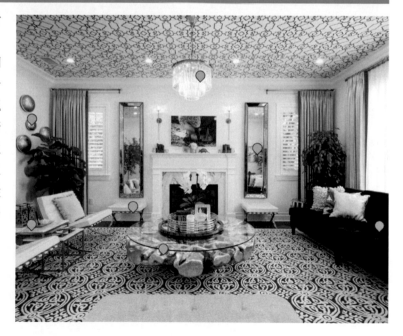

1.2.4 室內植物

　　室內植物是以其特有的自然氣息和生命美感來裝飾空間的。植物在調節室內溫度、溼度和淨化環境等方面有著不可忽視的作用，既能為室內增添清新的空氣，也能美化環境。植物的生機和活力使得內部環境變得富有動感，從而以奇特的美感為環境增添了表現力。

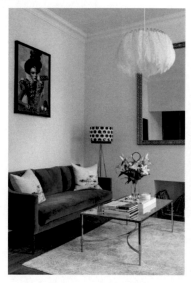
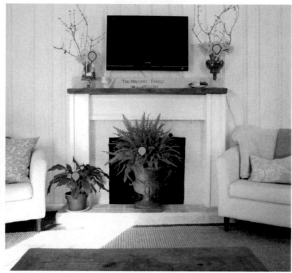

1.3 室內設計構成

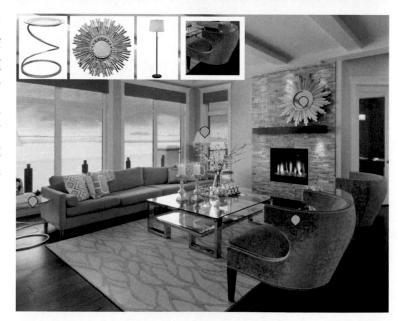

　　室內設計屬於一種立體化的空間設計類型，不僅需要對平面中的點、線、面以及色彩等元素進行布置，更需要對三維空間中的立體化形態進行編排。

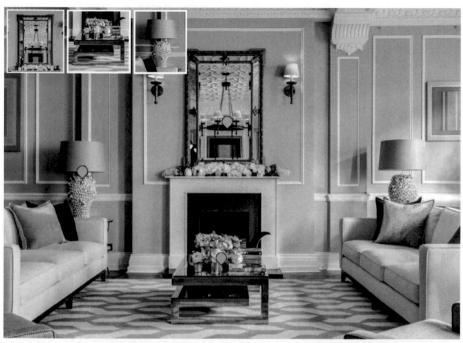

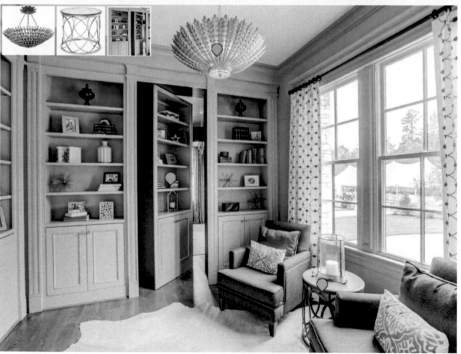

1.3.1　室內設計平面構成

　　室內設計的平面構成是現代視覺傳達設計的重要理論基礎，平面構成經提煉總結主要包括室內環境的平面布局、立面造型、天花造型和地面形式。用平面構成的要素和法則來創新室內設計的思路，可以形成新的設計概念和豐富多彩的造型。

1.3.2　室內設計立體構成

　　室內設計的立體構成是要按一定的原則將各元素組合成富於個性美的立體形態。室內線條的框架結構設計能夠顯現出空間的韻律感和節奏感。

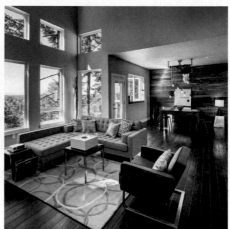

1.3.3　室內設計色彩構成

　　室內設計的色彩構成是從人的心理出發，使用色彩營造出舒適、安逸，讓人感覺輕鬆的氛圍。室內色彩運用的好壞直接影響著整個室內的風格，用得好，則能夠豐富室內層次，活躍空間氛圍，達到調和空間的目的。

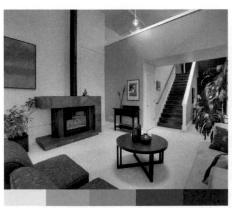
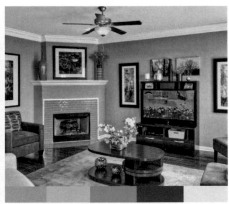

1.4 室內設計形式

　　室內設計包括空間環境、視覺環境、心理環境和空氣品質環境等多個方面,而根據其空間結構設計、陳列設計、軟裝飾設計和色彩搭配設計的不同,又可將室內設計分為多種形式,包括對稱、對比、協調、層次、呼應、獨特、簡潔和延續。

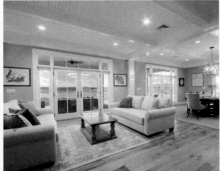
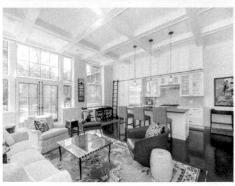
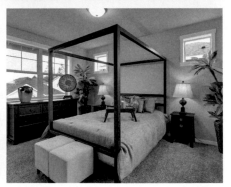

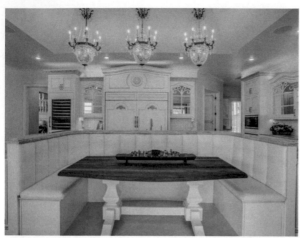
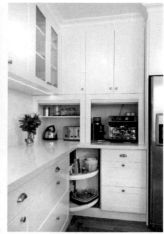

1.4.1　對稱

對稱形式自古以來在居室設計中都是最常用的，是形式美的傳統表達。在視覺上的平衡總能帶給人一種有秩序、莊重、大方的和諧之美。

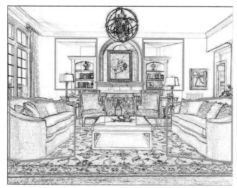
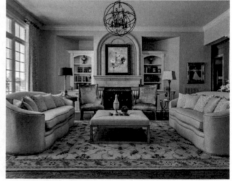

1.4.2　對比

對比是指在不同的事物、形態和色彩上形成對照，主要是對藝術形式的一種表達。在室內設計中將兩種明顯對立的元素融入同一個居室空間，讓空間既對立和諧，又矛盾統一，呈現出互補的視覺效果。

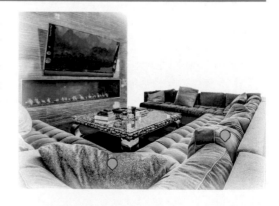

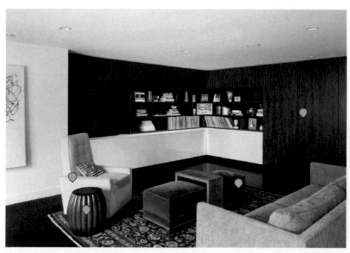

1.4.3　協調

　　協調是在居室空間中，透過設計的均衡性帶給人以穩定的視覺藝術效果，讓人獲得視覺上、心理上的舒適感。

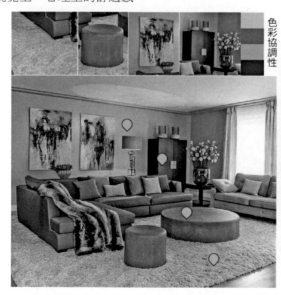
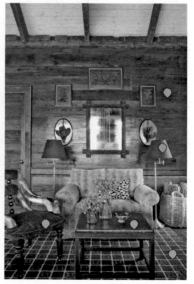

1.4.4　層次

　　室內空間是多層次空間，清晰的層次設計能夠為空間帶來豐富感，空間要是缺少層次則會顯得平庸。打造室內空間的層次感可以從色彩、大小和形狀出發，色彩的冷暖、深淺、明暗可以構成空間的層次，空間的大小、由方到圓、由聚到散也能構成空間豐富的層次感。

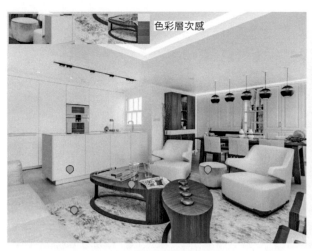

色彩層次感

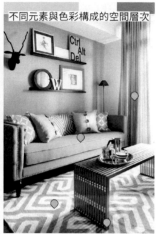

不同元素與色彩構成的空間層次

1.4.5　呼應

　　室內設計中的呼應屬於均衡的形式美，如天花板與地面、地毯與空間的色彩等，一般運用形象對應和虛實對稱的手法可以呼應出均衡的藝術效果。

1.4.6　獨特

　　獨特，是突破傳統的規律，以標新立異的手法來引人注目的。居室中的獨特既可以展現在空間結構上，又可以展現在空間中裝飾元素的應用上。在設計中，獨特元素的應用需要突破人們的想像力，以此創造出個性、新穎的環境。

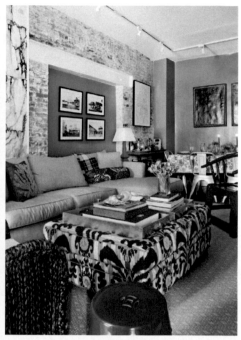

1.4.7　簡潔

　　簡潔是「以少勝多」的設計形式，簡潔的空間設計是富有美感的，給現代快節奏生活中的人帶來輕鬆的環境氛圍。簡潔清爽的空間更能帶來一種溫暖的感覺。

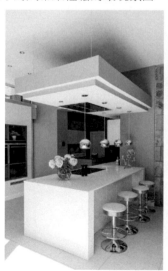
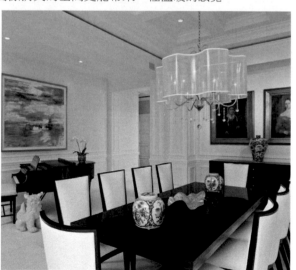

1.4.8　延續

　　室內設計中的延續形式是指連續性的伸展，伸展規律分別是向上延續或是向下延續，向左延續或是向右延續，這種延續手法運用在空間中，可以造成擴張和引導的作用，能夠加深人們對空間的印象。

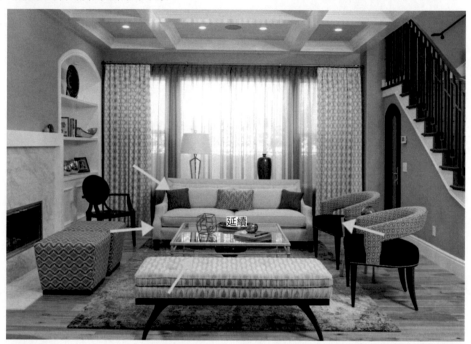

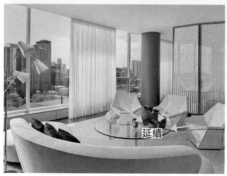

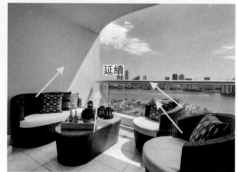

CHAPTER

02

色彩在室內設計中的重要性

　　色彩是十分重要的科學性表達元素，它在主觀上是一種行為反應，在客觀上則是一種刺激現象和心理表達。色彩在整體性上的表現就是視覺畫面，掌握好整體色的傾向，再去調和色彩的變化才能做到更具整體性。色彩的主要來源是光，可以說沒有光就沒有色彩。陽光被分解為紅、橙、黃、綠、青、藍、紫 7 種顏色，各種色光的波長都是不相同的。

紅——780nm～610nm

Red	純紅	#FF0000	255,0,0
Brown	棕色	#A52A2A	165,42,42
Fire Brick	耐火磚	#B22222	178,34,34
Dark Red	深紅色	#8B0000	139,0,0
Maroon	栗子色	#800000	128,0,0

橙——610nm～590nm

Peru	祕魯色	#CD853F	205,133,63
Dark Orange	深橙色	#FF8C00	255,140,0
Sandy Brown	沙棕色	#F4A460	244,164,96
Chocolate	巧克力色	#D2691E	210,105,30
Saddle Brown	馬鞍棕色	#8B4513	139,69,19
Coral	珊瑚色	#FF7F50	255,127,80
Orange Red	橙紅色	#FF4500	255,69,0

黃——590nm～570nm

Yellow	純黃	#FFFF00	255,255,0
Lemon Chiffon	檸檬綢色	#FFFACD	255,250,205
Pale Goldenrod	灰金菊色	#EEE8AA	238,232,170
Khaki	卡其色	#F0E68C	240,230,140
Gold	金色	#FFD700	255,215,0

綠——570nm～490nm

Lawn Green	草坪綠	#7CFC00	124,252,0
Lime	檸檬綠	#00FF00	0,255,0
Forest Green	森林綠	#228B22	34,139,34
Dark Green	深綠色	#006400	0,100,0
Dark Olive Green	暗橄欖綠	#556B2F	85.107.47

青——490nm～480nm

Cyan	青色	#00FFFF	0,255,255
Dark Turquoise	暗綠松石色	#00CED1	0,206,209
Dark Slate Gray	暗岩灰	#2F4F4F	47,79,79
Dark Cyan	暗青色	#008B8B	0,139,139

藍——480nm～450nm

Cornflower Blue	矢車菊藍	#6495ED	100,149,237
Royal Blue	皇家藍	#4169E1	65,105,225
Blue	純藍	#0000FF	0,0,255
Midnight Blue	午夜藍	#191970	25,25,112
Navy	海軍藍	#000080	0,0,128

藍——480nm～450nm					
		Cornflower Blue	矢車菊藍	#6495ED	100,149,237
		Royal Blue	皇家藍	#4169E1	65,105,225
		Blue	純藍	#0000FF	0,0,255
		Midnight Blue	午夜藍	#191970	25,25,112
		Navy	海軍藍	#000080	0,0,128

2.1 色彩三要素

　　色彩的運用是室內設計中表達美感的一種重要手法，常常能夠造成豐富環境、突出功能的作用，而且能充分地表達出不同的室內環境和氣氛。色彩又以其三要素形成主次分明的居室空間，令室內構成既有層次感，又有統一的整體效果。色彩的三要素分別是明度、色相和純度。

2.1.1 明度

　　明度是表現色彩層次感的基礎，主要是指色彩的深淺或明暗程度。色彩有有色和無色兩種，但無色也存在明度。白色明度最高，黑色明度最低，越靠近白色的色彩明度越高，越靠近黑色的色彩明度越低，而在黑白之間又存在著一些灰色。另外，也可將明度分為 9 個級別，最暗為 1，最亮為 9，並劃分出 3 種基調：

　　1～3 級為低明度的暗色調，給人沉著、厚重、忠實的感覺；

　　4～6 級為中明度色調，給人安逸、柔和、高雅的感覺；

　　7～9 級為高明度的亮色調，給人清新、明快、華美的感覺。

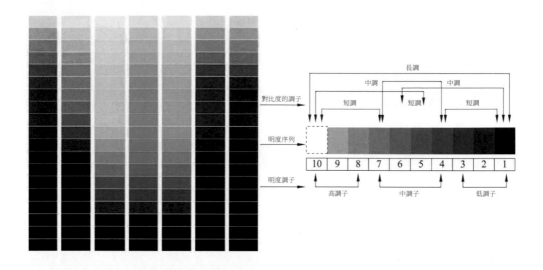

2.1.2 色相

　　色相是由原色、間色和複色構成的，是區分色彩的主要依據，也是色彩的首要特徵和相貌。色相指不同波長的色彩。即使是同一種顏色也要分不同的色相，如紅色可分為鮮紅、大紅、橘紅等，藍色可分為湖藍、蔚藍、鈷藍等，灰色又可分為紅灰、藍灰、紫灰等。

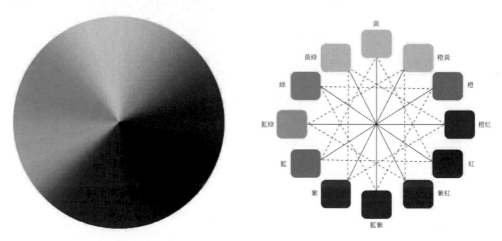

2.1.3 純度

　　純度是色彩的飽和程度，亦是色彩的純淨程度，也可以說是色彩的鮮豔程度。有純度的色彩都有著相應的色相感，色相感越強，純度越高；色相感越弱，純度越低。純度在色彩搭配上具有強調主題的作用。純度較高的顏色會給人造成強烈的刺激感，能夠使

人留下深刻的印象，但也容易帶來疲倦感，如果與一些低明度的顏色相配合，則會顯得細膩舒適。純度也可分為 3 個階段：

高純度——8～10 級，可產生強烈、鮮明、生動的感覺；

中純度——4～7 級，可產生舒適、溫和、平靜的感覺；

低純度——1～3 級，可產生細膩、雅緻、朦朧的感覺。

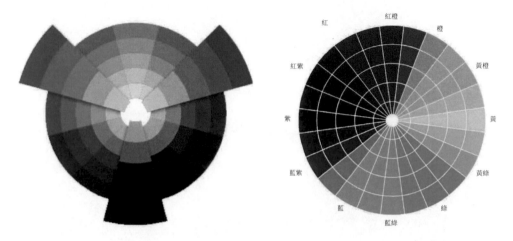

2.2　用色的基本原理

色彩對調節室內氣氛有十分重要的作用，而且色彩的交織運用能夠給人留下強烈的視覺印象。但在用色時要注意色彩的面積大小，面積小時，可以選用一些高純度的色彩，能夠造成突出、醒目的作用；面積大時，純度可選用得低一些，避免過於強烈，也能增強空間的明亮感。本節主要講解用色的基本原理，包括色彩的三原色、色彩的感覺和色彩的性格。

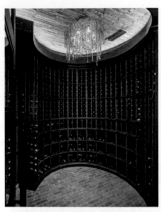
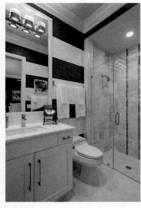
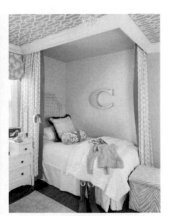
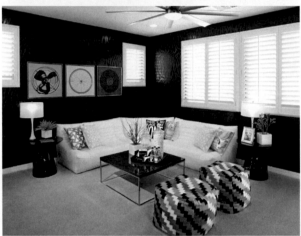
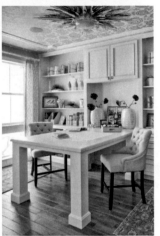

2.2.1　三原色

1．色光三原色

　　色光三原色，就是 RGB（紅、綠、藍）。RGB 這三種顏色的組合，幾乎能形成所有的顏色。

2．美術三原色

　　美術三原色，即紅、黃、藍。三原色可以混合出所有的顏色，同時相加為黑色。色彩中顏料調配三原色混合色為黑色，而色光三原色混合色為白色。

　　無論是濃豔性感的紅色、熱情洋溢的黃色，還是清涼舒爽的藍色，或是青春健康的綠色，都能提升空間的視覺感受，以此來打造令人身心舒適的居室環境。

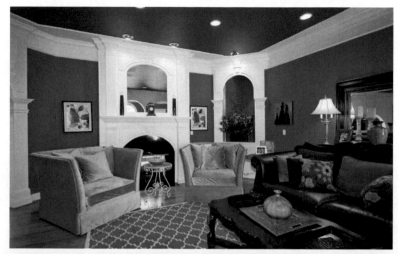

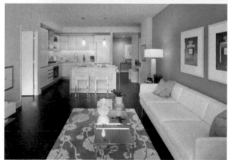
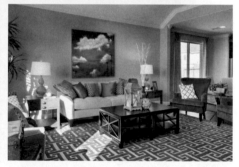

2.2.2　色彩的感覺

　　色彩在一定的條件下能夠對人的視覺產生刺激性，能引起人的視覺反應，還能直接影響人們的心理和情緒。

1‧色彩的距離感

　　將色彩運用在空間中，在以不同的視距和視角觀看時，淺色、亮色和暖色給人向前的感覺；而深色、暗色、冷色給人後退的感覺。

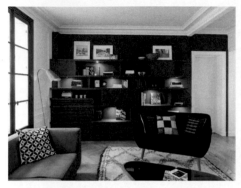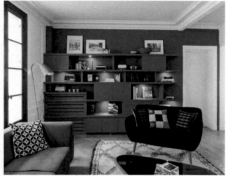

2‧色彩的重量感

　　色彩也是有重量的，色彩的重量感取決於色彩的明暗程度。明度高的色彩給人感覺較輕，如白色物體看上去比黑色物體輕；明度低的色彩給人感覺重，如深色物體看上去比淺色物體重。

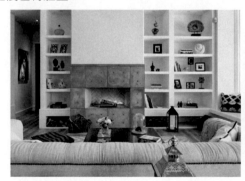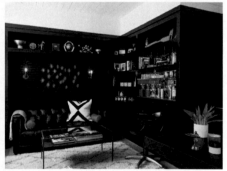

3‧色彩的體量感

　　溫暖、鮮豔和明亮的色彩能夠擴大空間的視覺感，更能凸顯膨脹的感覺；清冷、素淨和灰暗的色彩則給空間帶來冷縮的感覺。

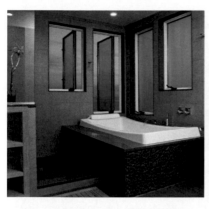
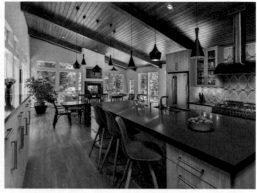

4．色彩的溫度感

　　色彩的溫度有著冷暖之分，如暖色系裡的紅色、橙色和黃色能夠給人帶來陽光般的溫暖；冷色系中的藍色、綠色和青色則能夠讓人聯想到海洋和草原，產生清涼的感覺。冷暖色調給人的感覺不同，卻都能呈現出不同的動人景象。

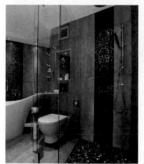
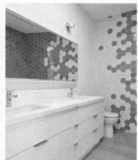
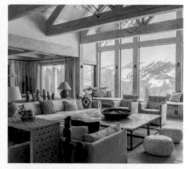

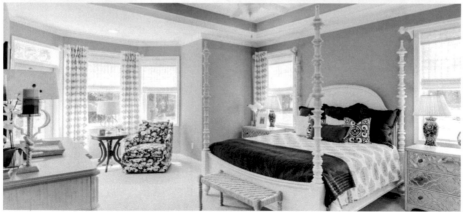

2.2.3　色彩的性格

1．紅色

　　紅色是最具有刺激性的色彩，象徵著吉祥和喜慶，但也有一些不好的寓意，如危險、恐怖等。

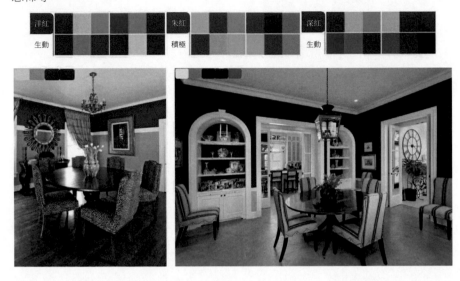

2．橙色

　　橙色的波長居於紅色與黃色之間，有著明朗、華美、活潑之感，是暖色中最暖的色彩，橙色也能夠引起人們的食慾。

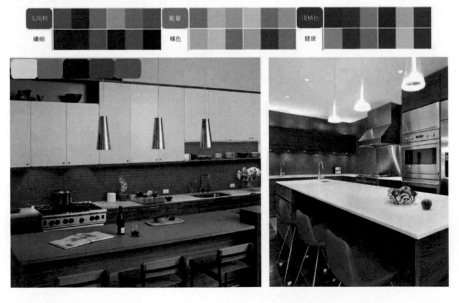

3·黃色

　　黃色光的波長是可視光部分中的中波長，紅色光和綠色光可以產生黃色光，而黃色的補色是藍色。黃色給人充滿活力和希望的感覺，還代表著喜悅、光明與智慧。若將黃色運用在居室設計中，能夠為空間環境帶來明快、活潑的氛圍。

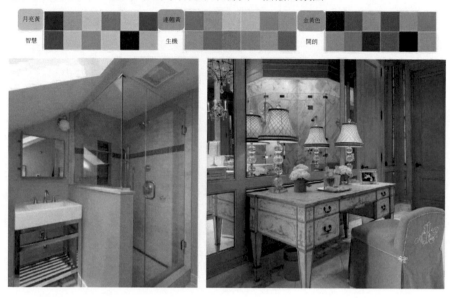

4·綠色

　　綠色是由藍色和黃色融合而成的，是自然界中常見的色彩，而綠色很是特別，它既不冷又不暖，是一種居中的色彩。綠色代表著健康、平靜、清新、自然、希望、和平和無盡的生機。將綠色運用在居室中能夠為室內帶來自然的氣息，使室內環境生機勃勃，讓人心曠神怡。

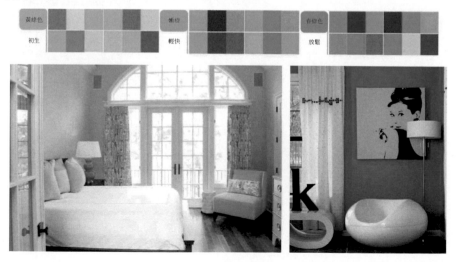

5‧青色

青色是介於綠色和藍色之間的顏色，是一種底色，清新而不張揚，清爽而不單調，代表著光明、純潔。

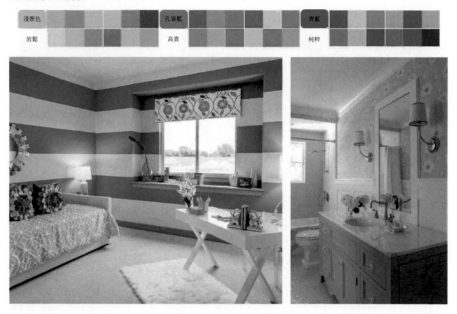

6‧藍色

藍色是三原色之一。藍色的互補色是黃色，對比色是橙色，鄰近色是綠色和青色。藍色象徵著海洋，給人沉著、穩重的感覺。

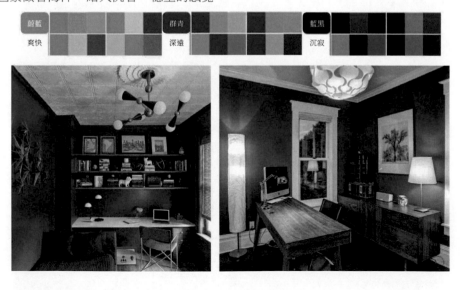

7・紫色

　　紫色是由溫暖的紅色和清冷的藍色融合而成，極具刺激性。將紫色運用在居室設計中，給人神祕、優雅、高貴、性感的感覺，能夠帶來豐富的視覺感。

8・黑白灰

　　黑、白、灰色彩極為低調，是室內最為經典的色彩搭配之一，簡單而俐落的設計讓空間變得更加開闊明亮。

2.3　室內的色彩

　　室內裝飾色彩由許多方面組成，能夠讓整個室內裝飾呈現出和諧完美的整體感。室內色彩整體以主色、輔助色和點綴色組合而成。室內整體感多採取一色為主，其他色輔之，以突出主調，讓整體效果更加和諧。

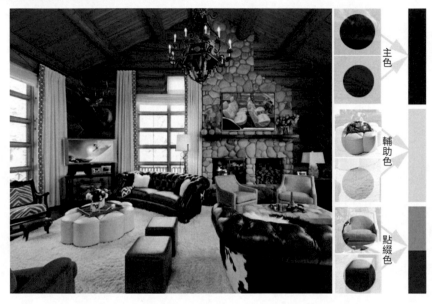

2.3.1　主色

　　室內色彩的主色調是室內整體的基本色調，支配著室內整體的氛圍，表現出色彩給人的心理感受，以保證整個居室的主題明確，能夠讓空間整體看起來更為和諧，是不可忽視的色彩表現。

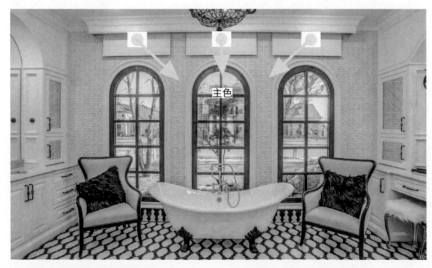

2.3.2 輔助色

輔助色是指輔助或者補充主體色的色彩，在整體畫面中有著平衡主色衝擊的作用。在使用輔助色時最好運用亮麗的色彩，可以給人眼前一亮的感覺，若是選用同類色，則能讓整體更加和諧。

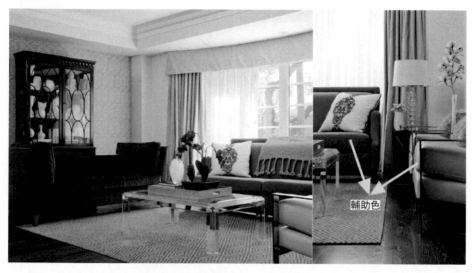

2.3.3 點綴色

點綴色在空間中占有極小的面積，易於變化又能打破空間的整體效果，還能夠烘托空間氣氛，彰顯魅力。

2.3.4　鄰近色和對比色

鄰近色與對比色在室內設計中經常出現，用於表現空間的豐富景象，與不同的元素相結合能夠完美地展現出室內設計的魅力。

1．鄰近色

從美術學的角度來說，在相鄰的兩個顏色中能夠看出彼此的存在，你中有我，我中有你；在色環上看就是兩者之間相距 90°，色彩冷暖、性質相同，擁有一樣的感情色彩。

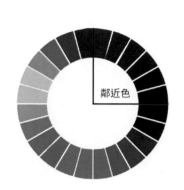

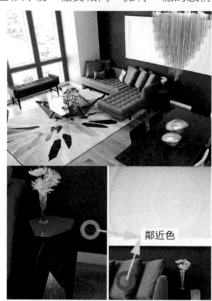

2．對比色

在色相環中兩種顏色在 120°～ 180°，稱為「對比色」。把對比色放在一起，會給人一種較為強烈的排斥感。

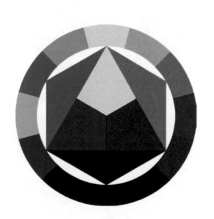

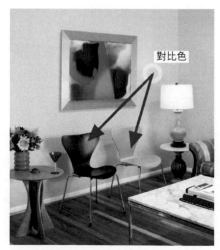

2.4 色彩的對比

　　色彩的對比主要是指冷暖對比，在暖色中冷色較為醒目，在冷色中暖色起著突出作用。本節內容主要包括色相對比、明度對比、純度對比、面積對比、冷暖對比和互補色對比。

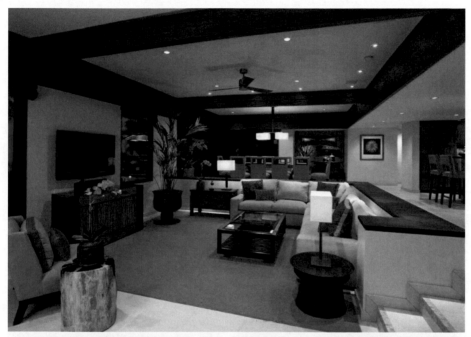

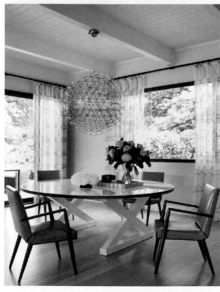

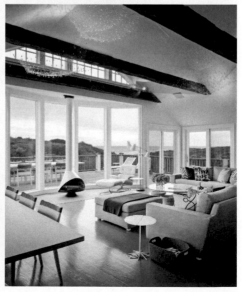

2.4.1　色相對比

　　根據色相感的強弱，色相對比可分為同類色對比、近似色對比和互補色對比。同類色對比是指同一色裡不同明度與純度色彩的對比，這樣的色感顯得更加單純柔和；而近似色對比較同類色明顯豐富一些，顯得更有力量，對比色對比起來更加鮮明強烈，容易產生令人興奮的視覺效果；互補色對比則更富有刺激性，能夠避免空間的單調感。

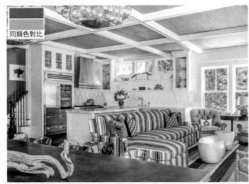

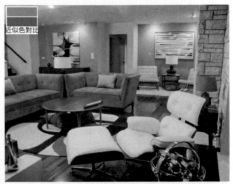

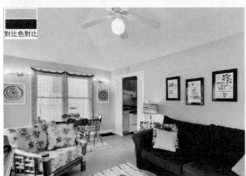

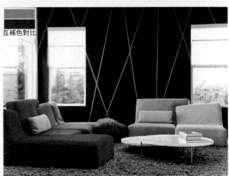

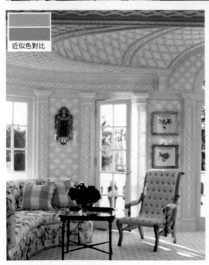

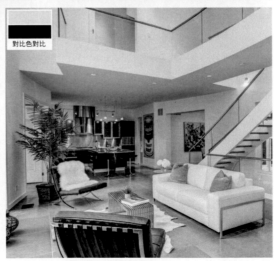

2.4.2　明度對比

　　室內設計中的明度對比能夠呈現出明朗的黑白效果，明度對比善於表達空間感和層次感。具有明度對比的居室空間常以白色為主要色彩，在陽光的照射下可以依據不同物品的形狀產生不同的光影，不僅能增強空間的層次感，更能加強空間的立體感。

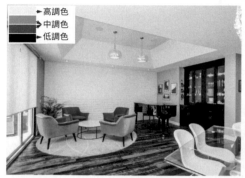
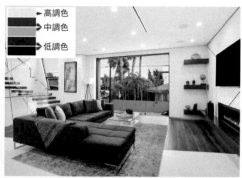

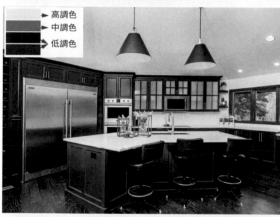
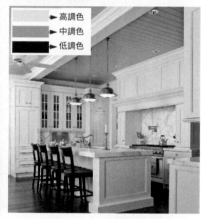

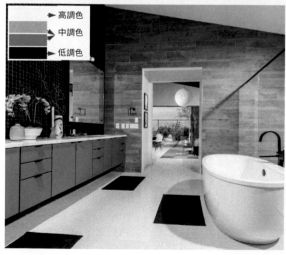
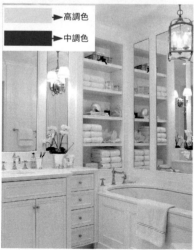

2.4.3　純度對比

　　居室中的純度對比是指鮮豔的色彩與包含不同比例的黑白色彩之間的對比,可顯示出不同的純度。

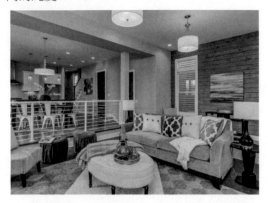

- 色彩 + 白色,可以降低色彩的純度,增強明度,色性偏冷。

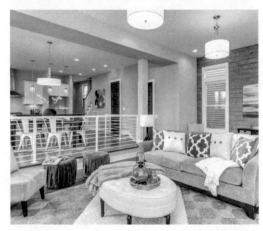

- 色彩 + 黑色,既降低了純度,也降低了色彩的明度,會失去色彩原有的光澤感,進而變得更加沉著。

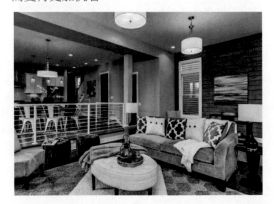

• 色彩 + 灰色，會使色彩變得更加柔和、輕軟。

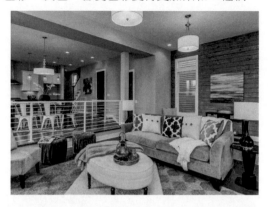

2.4.4　面積對比

　　色彩是以一定的面積出現在室內設計中的。色彩面積越大，明度、純度越高，空間視覺效果越明顯，帶給人的持久感受越強。如果是亮色，則顯得輕，暗色，則顯得重；色彩面積越小，明度、純度感越強，則越能發揮點綴、醒目的作用，能夠充分引起人的注意。

　　下面兩幅圖中，牆體與內嵌的櫃子採用了不同明度的藍色（黃色與藍色形成鮮明的對比，藍色占大面積，營造出了清涼舒爽感），藍色也是空間整體色彩的關鍵色，再配上明亮的黃色沙發和深色實木地板，讓居室空間有了強烈的視覺層次感；青色花紋沙發靠在黃綠色的牆面（黃綠色色彩面積大於青色，可以帶來豐富的活力感）上，為空間帶來年輕的氣息，使得空間極具小清新的氛圍。

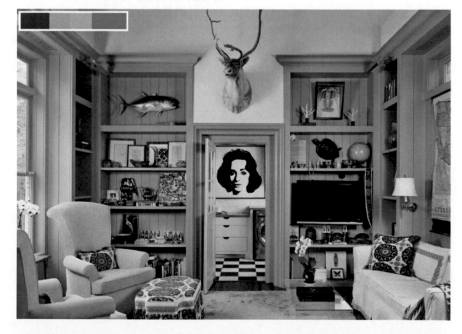

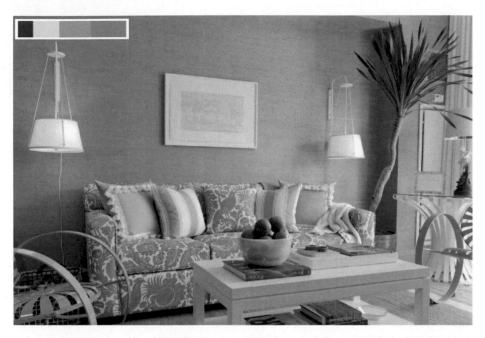

　　在以下兩幅圖中，第一幅圖顯示的是一間獨立的會客廳，利用實木造型與暗藏燈帶營造出空間層次感，為空間塑造出強烈的貴氣感。不拘一格的濃重木質元素，令空間更增添強烈的自然氣息，而綠色本就有著自然感，將綠色沙發搭配在居室空間中，令空間整體更具和諧性（原木色在空間占有的面積大於綠色所占有的面積，這樣搭配可以令空間既尊貴又清新）。

　　第二幅圖中的紫色主要造成點綴的作用，又可以為空間增添華麗時尚的貴氣感。沙發與頂棚均採用紫色，起著相互呼應的作用，使得整體極為和諧。

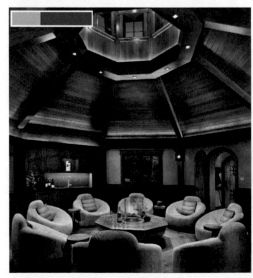
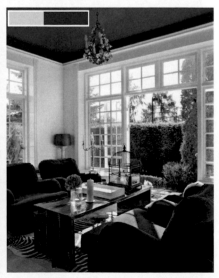

2.4.5 冷暖對比

冷暖對比能夠呈現趣味性的空間效果，展現出較為真實的視覺感受，它是室內設計中一種最佳的色彩組合方式之一。冷暖色彩能夠滿足視覺上的平衡，而且能夠令空間更加富有魅力和靈性。

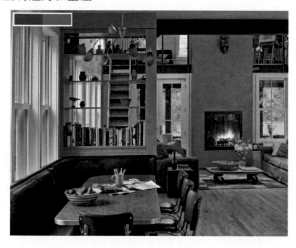

2.4.6 互補色對比

互補色是在色環上相距 180° 的色彩，將其運用在居室中能夠帶來強烈、豐富、突出的視覺效果，更具刺激性。

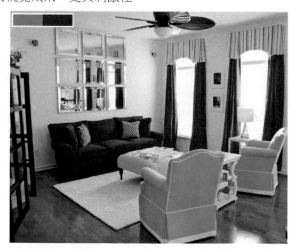
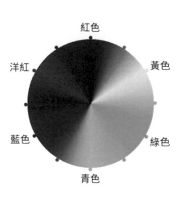

　　本章主要講解室內設計的基本流程，從確定主題、確定整體風格、確定色彩方案和確定細節元素四大點出發，將室內設計的細節詳細地展現給讀者，讓讀者對其有一個明確、精準的了解。

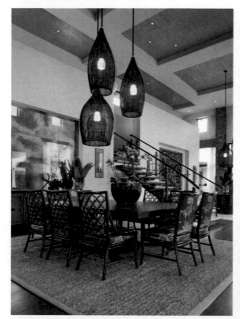
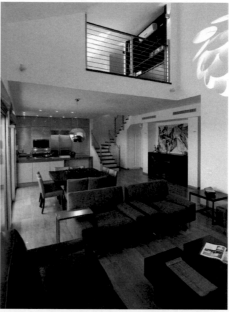
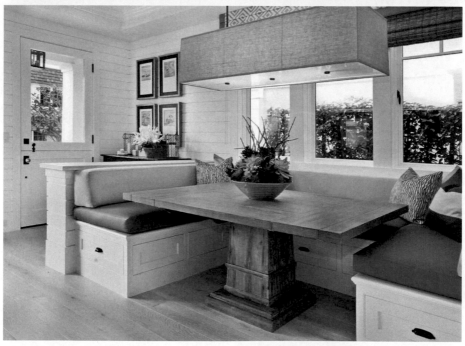

3.1 確定主題

　　室內設計的宗旨是以人為本，應該將人性化設計與環境、科技、技術、人文精神等結合在一起。空間設計中的「主題」是空間的核心，有了空間主題才能讓空間產生「場域」效應，以此來傳遞思想情感。人們可以在這種空間中進行對空間的遐想和對自然的體會，充分傳遞出地域文化和思想情懷，進而也形成人與空間對話的關係，讓空間的設計理念變得更加強烈。

　　在下圖作品中，實木裝修保留了實木的本色，純淨而天然。客廳是整體裝修的門面，採用實木裝修空間，能夠打造出閒適的意境，讓安然自得的生活空間流露出濃濃的質樸清新之色，讓人沉浸在一種自然清新的家居氛圍當中。

<div align="center">實木主題的空間設計</div>

3.1.1 實木材質

　　木材是一種古老的材質，由建築到裝修，由外部裝修到內部裝修，其良好的易加工性為設計帶來了無限的魅力。木材擁有親切、溫暖的質感，將其運用在裝修中不僅保留了天然樸素的本質，也能給空間帶來同樣的感受。透過本作品可以了解到裝修中的兩種木材：塑合板

和實木指接板。

- 塑合板：是將各種枝條、小碎木、木屑切削成一定規格的碎片，再經過一定工序壓製成人造板，具有良好的防潮性和較高的環保性能。
- 實木指接板：又稱為集成板，經過加工處理拼接而成的木板，具有易加工、環保指數高、易切割等性能。

3.1.2　實木色彩

實木色彩是指它本身的色彩，有的偏向於黃色，有的偏向於紅色，色彩也是有深有淺。而家居裝修中的原木家具都有著古典、尊貴、大氣的共性，看起來比較古樸實在，這種鮮明的特徵能讓人過目不忘。下面來看一下不同色彩的實木為空間所帶來的感覺。

紅色實木裝飾不僅能夠讓空間顯得浪漫，更能夠帶來溫馨的感覺。

棕色實木會使人感到安全、親切，更能帶來平穩感。

米黃色實木呈現出一種恬靜、文雅的氣息，使空間氛圍更加親和自然。

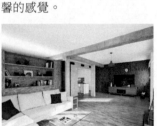

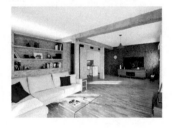

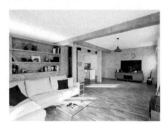

3.1.3　實木與空間的關係

穩重又不失清新的原木空間，能夠讓人更加沉醉在其中，能夠打造出富有魅力的空間特點。而在室內設計中，實木出現最多的地方就是地面，實木地面材質較硬、導熱係數低、隔音效果好。下面來看下圖作品中的地板設計。

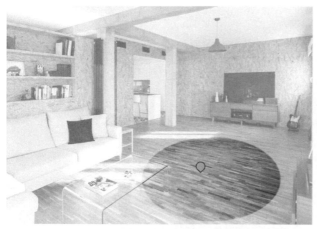

該作品採用的是實木指接板材質的地板，材質軟硬適度，紋理也清晰美觀，而且這種材質既環保又節約資源，其價格便宜且穩定，是一種很經濟實惠的選擇。

3.2 確定整體風格

下面來看一下如何確定風格以及對主題的設計。我們將主題確定為田園風格，在對空間設計之前要先了解一下田園風格的特色，以及田園風格居室的特點，這樣才更加有助於裝扮出田園風格的空間。

3.2.1 田園風格的客廳設計

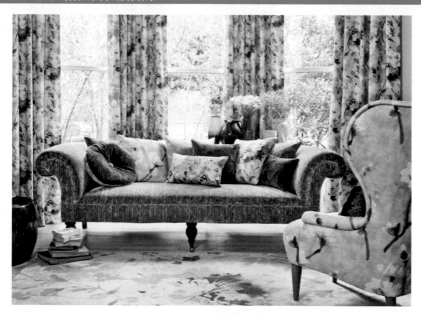

　　上圖是一間以水墨花紋裝扮的客廳空間，地毯、窗簾、椅子均以同種墨色花紋裝飾（下圖可見），讓空間彷彿如花叢般清香、淡雅；高挑的空間和弧形落地窗，以足夠的魅力突出空間自然感；在窗前搭配金色沙發，將田園的清新感在無形中流露出來。

3.2.2　田園風格裝修的特點

　　田園風格屬於一種自然風格，倡導「回歸自然」，在家居環境中力求表現出休閒、舒暢、自然的田園生活。下面來看一下田園風格的幾大特點。

① 田園風格的牆面多以碎花牆壁紙來裝飾，色彩也多以清新淡雅為主。下面欣賞一下碎花裝飾的牆面。

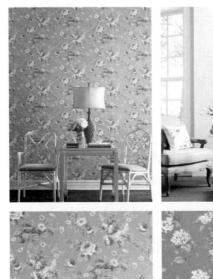 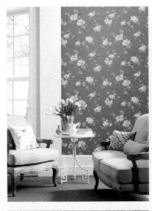 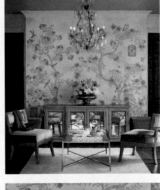

② 田園風格的客廳設計力求簡潔明快、貼近自然，以展現樸實的生活氣息。下面一起來欣賞一下。

這是一間英式田園風格的開放式空間設計。空間中以 3 點來突出田園風：壁紙、窗簾和雕刻設計。

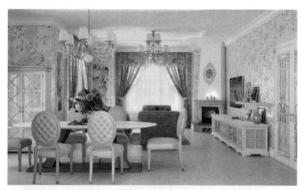

- 壁紙採用淡綠色的花紋裝扮整個居室空間牆面，花色秀麗、清新淡雅，獨具浪漫的英倫情趣，營造出簡潔、明快的居室環境。
- 該作品中選用清透的綠色窗簾，有著田園的清新和自然，又不失甜美、可愛，具有很強的通透感。
- 白色雕花門面，精緻中透著淡雅的韻味，這素雅的一筆勾勒出空間安然寧靜之氣。

③ 田園風格的臥室用料崇尚自然，在裝飾上多以碎花、花卉圖案為主，給人以濃厚、溫馨的感覺，在考慮到功能性與實用性的前提之下多以布藝裝點，營造出自然、簡樸、高雅的氛圍。下面先來欣賞一下臥室空間牆體的局部設計，再來看一下田園風格的臥室搭配設計。

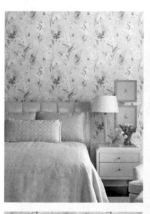
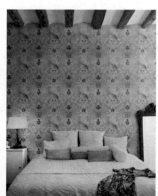
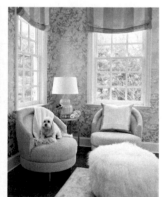

這是一個低調而富有生活情趣的臥室空間，以牆面、窗簾和裝飾畫塑造出一種自然而樸實的時尚生活氛圍。

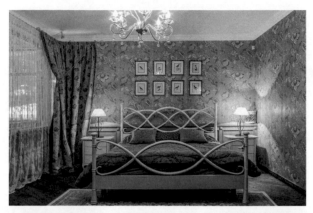

- 藍底紅花的壁紙為空間塑造出清爽、自然的感覺，營造出淡雅沉靜的田園風。
- 土褐色花卉的窗簾，圖案逼真，面料柔軟，有著極舒適的手感和良好的透氣性，又能造成很好的遮陽作用；白色透明窗簾的主要作用是裝飾空間，又能遮擋午後強烈的陽光，可以為空間帶來浪漫的氣息。
- 牆面上以不同的鳥類畫作裝飾，與花卉壁紙構成完美的融合，令空間流露出恬靜、安然的自然氣息。

④ 田園風格的臥室很受年輕人的青睞，既能夠讓人放鬆心情，又有回歸自然的意味。下面以田園風格中的實用性書房和多元化書房來闡述書房搭配設計。

所謂實用性書房就是巧妙地利用空間讓書房變得更加實用。

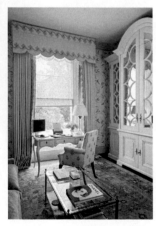

以田園風格為主的書房設計，摒棄了奢華炫目的裝飾，主要以簡約實用為主，增添了溫馨的味道。素雅的壁紙搭配暗紅色花紋地毯，以鮮明的色彩塑造出空間的溫度，再以簡潔的造型和精緻的裝飾來營造出空間的風格特色，使得空間更加清爽怡人。

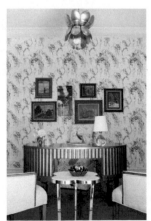

淡雅的牆壁紙、金屬質感的半圓形書桌、兩張白色純淨的座椅，幾種簡單元素的融合打造出了舒適實用的書房空間，讓嚴整規律的書房有了線性的節奏變化；而牆面上裝飾的點綴，給空間帶來了一絲時尚元素。

下面欣賞一下實用性書房中的一些必要元素。

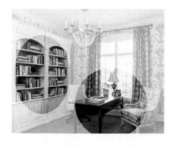
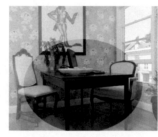

下面再來看一下田園風格的多元化書房。所謂多元化，就是在實用性的基礎上加強功能性。

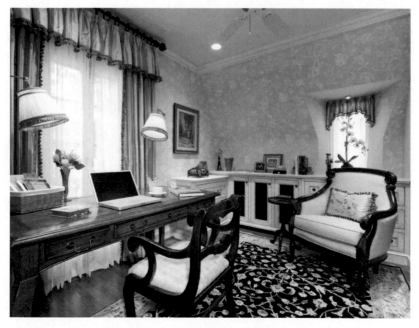

這是一間多元化設計的書房，不僅是色彩的多元化，更是元素的多元化展示，使得空間氛圍更加豐富飽滿。

• 頂棚與牆面採用檸檬黃裝飾，黃底白花的牆面有一絲小清新的韻味，而金黃色的窗

簾與實木書桌為書房裝點出一絲沉穩、高貴的氣息。

- 大氣而莊重的椅子不僅坐著舒適，又因為棕色實木的材質，更能呈現出一種懷舊的文化氣息。
- 地面採用實木地板裝飾，地板上鋪設一層歐式地毯，又在地毯上鋪設一張深藍色底的花紋地毯，營造出豐富的層次感。
- 書房右側以矮小的櫃子裝飾，左側則以高挑的書櫃裝飾（下側圖），書桌後側以高挑的書架裝飾（下側圖），書櫃、書架可以承載更多的書籍，也能讓空間變得更加整潔。

⑤ 田園風格的廚房設計有三大特點：形式簡潔、功能實用、色彩舒適柔和。材料上常使用更接近自然的木質和石材，壁紙採用田園風格的小碎花。

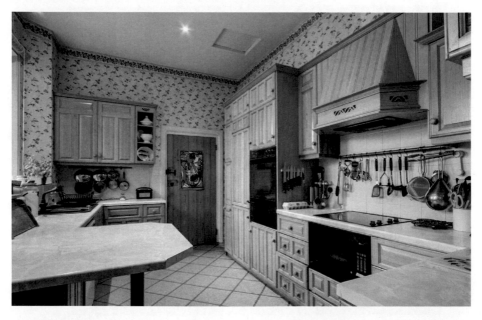

- 簡潔的廚房多以橫平豎直的線條裝飾，強調出空間的開闊感，使得空間感很強，讓人感覺極為舒適清爽。
- 形式簡潔卻富有實用性，空間的材質與色彩也均以自然樸實為主。

這是門面左側的吊櫃設計，多以放置碗筷為主。摒棄所有不必要的繁複枝節，剩下的是最為本質的功能：烹飪、洗滌、儲藏，使得空間富有實用性。

白底綠花壁紙只是單純地裝飾在櫥櫃上方，能夠為沉穩的空間增添一絲小清新的清爽感，呈現的是另一番美感。

這是門面右側的櫥櫃設計，醒目的實木櫥櫃洋溢著青春的活力，細膩的質感彰顯著主人的品味，齊全的廚房設備也顯示出了主人對烹飪的熱愛，這清雅的田園風格的小廚房帶給人無限的愜意享受。

3.3　確定色彩方案

　　家居設計中色彩的搭配是極為重要的，色彩裝飾出的效果能夠直接影響整體的視覺感受。家居色彩是根據空間的環境來選擇的，能夠傳遞出人們的情感和個性，還能在一定程度上改變空間的尺寸和比例，進而改善空間效果。

　　色彩是設計中最具裝飾性和感染力的，能夠透過人們的視覺觀察產生一種心理反應，可以形成豐富的聯想和深刻的寓意。色彩能在室內空間中滿足功能與精神的需求，讓居住的人感覺更加舒適。

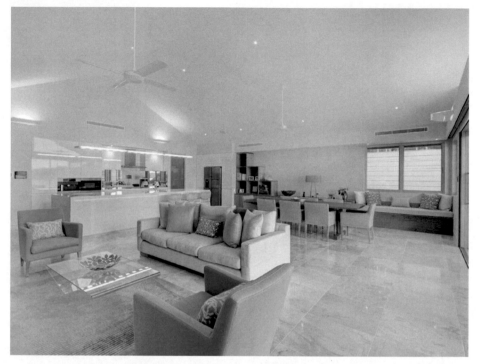

　　藍色與白色碰撞出淡雅的開放式空間，營造出浪漫的地中海氣息。窗前「一」字形的木質沙發，搭配上白色的布藝，能夠營造出層次感，避免了大面積淺色可能產生的虛浮感。

　　下面來看一下空間中不同色彩所呈現的氛圍。

青色為客廳帶來清新而不張揚的清爽感；純潔的白色具有反射效果，能夠讓空間光線變得更加明亮，創造出一種安穩、平靜的感覺。

紫色扮演著豐富多變的角色，能夠為空間展現出不同的個性。淡紫色層次錯落有致的搭配，不僅突出了空間的典雅、高貴，也為空間帶來更加清涼的舒爽感，還加強了空間色彩的飽和感。

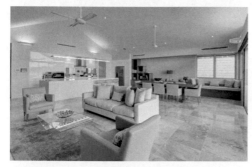

白色與灰藍色裝扮空間，可以營造出柔和清爽的氛圍，也能夠讓生活變得更加愜意、輕鬆。而沙發上的抱枕搭配，瞬間提升了家的溫馨指數。寬闊的空間和燈光的融合，讓家裡盡是明亮的視覺感。

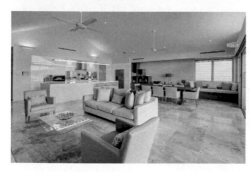

沙發和抱枕為客廳帶來的一抹充滿希望和活力的黃色，可以驚豔整個空間，給人輕快的感覺，更為空間帶來春意盎然的自然景象。

下面再來欣賞一下這些色彩搭配為不同空間所帶來的設計感。

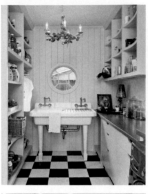
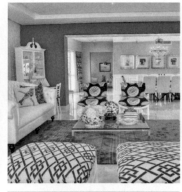
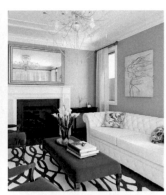

洗手間是一處潮溼的空間，搭配青色，使得空間看起來極為清爽。

白色與紫色搭配的空間，能夠營造出神祕、浪漫的氣息，是女生喜愛的色彩搭配。

灰藍色、黑色和白色搭配的客廳空間，營造出一種率真、幹練的氛圍，這樣的裝飾很受男士喜愛。

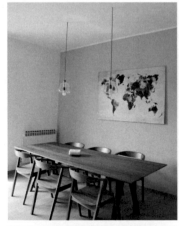
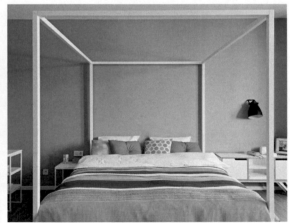

黃色的餐廳能夠創造出極富文化品味的生活環境，讓寧靜的空間多了一絲活潑氣息。

清爽冰涼的藍色可以為臥室帶來一抹清涼感，能夠讓人感受到一絲絲涼涼的愜意，再搭配床上明亮的青色，使得空間視覺感很強烈，也令空間變得典雅脫俗。

3.4 確定細節元素

　　在室內裝修中，細節決定成敗，在居室設計裡無論是硬裝設計還是與之相關的軟裝配飾，均展現在細節上。下面來看一下家居裝修中的一些細節元素：家具、牆體裝飾、軟裝飾、燈飾、布藝等。

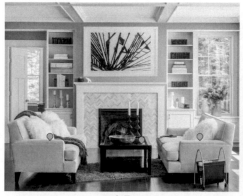

家具

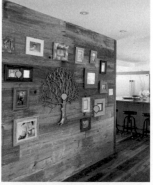

牆體裝飾

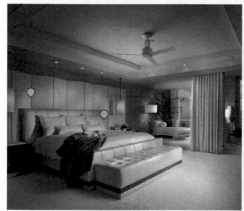

軟裝飾

燈飾

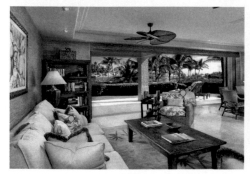

布藝

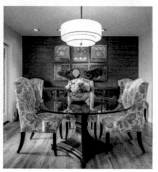

飾品

3.4.1 家具細節的搭配設計

客廳搭配要根據室內活動和功能性來布置，而且要注意在一個相對封閉的空間中顏色的使用不應過多，讓居住者有一個典雅溫馨的生活環境。如餐廳的擺設既要美觀又要實用，白色裝飾會顯得明亮，而且格局要與整個餐廳一致，以免造成凌亂無序的感覺。

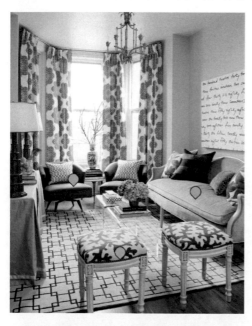

這是一個既美觀又實用的客廳設計，空間的亮點是沙發的搭配設計。該空間採用 3 種不同的沙發裝飾，一個雙人沙發擺放在牆面前部，又在兩側擺放不同風格的單人沙發，不同的風格可以加強空間的豐富感，對稱的形式也可以使空間顯得更加沉穩。

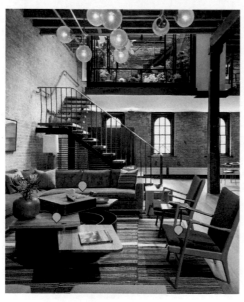

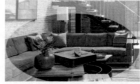

這是一間 LOFT 風格的居室設計，紅色的地毯襯托著藍色轉角沙發，以色彩構成強烈的視覺效果，讓平淡的空間變得很豐富。實木裝飾的多功能茶几與兩把單人木椅將空間打造出了樸實自然的氣息，也瞬間提升了空間的質感。

3.4.2　牆體裝飾細節的搭配設計

　　牆面裝飾不強調很強的藝術性，但講究與環境的協調，以達到美化室內環境的效果，牆體裝飾一般分為具象、意象、抽象和綜合性等方面。

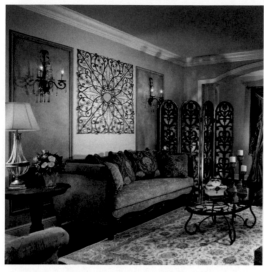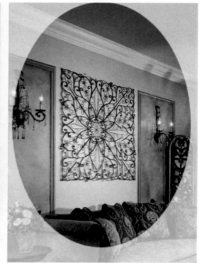

　　這是以棕色為主色調的客廳空間，質樸的氣息撲面而來，給人一種留戀感。金屬線條編織而成的方形裝飾掛在牆面，不僅突出了空間的質感，更與金屬茶几和雕刻花紋的屏風形成完美的融合，令空間整體更加和諧統一。

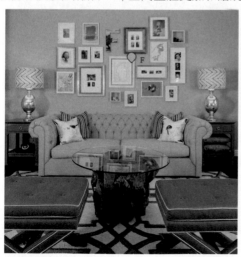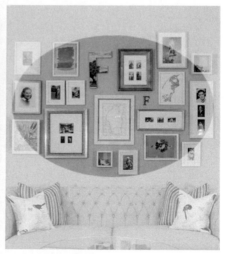

　　裝飾畫是很多家庭喜歡的牆面裝飾，既能打造出完美的空間，又能彰顯主人獨特的審美情趣。不同元素、不同大小的裝飾畫完美地勾勒出牆面的意境美，讓客廳顯出淡淡的儒雅風情，將空間襯托得更加和諧，亦為客廳增添幾分活力。

3.4.3 軟裝飾細節的搭配設計

床頭靠背的軟裝飾主要造成裝飾性和實用性作用，在使用電腦和看書時還可以造成緩解疲勞的作用。

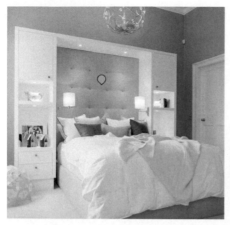 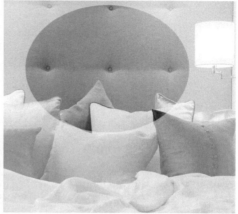

下面以本作品來講述臥室中的軟裝飾搭配設計。簡潔的臥室，除了頂棚、床頭的設計稍顯複雜外，臥室中其他裝飾都是居住者後期自己進行搭配設計的。亞黃色的真皮床頭軟裝飾和兩側的櫃子是臥室中的亮點。軟裝飾可以讓人倚靠時更加舒適，它的縫扣設計不僅讓其變得時尚美觀，又可以延長其壽命。

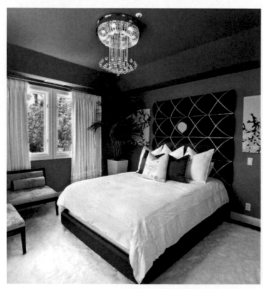

- 灰色、褐色和白色裝扮出空間沉穩的中性色調，四個半柱型軟裝飾裝扮出床頭的連續性，而它的凹凸形式不僅可以讓依靠人的腰、背和頸部疲勞得到緩解，又展現出貴氣感。床頭兩側對稱懸掛的裝飾畫讓空間顯得更加平衡。

- 窗角處的植物盆栽既可以造成淨化空氣的作用，又有助於睡眠。

3.4.4 燈飾細節的搭配設計

室內是人們活動的重要場所，燈具在家居裝飾中具有顯著特點，不僅有利於人們工作、娛樂，還能烘托空間整體環境的氣氛，可以說有點睛的作用。從客廳、餐廳、臥室到盥洗室，不僅使環境精緻美觀，而且能夠與家居完美搭配。

- 線性構成的吊燈，為樓梯處營造出大氣、美觀的景象，也讓空間的一角變得精巧迷人。
- 以數盞吸頂燈裝飾頂棚，不但能夠節約空間，又能以柔和的光感營造出浪漫的氛圍。
- 在牆體一處打造出一個凹槽擺格，將花瓶裝飾在其中來營造出空間的清新感，再用一盞吸頂燈來補光，使環境顯得極為唯美浪漫。

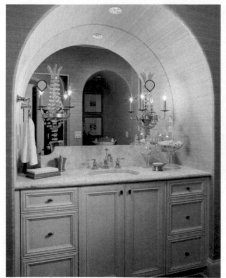

這是一個拱形的洗漱空間，營造出了一種地中海式的清爽感，洗手池兩側的對稱燈飾讓空間變得更加平靜安穩。燈飾以燭臺的形式裝飾，而這種復古的燭臺將空間營造出一種文藝氣息。

3.4.5　布藝細節的搭配設計

　　居室中的布藝裝飾以其豐富的款式、實用性和各種圖案色彩的搭配組合，對居室空間的氛圍和格調起著很大的作用，而布藝的獨特質感也能恰到好處地滿足現代人追求時尚的心理。

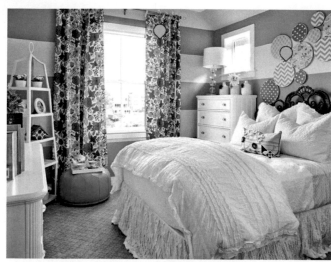

- 在家居裝飾中，除了窗簾是布藝以外，還可以用一些其他布藝元素來裝飾。
- 紅色的窗簾搭配在清涼的空間中，可以讓空間變得具有暖意，而牆面上大小不一的圓形布藝飾品更可以增添空間的藝術氣息。

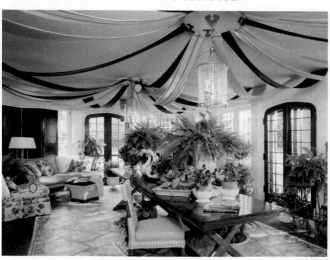

- 空間頂棚採用米黃色和紅色布條穿插裝飾，猶如禮花一樣給空間帶來無盡的喜慶氣氛。
- 布藝沙發有美觀、時尚、經濟、實用等特性，而且拆洗也極為方便，它的紅色花紋搭配擺放的綠色植物，讓空間富有極強的自然氣息。

3.4.6 飾品細節的搭配設計

　　飾品設計的基本任務就是使空間合理化並給人以美的感受，充分考慮到結構造型美的形式，把藝術和技術融合在一起，打破了傳統形式，形成一種新的理念，從整體構造上設計，展現了主人的個性品味。

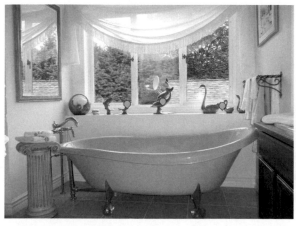

- 將浴缸擺放在乾淨素雅的白色空間中，安靜而優雅，窗外自然景象還能使人有豁然開朗的感覺。
- 窗前擺放的金屬飾品，栩栩如生的造型，不僅瞬間提升空間的高貴感，也讓空間顯得更靈動。

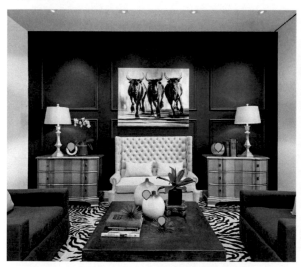

　　客廳的搭配設計除了沙發、燈飾、桌櫃以外，還可以依照自己的興趣擺放一些獨具個性的飾品，如作品中桌櫃上的環形飾品、圓形飾品和茶几上的金屬飾品和陶瓷飾品，能夠為空間增添浪漫的情懷，也能突出家居主人的個性特徵。

CHAPTER

04

手動調整配色

　　色彩能夠傳遞人的情感、喜好與個性，而不同的色彩又能主導人們的心理感受和行為。室內設計中的色彩設計主要是掌握好色彩的協調性和色彩的對比性，不同的色彩面積、色彩明度對比、色彩純度對比、色彩色相對比會產生不同的效果。室內的色彩搭配不僅要注意對室內主題的詮釋，還應兼顧居住的舒適度。

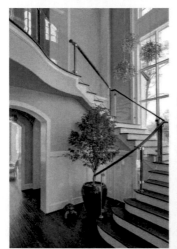

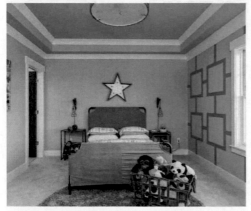 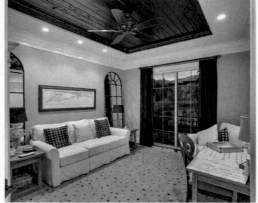

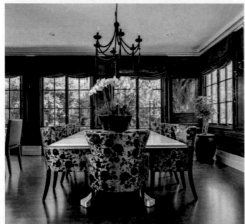 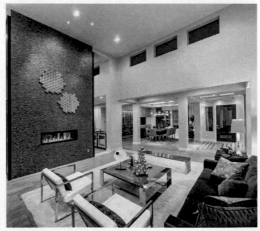

4.1 烘托主角的配色技法

　　室內空間設計應以人為本，重視科技與藝術美的融合。不僅應展現出個性化的室內設計，由此來提升人們的精神需求，還能讓人們在室內感受到人文情懷，從而展現室內設計的藝術性和統一美。本節將講解烘托主角的配色技法，主要包括以下幾方面：加強色彩明度，渲染空間亮點，增強色相衝擊力，增添點綴色和抑制配角、醒目主角。

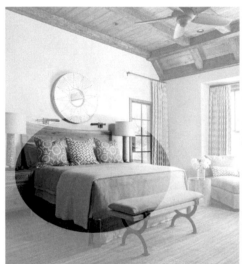
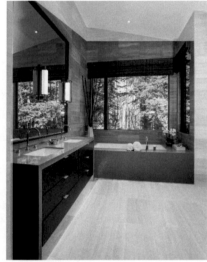

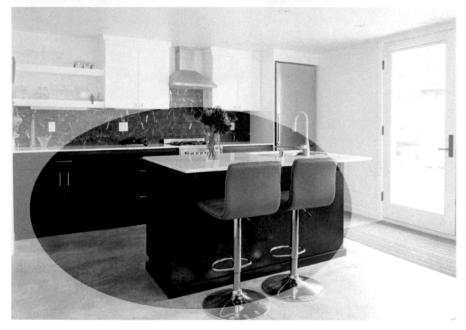

4.1.1　加強色彩明度

　　在居室空間設計中，主角越明確越能夠帶給人舒適、安心的感覺。居室空間中主角有突出的，也有低調的，要以相應的配色方法來突出空間的主角。突出空間主角有兩種方法：一種是加強空間的主角；另一種是弱化空間的配角。下面來欣賞一下以加強明度突出室內主角的方法。

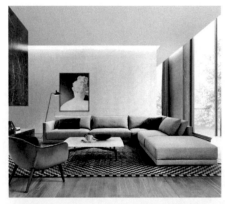

高明度

這是一個簡約的客廳設計，客廳裝飾中的主角是 L 型多人沙發，空間中的色彩和裝飾都應有相互融合和搭配的作用。

能供多人休息的 L 型沙發擺放在窗前，可以借助陽光來照亮沙發，讓沙發的質感看起來更加柔和。高明度的白色空間環境可以更好地襯托出主角，讓其在空間中更加突出，進而傳遞出精緻又灑脫的氛圍。

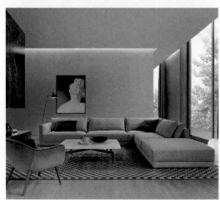

中明度

該客廳空間縈繞著一層朦朧的灰色，使用黑白條格地毯襯托著沙發，散發著簡單、時尚的氣息。

客廳空間好像被包在一個灰色的方盒子中，空間整體色彩雖然看起來較為柔和，但長時間居住在這樣的空間裡會給人帶來一種壓抑感。

用一張獨立的綠色座椅作為點綴，讓客廳空間瞬間醒目起來。

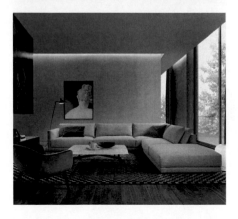

低明度

灰色是一種中性色彩，較低的純度卻能夠表達出平穩、樸素的情感意味。

低明度空間將沙發這一主角襯托得更加明亮，也讓沉穩的空間不失舒適感。

灰色的空間裝飾上一些富有藝術氣息的裝飾畫，能夠凸顯出高品味和時尚感。

4.1.2 渲染空間亮點

渲染空間的亮點可透過增強色彩的色相對比或增強明度,來調和主角與色彩的視覺感。高明度能夠營造出一種明快、活潑的氛圍;中明度則能夠營造出一種含蓄、柔和的氛圍;低明度能夠營造出強烈、保守的氛圍。互補色、對比色的色相對比能增強空間亮點;鄰近色的色相對比則顯得更柔和舒適。

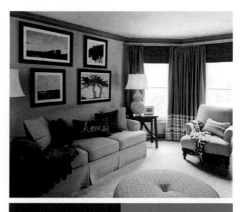

以黃色和藍色的色相對比關係,將平淡乏味的小空間瞬間提升一個等級,灰藍色的布藝沙發本就承擔著一種淡雅的文藝氣息,再配上黃色和藍色的抱枕,頓顯客廳的靈動美,給人一種清爽有活力的空間感。

紅色是喜慶的色彩,綠色是健康安逸的色彩,兩種色彩的互補搭配,讓空間中的視覺感受更加具有衝擊性。又將兩種色彩裝飾在空間主角附近,有著活力、醒目的作用。

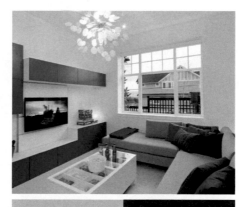

這是一個色調以白色為主、藍色為輔的空間,小巧的空間若是統一採用白色裝點會顯得過於平淡、素淨,將空間巧妙地裝點一些藍色,既能突出空間,又不會搶奪空間的主色,還有著清爽的舒適感,而且藍色櫃子延伸到藍色抱枕,更是對空間主角起著突出的作用。

同樣的居室採用不同的藍色,會帶來不一樣的視覺感受。該作品中的藍色與前面採用的是不同明度的藍色,該藍色不如前者那麼富有活力,卻增強了沉穩感,降低了活躍度,增加了高貴感。

4.1.3　增強色相衝擊力

　　色相是區分色彩的關鍵，室內色相對比有著明顯的強弱之分，應用色相不僅可以突出主角，更能改變色彩氛圍。同種色相的顏色可表現出穩定、單一、雅緻的感覺；鄰近色的色彩搭配則可帶來統一、和諧的感覺；對比色色彩搭配能帶來豐富的視覺感；而互補色色彩搭配的衝擊最強，能帶來刺激性的視覺衝擊力。

色相強度對比

　　白色空間本身就帶有一種純淨氣息，無論是用於包裝還是室內設計，都能給人一種明亮的感覺，而往往在這種明亮的空間中都會用一些鮮豔的色彩來點綴，那麼讓我們一起看一下色相的不同強度所表達的居室設計效果。

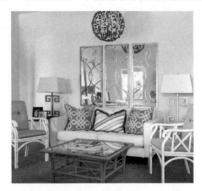 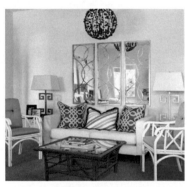

橘色的茶几兩側擺放兩張青色的座椅，再在頂部裝飾上紅色的吊燈，冷暖的色彩對比可以帶來強烈的視覺衝擊感。色彩對比雖強烈，但對調和空間中的白色有一種不一樣的效果。

同樣的空間，同樣的擺設，同樣的色彩，不同的色相純度增強了空間的喜慶感，而且還能夠緩解人的心情，讓煩躁不安的心變得安逸、寧靜。

色相對比

　　色相對比是兩種色彩搭配在一起所形成的比較，將兩種顏色相互間的特質強調出來，使得視覺效果更加明顯。

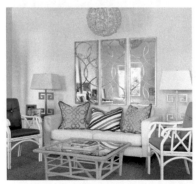

（左）淡黃色搭配綠色，為居室呈現出一種全新的視覺效果，讓青春活力瞬間迸發出來。
（右）俏皮的粉色搭配上清冷的藍色，給人清爽的感覺，營造出輕鬆舒適、藝術感超強的家居氛圍。

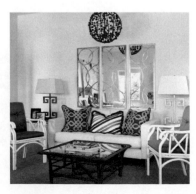

4.1.4　增添點綴色

　　點綴色不單單能夠凸顯主角，還能夠讓整體變得更加華美，若是在樸素的主角旁裝飾上一些點綴色，可以讓主角變得更加強勢，也能夠增強主角的光彩，大大提升空間的氣質，又不會破壞整體感覺。

　　該客廳以灰色作為空間整體的底色，灰色是介於白色和黑色之間的顏色，溫柔恬靜中又透著優雅成熟的魅力，能夠讓簡約的裝飾透著一股知性的氣質。但運用灰色也要有一定的限度，尤其是像本作品中較為深沉的灰色，如果過多地運用這種顏色，會讓休息在客廳中的人感覺十分壓抑，甚至有種窒息的感覺。下面一起來看一下該作品是如何解決這種問題的。

土黃色能夠給人帶來溫暖的感覺，居室中選用這種色彩裝飾會讓人感到更加溫馨、親和。

深綠色能夠給人帶來精神上的放鬆，而將這種色彩運用在居室中能夠呈現出一種回歸自然的感覺。

　　將黃色與綠色搭配在一起能夠營造出一種生機盎然的景象，也能為沉悶壓抑的灰度空間增添一絲活力。

4.1.5 抑制配角、醒目主角

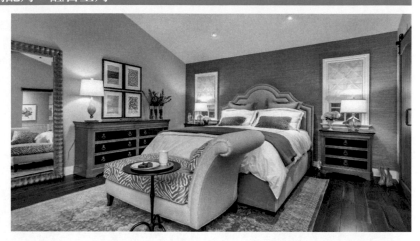

　　在室內設計中突出主角，可以由弱化配角來實現。主角往往面積較大，視覺感受上先入為主。將配角的顏色純度降低，則可以使主角更明顯。

　　該作品是臥室設計，空間色彩由下到上地深淺漸入，上淺下深的色彩搭配可以讓空間整體看起來更加沉穩，避免上深下淺的漂浮感，進而也使空間的層次感更加明確。

　　臥室空間的主角是床，如果臥室沒有床也就不會稱之為臥室，因此「床」是臥室中必不可少的元素。既然如此，就不能讓其他元素喧賓奪主，以免過於花哨，影響人的睡眠。下面來欣賞一下臥室中的裝飾。

臥室中採用灰色牆面裝飾，既不會如白色一樣過於沉靜，又不會如冷色那樣過於清涼，灰色剛好柔和、親切，再借助燈光，恰好營造出舒適的空間感。

原木色的地板裝飾為柔和的臥室增添了一絲暖意，而且木質地板還有著淨化空氣、抑菌的作用，美觀又實用。

該床尾凳可以說是床體的「附屬品」，主要起著襯托和點綴的作用，既方便又實用。

床頭櫃是床體以外必須裝飾的家具元素，可供放置一些日常用品，也可以放一些書籍，實用性很強。

臥室中的鏡子主要為早上整理著裝、形象而擺放，但鏡子不要對著床體和門擺放，也不要放置過多。

4.2 統一的配色技法

　　想要將室內打造出統一的配色，其實與烘托主角的方法一樣，主要是從對色相、純度、明度的控制來達到空間融合的目的。統一的色彩搭配技法主要是將色彩減弱，還可以在空間增添類似色、重複色、漸變色等色彩。

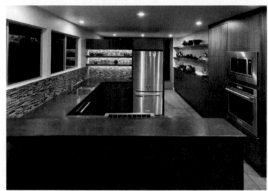
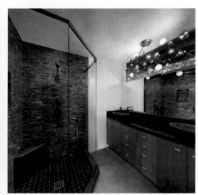

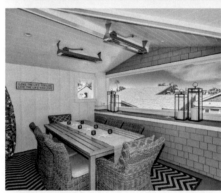
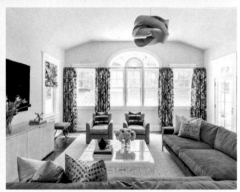

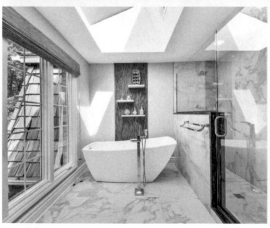
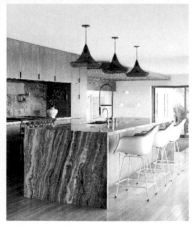

4.2.1　鄰近色色相

　　鄰近色色相是指色相環中兩個顏色離得比較近,通常為 30°內。色相差越大,空間效果也就越活潑,色相差太大則會顯得過於喧鬧;色相差越小,色彩則越穩定,也能讓整體更加趨於融合,使得配色感覺更加溫馨,進而產生恬靜的效果。

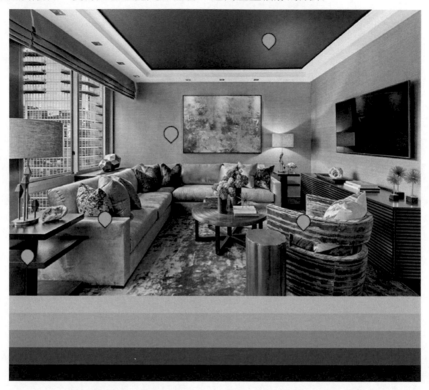

　　該作品是一款客廳設計,設計者採用中性風格的手法將空間打造得淡雅、柔和,又以多種元素的裝飾來塑造出空間的充實感、飽滿感。

　　該空間的色相均以不同明度的灰色來掌控,將空間打造得沉穩又不呆板,素雅又不失內涵,而將灰色運用在不同的區域,可以在增強空間感的同時又使得整體更加柔和。

- 這是客廳中心處所擺放的一張圓形茶几,茶几腿採用六條 L 型實木以中心為軸旋轉而成,桌面是以金色烤漆製作而成,有清晰的紋理質感,使得茶几簡單又時尚。
- 金色的茶几可以說是空間中的一種色彩點綴,能夠讓平凡的空間散發出一絲光芒,既不耀眼,又不會感覺乏味。

4.2.2 明度統一性

　　空間設計中色彩的明度是決定空間明暗的重要因素。明度越高，說明色彩中白色的融合越多，空間的環境越亮；明度越低，說明色彩中黑色的融合越多，空間的環境越暗。

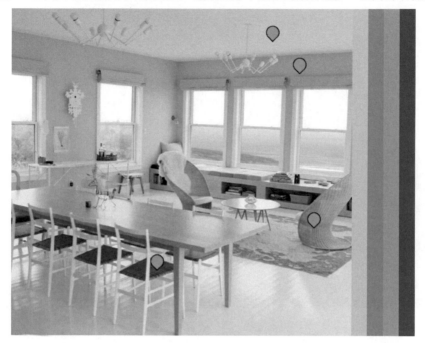

　　該設計統一採用高明度色彩裝飾空間，色彩不同，卻以相同的明度裝飾空間，讓空間整體變得更加融合，又呈現出一種安定、平穩的氣息。

- 這是作品中的一角，前者是空間中的牆面、燈飾和窗戶，陽光透過窗戶，為淡藍色的牆面和燈飾披上一層清涼、舒爽的外衣，「冷」「暖」融合搭配，使得空間的溫度更加舒適愜意。
- 原木色的座椅是富有質樸感的點綴，淡雅、親切又不失純淨感。

4.2.3 低純度統一

　　室內設計中的色彩純度統一降低，則會出現較強的舒適感、統一感，美式風格的空間設計中常採用低純度的色彩搭配，會給人低調而奢華氣質的高級感。

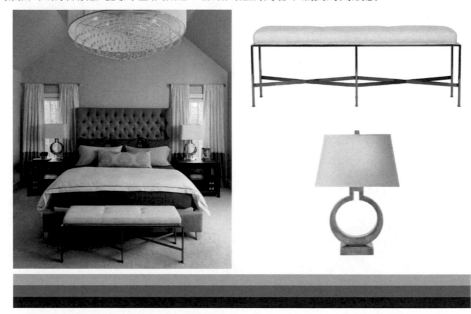

- 這是一款簡約的美式風格的臥室設計。臥室中的色彩應多以暖色調和中色調為主，盡量少用冷色裝飾，也盡量避免色彩所造成的撩亂感。
- 該作品選用中色調裝飾臥室，主要以不同灰度的色彩締造出空間的主次和層次，為空間整體營造出統一和諧的氛圍。
- 將床尾凳和燈飾單獨呈現出來是為了顯示空間的點綴色彩——白色和金色。白色能夠為空間帶來明亮感和安靜、溫馨的氛圍，更有助於人的睡眠；檯燈底座的金色與黑色的床頭櫃有著相互襯托的作用，讓空間多了一絲精彩。

　　優秀作品欣賞：

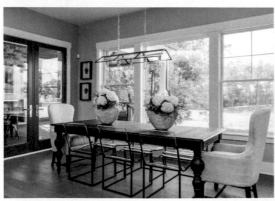 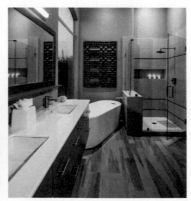

4.2.4 反覆性運用色彩

　　反覆性運用色彩也就是我們所說的重複性運用，將相同色相的色彩運用在居室空間的不同位置或區域，不僅能夠讓統一的色彩造成相互呼應的作用，更能達到共鳴、融合的效果。

這是一款臥室裝修設計，白色為空間的主色，實木的褐色為輔助色，再用一些小元素的色彩作為點綴，可以讓空間的色彩裝飾展現得更加平衡。該空間色彩的反覆性出現在床體底部與背景牆的實木裝飾上，讓色彩有了延伸，又清晰地劃分出了空間區域。

這是一間米黃色調的臥室空間，柔和的色彩能夠讓人擁有更好的睡眠氛圍，而該空間色彩的反覆性主要是以交替重複排列展示，將帶有深色實木的元素交替重複排列，使整體性更強。

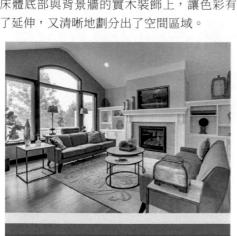

重複運用同一色相、同一明度的灰色，再配上白色，讓整個房間顯得乾淨、整潔，而且具有很強的實用性。

客廳中以不同明度的藍色裝扮空間，將藍色由牆面延伸到客廳的沙發上，讓人彷彿置身於海洋之中，彰顯著家居的個性。

4.2.5　漸變色彩

色彩的漸變是由明到暗、由深到淺,或者是由一個色彩緩緩過渡到另一個色彩。在色彩中,色相、純度、明度都可以產生漸變效果,同時也會呈現層次的美感,並且漸變色彩能夠讓居室充滿變幻無窮的神祕浪漫氣息。

由淺至深漸變

漸變色空間並不是非要用一種色彩構成,如本作品中的居室設計,空間是由深淺色彩構成的漸變效果。
居室空間環境以淺淺的白色裝飾牆面是為了加強空間的明亮感,而「由淺至深」中的「深」是由家具裝點而成,讓空間既敞亮又富有層次感。

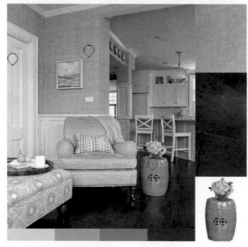

該作品與上一個作品相同,空間色彩的漸變是由不同元素的深淺色彩變化而成,既富有層次,又精緻美觀。
藍色的裝飾品能夠減少地板所帶來的沉寂感,使空間變得更加清涼舒適。

優秀作品欣賞:

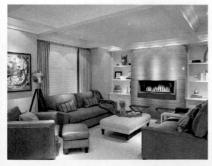
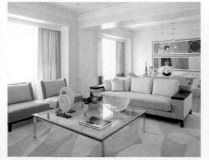

4.2.6 群化減掉凌亂感

　　這裡所說的群化是將色相、純度、明度進行統一化，塑造出整齊劃一的效果。群化能夠造成強調的作用，同時又能讓空間整體變得融合、相互依存，以塑造出獨特的平衡感和協調感。

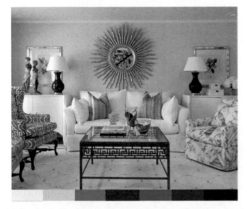

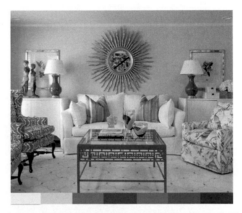

該作品雖然以鮮明的色彩裝飾，打造出了居室空間的明豔感，視覺效果也較為醒目，但是空間中的色彩沒有歸納，反而會讓人覺得過於突兀。

空間色彩在群化的情況下，輕鬆地裝扮出了自由輕快的感覺，也讓整體變得更加輕鬆而富有春天的氣息。

該客廳空間雖有冷暖色彩的調和，卻沒有進行很好的規劃，反而讓空間顯得更加凌亂、喧鬧。

將茶几、花瓶、圓形軟座色彩改為藍色、橘色和紅色，將冷暖色調調和得更加均衡，使得空間更具整潔性、和諧性。

4.2.7　色階的統一性

　　居室設計中色彩的純度越高，重量感越重；色彩的純度越低，重量感越輕。將室內空間的色彩純度進行統一會令人有更舒適、安逸的感受。

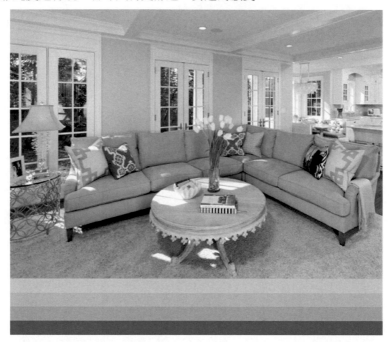

　　一間開放式的客廳，以淡淡的柔和色調裝扮空間，有著樸素典雅、輕快活潑的氣氛。以低純度色彩裝扮空間，起著減輕空間重量感的作用，也讓空間顯得更加輕盈。

　　空間中過於統一的色彩裝扮也容易給人造成無聊的感覺，這時三扇寬大的落地門可以讓室內的人欣賞到外面的景象，為居室空間帶來輕鬆、富有活力的韻味。

　　優秀作品欣賞：

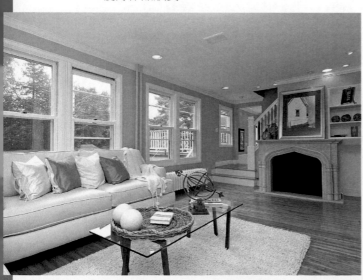

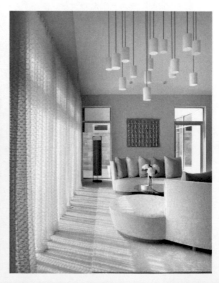

　　本章主要講解室內設計的常用風格和色彩搭配，主要包括室內設計的 7 種風格，分別是：簡約風格，色彩以簡潔明快為主；美式風格，色彩以明快光鮮為主；歐式風格，色彩以高貴華麗為主；地中海風格，色彩以碧藍清新為主；東南亞風格，色彩以濃烈豔麗為主；混搭風格，色彩以素雅精緻為主；新古典主義風格，色彩以復古的藝術底蘊為主。

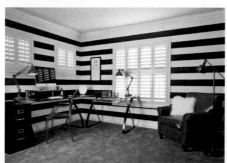
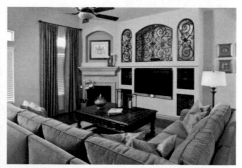

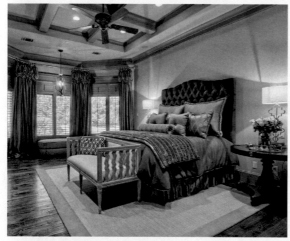
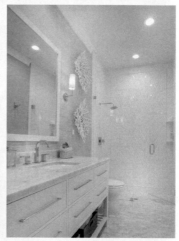

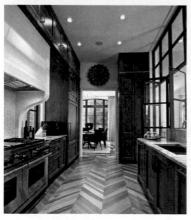
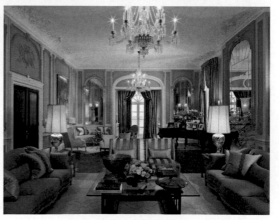

5.1　簡約風格

　　簡約是現在裝修中最受歡迎、最為流行的一種風格，以簡潔的表現形式來滿足人們對空間本能和理性的需求。簡約風格的特色是將元素、色彩、照明、材料簡約化，再凝聚設計師獨具匠心的想法，既美觀又實用，營造出舒適與簡約並存的空間氛圍。

1．簡約風格的特點

- 這是一款簡約風格的複式設計。簡單的黑、白、灰色彩搭配，各自獨立又相互依存，再選用綠色的植物與藍色的花瓶做點綴，給單調的色彩增添了一絲活力。

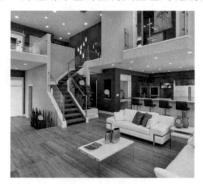

- 這是一則簡約的開放式室內設計。黑、白、灰簡約風格的客廳，也逐漸受到人們的歡迎。灰色牆體、白色屋頂、深棕色的地板為簡潔的空間營造出層次感，牆體上以45°角傾向桌角的壁燈，為平淡的空間賦予了時尚的趣味感。左側牆壁的裝飾畫為空間增添了裝飾性的美感，而植物的點綴既可以造成裝飾的作用，又可以清新空氣。

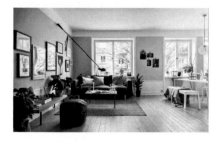

- 這是一款簡約的餐廳設計，牆壁豎條紋插板可以拉伸空間感。以簡潔明快的設計風格為主調，整個空間以大面積白色鋪墊，雖然純淨整潔，但也有一種漂浮感，而褐色的椅子與黑色燈飾的點綴，完美地調和了空間的和諧感。彩色的裝飾畫與盆栽相互輔助，襯托出空間的活力。

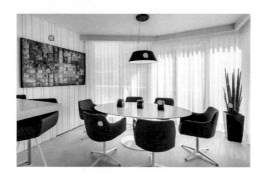

2‧簡約風格常用配色方案

　　簡約而不簡單的室內配色：選用淡雅純淨的色彩裝飾，看上去簡潔又十分大氣。

　　清爽而舒適的室內配色：在沉穩的空間中點綴綠色和黃色，為空間營造出小清新的氣息。

　　高貴沉穩的深色室內配色：深色的牆面搭配完美的細節，高貴、深沉，營造出時尚前衛的感覺。

3‧簡約風格重複搭配的表現方式

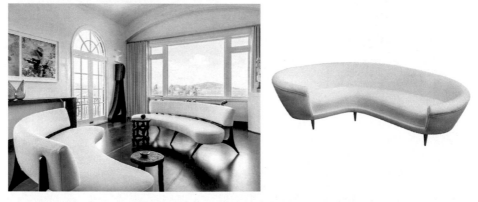

　　這是一間以素雅色彩裝飾的客廳，白色的月牙形沙發以對稱的方式烘托出室內的和諧感，雙扇拱形門和拱形窗櫺恰好與沙發構成和諧統一的視覺感。

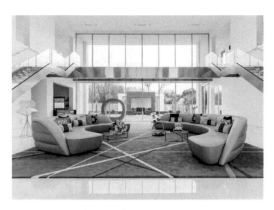

淡雅的小複式客廳顯出清爽的純淨感，藍白搭配的沙發與地毯搭配出和諧感；長長的月牙形沙發面對面地對稱擺放，可以承載更多的來訪客人，又造成裝飾美的作用。

5.1.1 簡潔安靜的棕色書房

裝修書房時一定要考慮空間的功能性。書房是辦公的空間，所以一定要靜；書房的色彩不能過於跳躍，主要以柔和為主。下面來欣賞一下實木所帶來的書房氛圍。

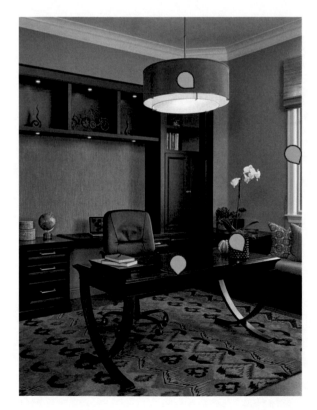

關鍵色：

色彩印象：

　　棕色書櫃配上柔和的牆壁，可以很好地裝飾出書房的素淨感，讓居室主人更好的辦公。

小技巧：

- 為書房點綴綠色盆景，可以對主人的眼睛造成保護作用。
- 圓形吊燈垂直裝飾在書桌上方，可以為桌面帶來充足的光線。
- 將書桌擺放在窗前，可以為桌面帶來充足的陽光。

這是書櫃上方的三個陳列格，沒有像想像中那樣陳列書籍，而是擺放了一些小巧的飾品，而每個陳列格上方均裝飾一個小吸頂燈，精緻中又增添了書房的時尚感。

這是書櫃下方的三個抽屜，抽屜旁邊是雙開門小櫃，既可以裝一些零碎的文件，又能擺放書籍，整潔又乾淨。

這是書桌下方灰藍色花紋的地毯，不僅有裝飾作用，更有助於保持居室清潔。

5.1.2　巧妙的小餐廳

　　每個人家中都有一些零碎的空間，比如一處轉角或是一些很不起眼的角落，若善加利用也可以派上很大的用場。下面一起看看角落的華麗變身吧！

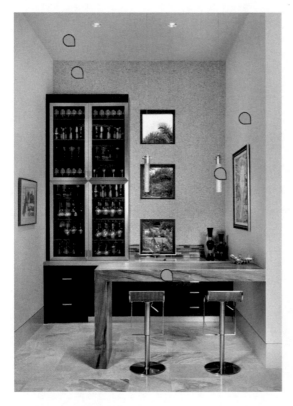

關鍵色：

色彩印象：

　　米色牆背景襯托著深褐色洗碗槽，既能在視覺上拉伸空間，又不會顯得沉悶，而灰白色牆體既能提亮空間，又可以拓寬空間。

小技巧：

- 小小的角落在室內空間是比較昏暗的，這時吸頂燈和吊燈就起了作用。小巧的吸頂燈可以點亮頂棚，又可以增添浪漫感；而兩盞纖細的小吊燈則是點亮空間的主要元素。
- 大理石材質的直角餐桌裝飾在小巧的空間中，使家人就餐的氛圍更加親密，這樣的裝飾很適合新婚小夫妻。

這是洗碗槽左側的酒櫃，極富質感的金屬與玻璃搭配，不僅能夠營造出酒櫃的美感，更能夠增添廚房的藝術氣息。	這是兩把金屬材質的高腳椅，大理石材質的地面搭配高腳椅，為空間注入內涵和活力。	使用連續性的裝飾畫，有超乎尋常的效果，鮮亮色彩中顯示出主人的內涵和品味。

5.1.3　不同空間裝飾畫的妙用

　　裝飾畫是每個家庭裝修後的首選，一幅合適的畫作不僅可以襯托出主人的品味，更能夠為家居生活增添一些色彩。對於裝飾畫的選擇要與家居裝修風格一致，這樣才能構成很好的融合性，而裝飾畫的擺放也是十分講究的，擺放得好會有很強的吸引力，擺放得不好則會顯得十分凌亂。

餐廳牆體壁畫搭配技巧

　　這是與餐廳裝修風格相協調的裝飾畫，主要聯想元素來源於兩種不同的餐椅和牆角獨具特色的燈飾，可以令簡約的餐廳充滿質樸、溫馨的氣息。

　　該組裝飾畫採用方形排列方式，黑白照片裝飾恰好與黑白搭配的餐桌構成和諧統一的效果，亦為餐廳營造出一絲復古的文藝氣息。

 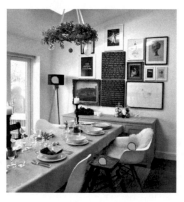 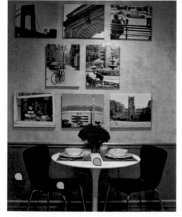

玩轉客廳裝飾畫搭配技巧

在裝修過程中千萬不要忽略對客廳牆面的裝飾，小小的裝飾畫能夠為客廳帶來點睛的效果。

將裝飾畫均勻分為四列，可以更好地領略到細節的美感，白底、金黃色的風景恰好與客廳木質元素形成完美的融合，也增添了素雅的視覺感。

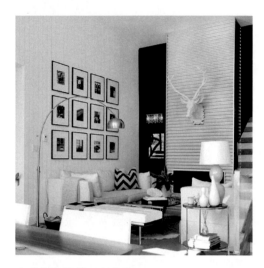
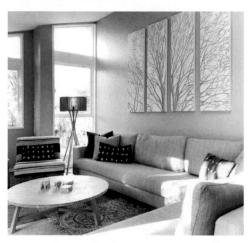

實用與裝飾兼具的衛浴

第一幅圖中淡雅純白的衛浴為空間營造出高雅、整潔的氛圍，而窗戶右側的黑邊框裝飾畫也營造出微微的藝術氣息；第二幅圖的衛浴空間色彩偏暖，空曠的牆上不僅可以裝飾鏡子，更要裝飾一些畫作，為平淡的衛浴空間增添一絲文雅的氣息；第三幅圖是一個冷色系的衛浴空間，在偏冷的藍色區域牆面上裝點了三幅動物圖案裝飾畫，為空間增添了一絲活力，也使空間更加和諧，很受年輕人青睞。

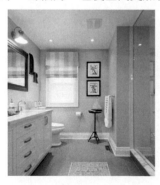
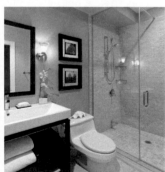
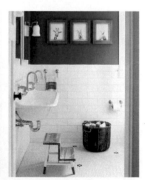

5.1.4　地毯打造出的不同個性空間

地毯的作用很多，不僅可以吸音降噪、保溫、防滑，還具有安全性和藝術美化效果。

廚房巧搭地毯

為廚房裝飾地毯使實用性與功能性兼具，但選用地毯時也有一些注意事項。由於廚房油煙大，容易滑倒，因此防滑是重點，最好也要具有良好的吸溼性。

 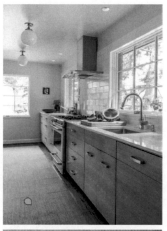 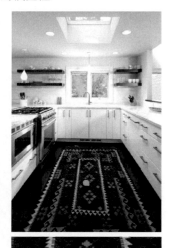

一條紅色地毯瞬間點亮廚房空間，而光滑的地面配上地毯可以造成防滑作用。

一條色彩柔和的地毯裝飾在實木地板上，能夠避免意外滑倒，又能夠保護地板不被水侵蝕。

紅色地毯鋪設在黑色地面上，不僅塑造出時尚感，更為純潔的白色廚房增添了一絲精彩之色。

地毯在衛浴空間的實用性

衛浴間很容易有霧氣，而這種霧氣與家具長期接觸很容易使家具破損，更容易讓人滑倒，在這種情況下，裝飾地毯不僅可以延長家具壽命，更能防止洗澡時易滑倒的現象。

淋浴間與浴缸分為兩個部分，有乾溼分離的作用，再將一條偏深色的地毯鋪設在浴缸旁，可以防止水灑落到地面，也能很好地活躍空間氛圍。

柔和舒適的臥室地毯

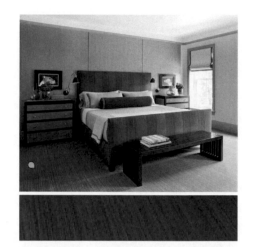

灰色格子紋理地毯鋪滿整個臥室地面,完美隔絕了地板的冰涼感,也符合人們赤腳行走的條件。

這是一個非常不錯的設計手法,灰色條紋地毯恰好與灰色條紋床體構成一種垂直的效果,既能增加臥室的趣味性,又能彌補易髒的缺陷。

5.2　美式風格

　　美式風格顧名思義就是美國的裝飾風格,美國人大多崇尚自由、隨性的生活,因此在裝修的過程中沒有過多的修飾與約束,卻富有文化感和貴氣感。因此,美式風格的家居設計能夠打造出一個隨意和溫馨的家居氣氛。

1・美式風格的特點

* 這美式風格的客廳設計。多扇窗戶的裝飾可以為空間帶來充足的陽光,而石膏材質的九宮格和拱形窗為空間塑造出復古的文藝氣息。雙人沙發面對面對稱擺放可以讓來往的客人更好地交談,沙發中心處的水晶茶几也襯托出空間的高雅氣質。

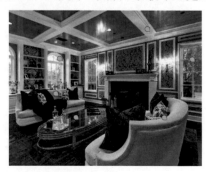

素白的美式風格設計。廚房、餐廳和客廳採用開放式手法設計，可以提供更多的室內景觀並擴大了視野，也在心理效果上開闊了空間。

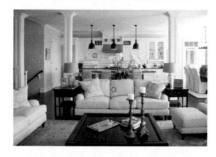

紫灰色的牆體是大多數人不敢嘗試的色彩，如果運用得不好則會給空間帶來黯淡感，而設計師巧妙運用大扇窗戶和雙扇門點亮空間，又為空間帶來充足的陽光。1+1+1+1 結合的四人沙發圍繞著小小的擺椅排放，而它的灰色剛好與空間色彩構成合理的融合性。客廳中最為搶眼的是壁爐的裝飾設計，簡約的線條，雕刻得精美又細緻，完美點綴出美式風格的特點。

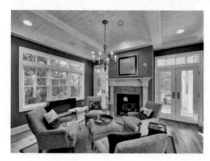

2‧美式風格常用配色方案

溫馨又不失豪華的室內配色：溫馨的暖色能夠給人帶來溫暖的氣息。

自然而舒適的室內配色：素雅與明快為一體的色彩搭配，營造出隨意的生活態度。

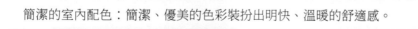

簡潔的室內配色：簡潔、優美的色彩裝扮出明快、溫暖的舒適感。

3‧美式風格大空間搭配的表現方式

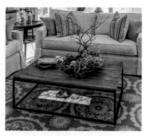

美式風格的空間面積較大,也多以白色裝扮。如此例中的空間設計,多種色彩的搭配,外加實木元素的調和,使得整體裝飾自然、純粹、大氣。

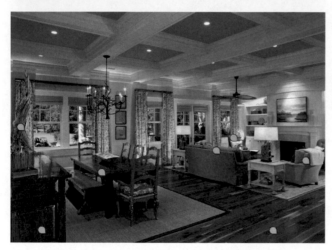

實木是美式風格裝修中最常用的材質,實木桌子、椅子、地板和擺設為空間營造出質樸純真的親切感;開放式也是美式風格最常用的設計方法,可使空間感得以完美擴張。

5.2.1 淡雅恬靜的衛浴

衛浴在家居裝修中有著舉足輕重的地位，它的實用性是最重要的，但美觀程度也是必不可少的，一間漂亮的衛浴可以大大提升家居格調。

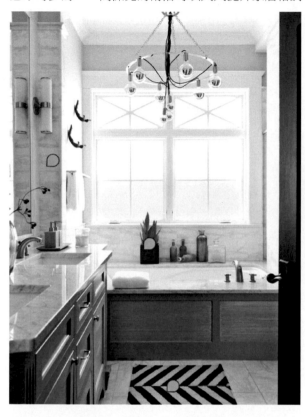

關鍵色：

色彩印象：

　　浴室延續了乾淨、俐落的風格，灰白相融的大理石牆體、檯面搭配上灰綠色的櫃身，能提升浴室整體的質感。

小技巧：

- 黑、白兩色搭配的地毯總是十分搶眼，既有實用性，又能讓浴室空間更具時尚感。
- 淋浴與浴缸為一體設計，既可以節約空間，又具有便利性。

衛浴間窗戶的最大作用在於通風。

衛浴空間很容易受潮，這時窗戶的良好通風性可以改善空氣的品質，更能保證居住者的健康。

一款水晶吊燈裝飾在衛浴頂棚，營造出了浪漫感。

一個小小的盆栽成為整個空間的亮點，不僅賞心悅目、消除疲勞，還能營造出優雅的氛圍。

5.2.2　巧妙的小餐廳

　　無論是外面的餐廳還是家裡的餐廳，環境氛圍是極為重要的，能夠提升餐飲的品質，尤其是用餐時能夠增添溫馨感。

關鍵色：

色彩印象：

　　一眼望去，紅色與綠色互補搭配，構成了強烈的視覺效果，使得室內效果更佳。

小技巧：

　　房間中無論是鏡子還是櫃子，整體均採用對稱式的表現手法，使空間更具整體性。

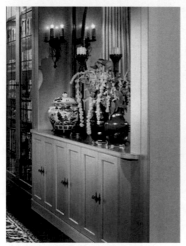

鮮花盆景是浪漫的使者，可以瞬間提升居室的優雅感，又可以增添空間的韻律美。

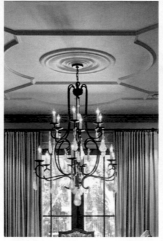

燭火樣式的吊燈打造的空間散發著溫馨的暖意，更能排解壓力感。

石膏雕刻的天花板以象牙白色將空間演繹得淋漓盡致，而且石膏材質的天花板還具有質輕、吸音和絕熱的性能。

5.2.3 不同空間燈飾的美觀性處理

家居設計中燈飾的作用大於其他裝飾，它是整個家居裝飾的重要組成部分。燈光是居室中最具魅力的角色，能夠為不同的居室營造出不同的光影效果，展現出不同的居室風情，瞬間讓房間變得與眾不同。

燈飾裝扮出百變臥室

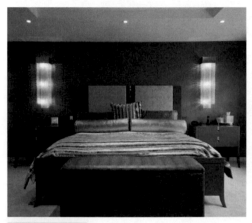

床頭兩側分別裝飾一盞長方形流蘇燈飾，星星點點的光芒為牆面營造出星光般的夜空效果，既迷人又為臥室增添浪漫感。

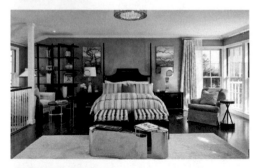

金黃色圓環形的吸頂燈與牆面、地板的色彩完美融合，使空間更和諧；床頭櫃兩旁的白色吊燈不僅可以點亮空間，更能提亮床體周圍的色彩。

客廳燈飾的美觀性

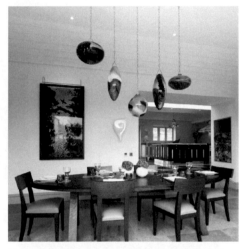

這是一間現代感與樸實感融合的餐廳設計，現代感的裝修環境搭配質樸的實木餐桌，再在餐桌上方搭配參差不齊的五盞幾何形彩色吊燈，為餐廳點綴出了時尚的魅惑感。

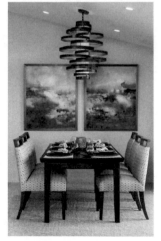

環環相扣的柱形吊燈將普通的燈飾塑造成一個富有動感的蜂巢造型，棕褐色的環形也與實木餐桌構成完美的呼應。

藝術氣息的燈飾

第一幅圖展現的是一間雙色牆面的客廳，深色牆體上裝置樹枝，看似普通卻能用射燈展示出其精妙之處，射燈採用投影的原理恰到好處地投射在樹枝上，將其影子投射到牆面，極富藝術氣息；第二幅圖展現的是一盞小小的壁燈，不要看它小，它能散發出精妙的光芒，可以點亮室內的角落；第三幅圖中的客廳採用兩盞燈裝飾，一種是裝飾在客廳中心的流蘇燈，另一種是向上照射的花瓶壁燈，兩種燈的結合能夠增強空間的高貴之感，同時也增強了實用性。

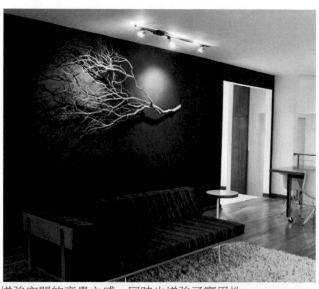

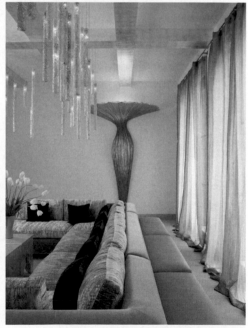

5.2.4　如何打造清新風格的家裝

美式風格的家居設計沒有想像中那麼複雜，那麼如何打造出清新風格的家居呢？其實這個問題也不難解決，只要了解了美式風格的元素，就能夠輕鬆打造出夢想中的家

園。下面一起來欣賞一下清新風格的美式家居設計吧！

淡雅的客廳

如果家在海邊或也有這樣的樹景，不妨嘗試一下這樣的裝修。大面積的落地窗給室內帶來了充足的陽光，純淨的白色氛圍很適合女孩恬靜的性格，玻璃瓶體中的花束與窗外的風景融為一體，使得環境富有活力。

客廳是家居裝修中極為重要的部分，它不僅是接待客人的地方，更是主人閒暇時休息的空間，因此它的設計不僅要大方、美觀、舒適，更要有充足的陽光。下圖是一間開放式的客廳，一眼望去最吸引人的是文藝的畫作和安靜的鋼琴，由此可以突出居室主人的內涵；擺放有方的沙發既可以充實空間，又可以給客人帶來舒適的享受。

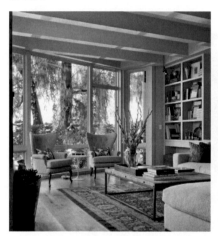

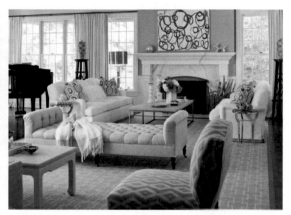

這是一間多以拱形裝飾的客廳設計，拱形牆角、拱形門和拱形窗為室內營造出一個極具個性的自然空間；美觀又自然的實木地板上擺放著兩個獨特的灰色沙發，既可以裝扮空間，又極具使用性功能；重複花紋的窗簾，為空間帶來了一絲小清新的氣息；若是覺得空間過於素雅，可以點綴一些鮮豔的擺設或是鮮花，以增強空間的活力氣息。

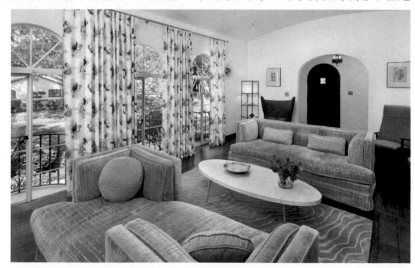

5.3　歐式風格

歐式風格泛指歐洲特有的裝修風格，可以按地域的不同劃分為北歐、簡歐和傳統歐式風格。該風格的裝修設計主要強調線條的流動性和色彩的華麗感，家居裝飾元素多採用大理石、地毯、掛飾等，裝修的效果也較為奢華、典雅，整體顯得很高貴。

1．歐式風格的特點

- 該作品是歐式風格的門廊設計，傳統歐式風格的拱形門與拱形頂部設計為空間營造出一絲復古氣息。油畫裝飾也是歐式裝修的一個小特色，帶給來往的客人一種視覺上的美感，精刻的牆角線、水晶吊燈和復古印花的大理石地面使得每個角落都顯得很大氣。

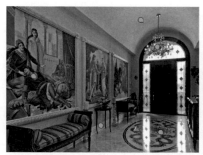

- 這是一間具有強烈文化氣息的歐式客廳，金色的雕花桌角、精雕細刻的石膏頂棚與牆角線、光滑的大理石地面，以及極具特色的地毯和金色環境，都給人營造出了貴氣感。

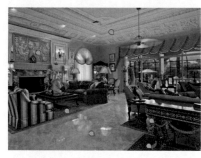

喜歡紅色卻又不會運用紅色裝修的人可以欣賞一下傳統的歐式風格，紅色運用得好，能夠帶來一種沉穩大氣的感覺。

- 歐式客廳的代名詞是奢華，頂棚的壁畫設計呈現出歐式風格的典雅與精緻。

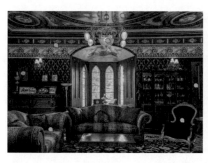

2．歐式風格常用配色方案

簡潔明亮的室內配色：色彩的明亮感可以散發出從容、淡雅的氣息。

典雅文藝的室內配色：典雅文藝的色彩搭配非常雍容華貴，具有非常濃厚的貴族氣息。

秀麗華美的室內配色：又是一道美麗的裝飾，將每個角落展現得精緻又華麗。

3．歐式風格氣派的搭配表現方式

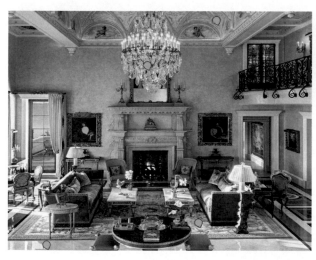

傳統的歐式風格設計具有一股富麗堂皇的氣派感。華麗的色彩、流動的線條、精美的地毯、精緻的畫作、奢華的水晶燈和高貴的大理石地面，使整個空間充滿強烈的動感效果。

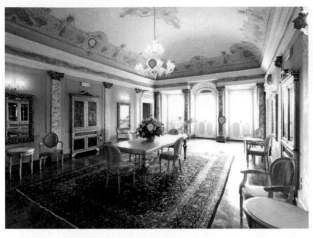

　　空間的造型設計，既突出凹凸感，又有優美的弧線；典型的羅馬柱造型也使得空間具有強烈的審美氣息；精美的水晶吊燈為空間營造出生活的情調；一束黃玫瑰的裝點，與空間色彩恰好融合，又為空間增添了一絲活力。

5.3.1　儒雅的花房設計

　　花房要有足夠的空間，這樣才能夠擺放更多的鮮花，而且花房一定要有充足的光照，以保證植物能夠得到充足的陽光。

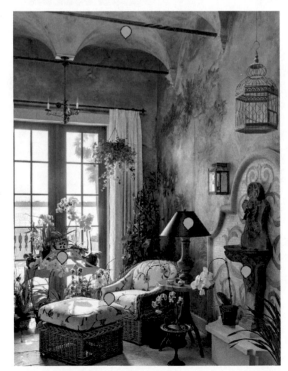

關鍵色：

色彩印象：

　　小小的花房大多採用材料的本色來裝飾，本色更能呈現出原生態的自然感和純真氣息。

小技巧：

- 花房中的植物一定是千姿百態的，可以將垂直生長的植物懸吊起來，讓花房看上去更加充實；若再添加一個花架，能讓環境變得更加飽滿。
- 頂棚的拱形設計不僅能夠突出歐式風格，更能拉伸空間感。
- 獨立在桌椅旁的燈飾能增添花房生機、活力的氣氛。

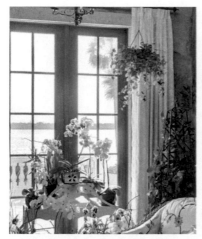

黑色的落地門窗不但時尚，也能避免髒汙，還能夠為花房帶來充足的陽光。	在灰色的水泥牆面上繪製綠色的花卉，恰好構成了植物的延伸感，讓綠色充盈整個環境。	在花房中懸掛鳥籠裝飾，雖沒有小鳥，卻彷彿能聽見鳥叫聲，是極為巧妙的裝飾。

5.3.2　豪華門廊設計

　　門廊是入室的第一視線空間，也是用於行走的廊道，它的精美設計不但可以增加環境的美感，又能為客人帶來對前方景象的遐想感。

關鍵色：

色彩印象：

　　一眼望去，低純度的紅色與綠色互補搭配可以構成強烈的視覺衝擊力，使得室內效果更佳。由於顏色純度都很低，所以會感覺很舒適。

小技巧：

- 羅馬柱支撐的拱形長廊極富浪漫氣息，光潔的表面、清晰的雕刻，富有很強的立體效果。
- 海藍色的天空壁畫，為門廊增添了一絲清新自然的氣息。

同色花塊的大理石地面恰到好處地與羅馬柱門廊齊頭，使空間區域得以合理劃分。

黑色金屬格擋與地面構成完美的融合，亦增添了一絲時尚感。

重複排列的復古吊燈表現了一種復古的情懷。

5.3.3　打造浴室的優雅格

　　衛浴空間無論是大還是小，功能一定要齊全，並且要精緻。浴室設計不單單需要注意這些，還要注重色彩主題，而這些主題包括牆壁、瓷磚、水龍頭和一些配件等，以將簡單的環境輕而易舉地打造出優雅的氛圍。

　　這是歐式風格的浴室，圖中所展現的是浴室的一部分，但由此就可以看出浴室的寬敞。拱形的頂棚可以拉伸空間，浴缸的獨立設計可以增加隱蔽性，寬大的窗戶可以讓浴室擁有更好的通風條件，浴室空間的家具設計更能突出環境的精美感，精細的雕工、合理的擺設，無一處不讓人喜愛。

　　由圖可以看出這是一個精小的浴室空間，但對普通家庭來說，這樣的大小很適中。將浴缸擺放在窗前的矩形石臺內，不僅可以節約空間，還可以擺放一些植物來清新空氣，更能在多餘的石臺上擺放一些洗浴用品。在浴臺旁擺放的是洗手池，寬大的鏡子能夠使空間顯得更加寬敞，還用一盞巧妙的燈飾來點亮空間。

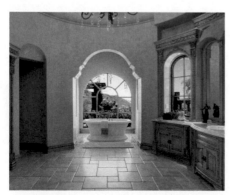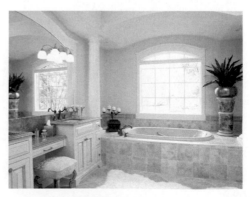

　　這是一款極為氣派的浴室設計，對於大空間不妨嘗試一下這樣的設計手法，可以提升家居的環境和氛圍，更能提升空間的品質。一眼望去都是精雕細刻的設計，每一個細節都是那樣精緻亮麗，獨立的浴缸，精巧的臺階設計，有種讓人想在浴缸中多泡一會兒的感覺；門兩旁的洗手池減少了多人需要洗手時因空間不足造成的麻煩；獨立的洗手間採用深色的門面，更加醒目，又有一定的安全性；在深凸的頂棚上裝一頂碩大的吊燈，既點亮了空間，又提升了豪華感。

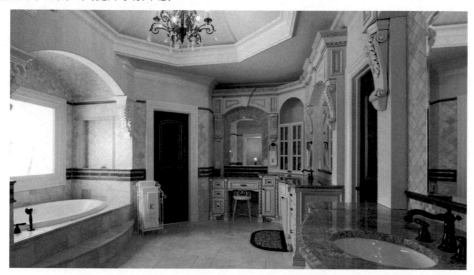

5.3.4　歐式家居無處不在的金色

　　以金色為主的歐式家居設計再搭配黃色和白色，可以更好地裝飾空間，又能造成美化室內環境的作用。

沉穩雅緻的廚房設計

一款實用、雅緻的廚房設計會給家居女主人帶來無盡的享受和驚喜。金色的雕花設計，不但富有歐式的傳統氣息，更豐富了藝術底蘊。

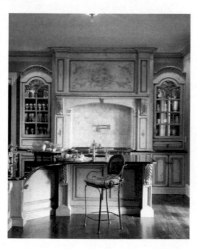

九宮格的天花板與方格地面造成了相互呼應的作用，金色的雕刻細節與大理石桌面的融合更是突出環境的精妙設計手法。

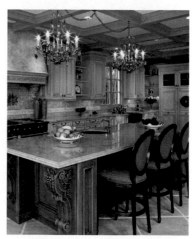

奢華高貴的客廳設計

 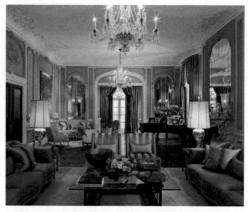

這是一款高吊頂的客廳設計，頂棚金色鑲邊的壁畫是整個空間最具特色的亮點，它與空間實木家具搭配組合打造出了傳統的文化氣息，令空間更具懷舊感。

這款客廳設計最吸引人的地方是金色與綠色的組合，既有歐式風的歷史感，又有現代感，外加水晶燈的點綴，更是造成錦上添花的作用。

厚重窗簾突出的貴氣

下面兩幅圖中展示的均是歐式風格的臥室設計，都是用豪華、厚重的窗簾裝飾床頭和窗前，不僅實用，更能造成裝飾性作用。窗簾也是歐式風格裝飾的代表，它雙層的裝飾可以遮擋強烈的陽光，也能加強視覺效果的傳達。

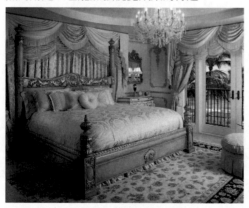 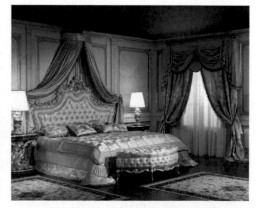

5.4　地中海風格

　　地中海風格源自於文藝復興前的西歐，藝術經過浩劫與長時間的蕭條後，在 9 ～ 11 世紀又重新興起，形成了獨特的地中海風格。地中海風格多結合海與天的元素創造出具有夢幻般的唯美空間，多應用不規則線條，在自然元素中透著簡潔與單純。地中海風格

多應用白色與藍色，搭配簡潔大氣的區域分割，極具親和力。

1·地中海風格的特點

- 地中海風格的家居設計會讓人想起海洋，在視覺上給人一種延伸的透視感，在色彩上給人自然、浪漫的感覺。紅色地毯、紅色沙發、紅色的裝飾畫，三者的結合將空間構成了完美的銜接，而且紅色與藍色牆面構成了強烈的視覺衝擊力。

- 這是一款地中海風格的客廳設計，以藍色、白色為主色調，看起來明亮、悅目。地中海風格的設計極富有人文精神和藝術氣息。拱形窗戶裝飾在藍色牆體上極為通透。

- 空間主要以兩大色塊為主，藍色為主色，粉綠色為輔助色，灰色為點綴色，使空間不僅清爽，而且更加柔和。綠色屏風上點綴的白色花紋，以及牆上鏤空的古樓裝飾，為空間塑造出了典雅的文藝氣息。地毯的鋪設可以防止金屬材質的茶几腿劃傷地板，還可以在赤腳時造成避涼的作用。

2・地中海風格常用配色方案

　　深沉的室內配色：寶藍色可以提升空間的整體氣質。

　　亮麗的室內配色：在藍色的空間中調和一些紅色和綠色，使平淡的空間更添光彩。

　　素雅文靜的室內配色：白色與藍色融合的空間極為清爽，而且還能給人帶來清涼感。

3・地中海風格的餐廳搭配方式

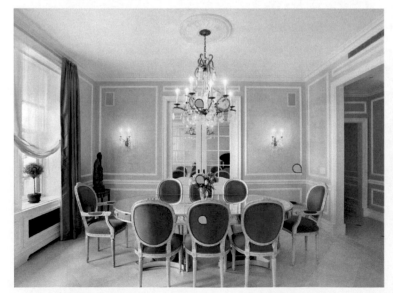

這是一間餐廳，純美的色彩組合搭配能夠給家居帶來極大的魅力。空間多以不同明度的藍色裝扮，使得空間色彩極為融合；餐廳頂部的水晶吊燈與牆壁的兩盞壁燈搭配裝飾，展現出清新、明亮的生活環境。

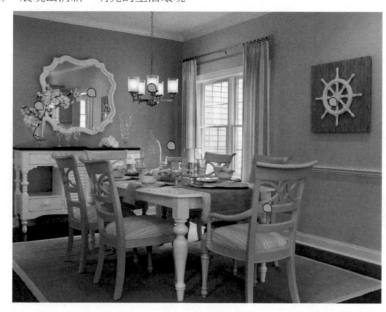

素雅的餐廳環境中最具亮點的是牆體裝飾，在白色牆面上裝飾復古的舵，在藍色牆面上裝飾白色花邊的鏡面，時尚又精緻；白色餐桌搭配藍色椅子，極為純淨，從而帶來了舒適的就餐感受；白色梅花裝飾在餐廳，能夠帶來一絲清爽的氣息。

5.4.1　時尚個性的地中海風情

令人神往的地中海風情，小清新的顏色能夠輕鬆抓住年輕人的心，對於即將進行家居裝修的你，不妨也嘗試一下這種裝修風格吧！

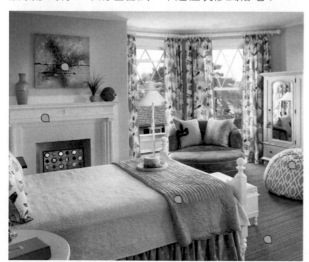

關鍵色：

色彩印象：

　　清爽的藍色空間搭配白色家居，給人一種非常小清新的感覺，再搭配一點綠色，更顯舒適自然。

小技巧：

- 由圖中的裝修和擺設可以看出這是一個女生的臥室。白色的床體搭配綠色的毛毯，既保暖又造成裝飾作用。
- 裝飾性的壁爐上擺放一些綠色的花瓶，使空間更富有生機和活力。
- 藍色條紋的地毯鋪滿整個地面，可以讓居室主人赤腳行走，或是在席地而坐時感覺更加舒適，在視覺上也能讓人眼前一亮。

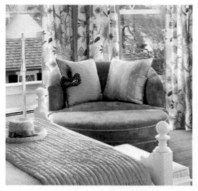 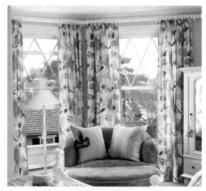

臥室擺放一個獨立的沙發，這樣就不單單只能在客廳休息了，臥室也有了自己獨處的空間，兩個抱枕更添舒適感。

在臥室放置一個獨立的衣櫃，不用再麻煩地到衣帽間尋找衣物，能夠節省一些時間。

碎花窗簾能夠為空間增添一些小清新的活力氣息。

5.4.2　送給孩子的清新空間

　　臥室是人居住時間最長的地方，因此更應多花時間去設計。孩子是家的核心，他們的美好童年、無限想像的空間、輕鬆自由的氛圍、卡通可愛的感覺都是設計要表現出來的。打造純真、童趣的空間，能夠讓孩子在舒適、安逸的空間健康成長。下面來欣賞一下藍色營造的「海洋」空間。

關鍵色：

色彩印象：

　　淺淺的色彩，潔淨又清爽，還原自然的柔和感，能使居室空間得以降溫，給居住者營造出神清氣爽的舒適感。

小技巧：

- 白色的門窗直通陽臺，透過玻璃照射進來的陽光可以讓藍白搭配的環境更加明亮。
- 選用棕色實木地板的好處是可以避免空間色彩過於漂浮，為空間增添一絲沉穩感。

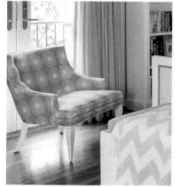

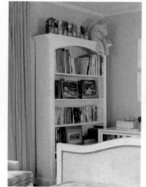

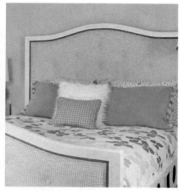

獨立的椅子在臥室中的主要作用是使其使用更加舒適和方便。

在床頭前擺放書架可以方便孩子溫習功課，也可以充實空間。

抱枕不但能夠造成裝飾的作用，睡覺時抱在懷中也更加溫暖。

5.4.3　如何打造地中海風格的衛浴空間

　　地中海風格的衛浴能夠讓人體會到如在海邊度假時的休閒舒適感，再增添一些特殊的裝飾，可以帶來無窮的樂趣。

瓷青色的牆面圍繞整個浴室空間，青色介於藍色與綠色之間，可以給浴室帶來一絲清涼感。

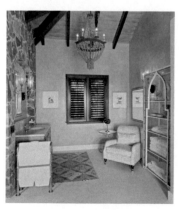

不同明度的藍色拼貼牆面，有種海水般的清涼感，讓人在沐浴時如在海洋中一般自在舒適，也使整個空間更具張力。

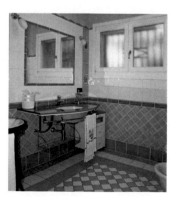

　　藍色瓷磚牆面裝扮空間，能夠營造出室內空間的豐滿感，同時也將空間更合理地加以區分。但是在運用藍色瓷磚時請注意色彩的搭配，如果鋪滿藍色瓷磚會將空間變得極為昏暗，要像下面案例中那樣裝飾就不同了，將牆體色彩以中心處一分為二，上部白色，下部鋪設瓷磚，這樣就造成了合理的調和作用；如果再裝飾一扇窗戶，就更能點亮空間，如圖中右側的窗戶，能夠為空間帶來充足的陽光。

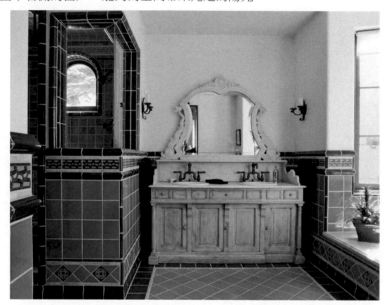

5.4.4　牆體百變裝飾

　　家居設計中的小擺設和裝飾可以營造出愜意、富有藝術特色的環境，又能打造出夢幻般的浪漫情調。

書房的裝飾物件

牆壁上懸掛仿真的動物頭部裝飾，個性十足，將小戶型的空間凸顯出了地中海風格的清新和文藝的氣質。

藍色的牆體與粉色的裝飾畫構成了強烈的色彩視覺衝擊，為書房打造出了明亮輕鬆的氛圍。

餐廳的獨有裝飾

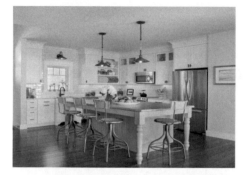

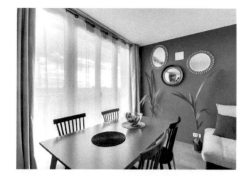

令人神往的地中海風情使人在就餐時能感受
白與藍的交錯之美，再裝飾兩盞同款式的吊
燈，創造出了自然、簡樸的高雅氛圍。

簡潔的空間，獨設一面藍色牆體，再裝飾一
些盤子飾品，對空間氣氛渲染得恰到好處，
雖不華麗，卻清新秀逸。

別緻的客廳裝飾

　　下面三幅圖展示的均是客廳設計。在第一幅圖中，客廳採用鮮花裝飾空間，營造清
新、清爽的氛圍；第二幅圖中客廳的牆體採用飾品和裝飾畫裝飾，為空白的牆體增添了
絢麗的色彩；在第三幅圖中，以裝飾畫點綴的空間簡單又不失雅緻，更富有藝術氣息。

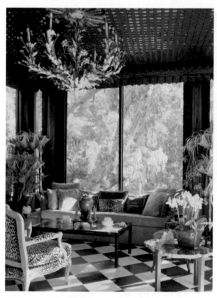

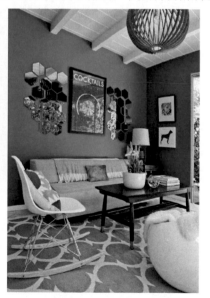

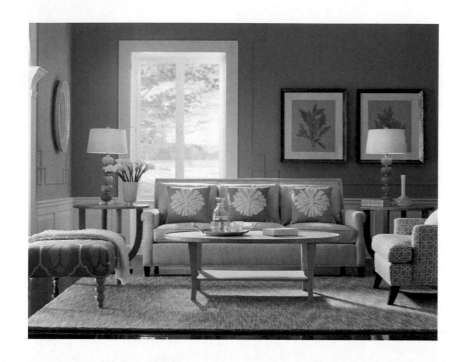

5.5　東南亞風格

　　東南亞風格是一種結合了東南亞民族島嶼的生活方式以及文化品味的家居設計方式，廣泛採用木材和其他天然原材料，以純粹的手法，演繹出原始、自然的熱帶風情。但也要注意選材自然、樣式樸素、沉實，搭配其他元素的使用才能避免壓抑感。

1．東南亞風格的特點

- 精心編製的桌椅使家具變成了一件手工藝術品，令人感覺沉穩又大氣。豔麗、華貴的紅色是別具一格的東南亞元素，使居室散發著溫馨感。

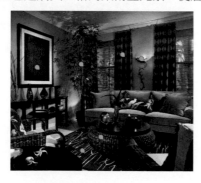

- 圖中的客廳以溫馨、淡雅的中性色為主，再用地毯和桌椅的紅色點綴出熱情與華麗。取材天然的植物裝飾在壁爐兩側，清涼、舒適的感覺瞬間撲面而來。頂棚的木質房梁和拱形石門為空間營造出了自然氣息。

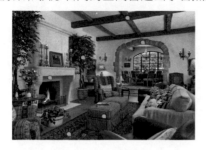 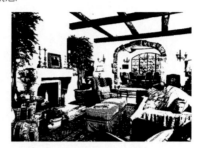

- 這是一間以互補色彩裝扮的空間，為空間營造出強烈的視覺效果，又能夠讓臥室瞬間變得和諧、舒適。紅色的實木地板、竹編與實木條的房梁結合裝飾，打造出了樸實、純真的自然氣息。內嵌的書架設計不僅可以節省空間，而且還將空間變得更加整潔。

2・東南亞風格常用配色方案

　　崇尚自然的室內配色：在東南亞風格的裝飾設計中，其自然手法主要展現在手工設計上，更有利於創造個性空間。

　　高雅古樸的室內配色：高雅古樸的空間設計更值得細細品味，也能增添穩重、豪華感。

　　濃郁的室內配色：濃郁的色彩能夠為沉穩的環境點綴出貴族氣息。

3·東南亞風格的餐廳搭配方式

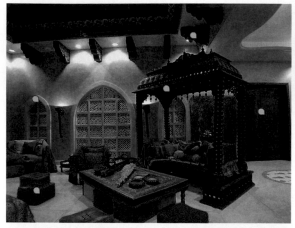

簡單、明朗的古樸色將東南亞風格演繹得淋漓盡致，精細的實木雕刻和拱形的窗口，再點綴豔麗的紅色，令環境充滿濃烈的異域風情。

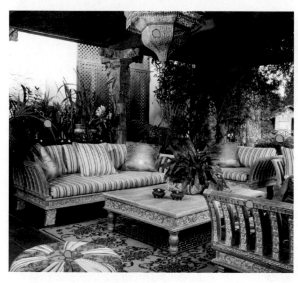

東南亞風格的家居設計多數取自熱帶雨林的色調，更加親近自然。如圖中的客廳，簡約的結構設計以多數植物盆栽裝飾，透著大氣、自然的清新感，亦可以緩解疲勞，讓人瞬間充滿活力；桌椅、吊飾，以及繁複精美的雕花設計，可以瞬間映入眼簾。

5.5.1　精緻的花房客廳

　　東南亞位於亞洲東南部，為熱帶雨林氣候、熱帶季風氣候。因此，在裝修風格上也賦予了一層熱烈的情懷，最為突出的特點就是大膽的用色和直接採用大自然得天獨厚的元素作為裝飾。通常，東南亞設計風格多適宜喜歡靜謐雅緻、奔放脫俗的業主。在材料的選擇上多採用如籐條、竹子、石材、青銅和黃銅、深木色的家具等。

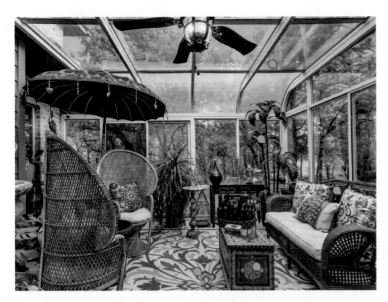

關鍵色：

色彩印象：

　　該花房設計多採用天然植物的綠色裝扮，可以更加貼近生活，也能讓人擁有更加美妙的感受。

小技巧：

- 花房多以綠色主導，採用竹編的座椅和實木家具裝飾，讓環境的色彩更加豐富，從天然的角度構成了和諧統一。
- 美麗透明的玻璃房才是最誘人之處，不僅能夠給予空間充足的陽光，還能夠欣賞到外面的風景。

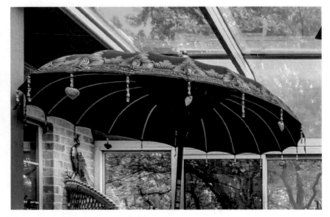

這是兩張竹編高靠背的單人椅，它的高靠背設計可以讓人放鬆地向後倚靠，讓坐著的人更加舒適愜意。

花房是整體以光籠罩的空間，可以在花房裡面體會陽光浴，也不會因強烈的陽光感到不適。在椅子上方撐起一把精緻的遮陽傘，可以讓休息的人舒適地欣賞花景。

5.5.2　極具異域風情的衛浴

　　濃郁風格的設計注重色彩的鮮明感,表現手法明確,直抓主題,呈現出悠然、安逸的生活環境。例如,本作品中鮮明色彩的組合、極具個性的浴缸造型設計、精美複雜的頂棚、別緻的吊燈擺設等。

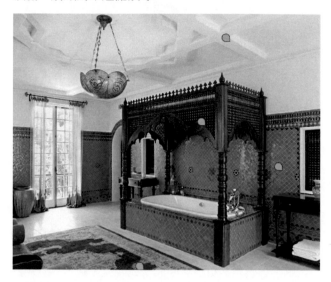

關鍵色:

色彩印象:

　　將空間分為上下兩個部分,白色點綴上部可以提亮空間,下部的藍色點綴使衛浴空間更加清爽,褐色的點綴能使空間顯得穩重。

小技巧:

- 藍色浴缸裝飾上實木床帳,使空間顯得復古文藝。
- 瓷磚地面很容易讓人滑倒,要想避免這種意外,就需要像圖中一樣鋪一塊地毯,紅色的地毯不僅展示出色彩的鮮明性,又能造成防滑作用。

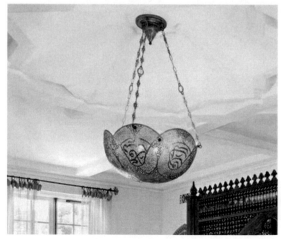

半圓形吊燈搭配白色頂棚,使得空間更加舒暢、明亮。

長方形的落地門窗能夠讓空間透進充足的陽光,也使得衛浴空間的環境更加通透。

5.5.3　濃郁的東南亞風格風靡世界

　　東南亞風格的設計擁有著其獨特的魅力和熱情四射的熱帶風情，因此呈現出的樣貌能夠瞬間奪人眼球。

從下圖的空間設計中不難看出濃厚的東南亞風格。透過床頭兩側的燈飾和玻璃桌可以看出對稱手法展現的和諧整齊感；床頭的金屬花紋與被上的藍色花紋相互呼應，外加與牆體黃色的對比，使得空間具有鮮明的對比性。

濃烈的黃色與紅色掌控整個空間，打造出濃烈的熱情氛圍，而黃色的布簾更是讓人在不經意中感受到浪漫情懷；綠色植物的點綴使得空間色彩有了調和感，也令空間富有一絲活力。

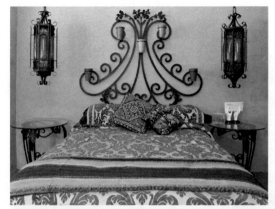
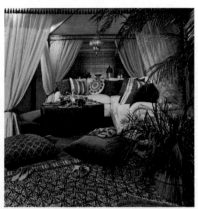

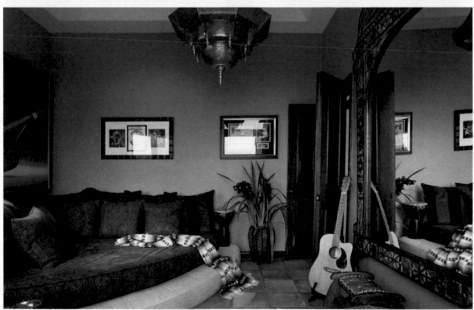

　　小而精緻的東南亞風格臥室設計可以讓空間更加溫馨，床體對面裝飾上一面大鏡子可在視覺上擴充空間；富有質感的金屬燈飾能夠增加空間的質樸、淳厚感；紅黃交融的

地面、紅黃調和的裝飾畫，以及黃色的牆面，以色彩構成了完美的銜接，能夠令空間有一個完美的融合；半圓形的床雖然只能容納一個人休息，卻巧妙地利用了空間的角落，將空間整體變得更加充實。

5.5.4　帶你領略東南亞風格的質樸感

東南亞風格不僅展現在大膽的用色上，更是將純天然的籐條、竹子、石材運用得恰如其分，突出淳樸的自然美。下面來欣賞一下這種情懷的客廳裝飾設計吧！

簡潔、凝練的線條，獨特的牆體造型，隱約中透著一絲禪韻，頂棚露天設計可以將植物微微凸現，將天然美融入空間，令空間值得品味。

實木頂棚、白色牆體，以簡單、整潔的設計手法為家居營造出清涼、舒適的感覺。

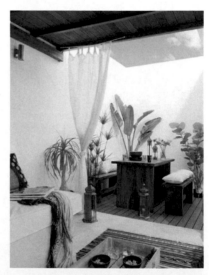

這是一間極具原始特色的客廳，色澤鮮豔，採用木質結構，崇尚手工，營造出濃厚的熱帶風情，再點綴一些富有暖意的燈飾和小巧的植物，令空間自然、溫馨中不失熱情、華麗；一抹藍色的融入並沒有打破空間的溫馨感，反而為空間增添一絲清涼。

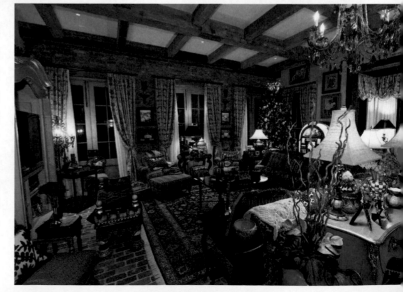

5.6 混搭風格

　　混搭風格的家居設計不限於哪種風格或是哪種色彩，空間設計不僅可以創新，還可以添加多種元素或多種風格搭配設計，是一種極為隨性的裝修方式，摒棄了很多不必要的裝飾，也去掉了空間的沉悶感，非常符合年輕人的喜好。下面來看一看混搭風格的餐廳設計。

1·混搭風格的特點

- 古樸有韻味的木質桌椅搭配現代風格的金屬椅和塑膠椅，不同材質的椅子碰撞出不一樣的視覺衝突效果。

- 該餐廳屬於年代風格混搭設計，透過椅子與餐桌展現出年代感，不僅能夠傳達出設計的精髓，更能展現出空間極強的個性。

- 這是一款地域風情混搭的餐廳設計，將不同設計風格的餐椅融合在一起，能夠傳達出餐廳的內涵與特色。有些復古韻味的灰色實木碗櫥獨立擺在牆面前，外加兩側的對稱裝飾，為環境增添了一絲魅力。

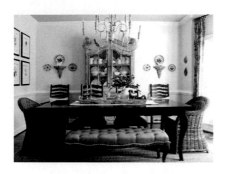

2・混搭風格常用配色方案

　　淳樸的室內配色：混搭風格中的淳樸感充分利用了空間的形式與材料，創造出了空間的個性風格。

　　素雅的室內配色：對比色彩的運用，使整個空間充滿強烈的視覺碰撞效果。

　　淡雅的室內配色：淡雅的色彩，簡單的線條，能夠營造出非常清新的自然感。

3・混搭風格的客廳搭配方式

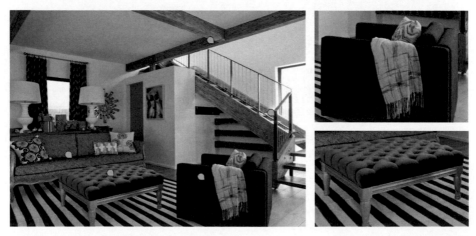

　　不同色彩的沙發搭配在一起，顯得客廳氣氛更加活躍；用實木巧妙地調和空間，能夠令空間更具親和力，質樸感也更加真實。

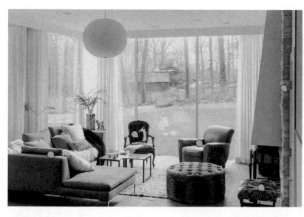

　　混搭風格瀰漫在客廳的每個角落，不同色彩、不同風格的元素融在一起，使得空間變得更加豐滿，也令氛圍更加溫馨；使用白色的牆面是為了提亮空間的整體感。

5.6.1　混而不亂的客廳設計

　　混搭並不意味著將一些風格和元素隨便混加在一起，而是要分清空間的主次關係，將其有機結合，搭配得是否成功主要也是看整體是否和諧。

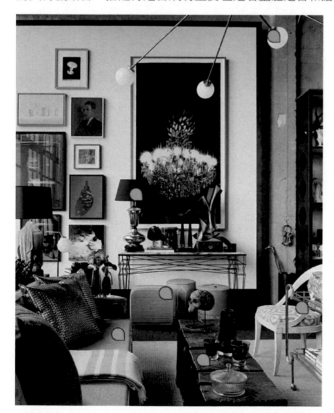

關鍵色：

色彩印象：

　　將風格不同的家具選用色彩相似的灰色搭配，使空間整體變得更加融合。

小技巧：

- 在空間中大面積使用灰色會過於沉悶，讓居住的人產生壓抑感，這時可以巧妙地搭配一些亮麗的色彩，如圖中沙發上的抱枕，紅色、金色、灰色，三者融合搭配，瞬間點亮了空間。
- 裸露的牆面會讓人產生破舊感。這時可以在牆面前

裝上一個大格擋，再在其上面裝飾一些畫作，既時尚又造成了美化空間的作用。

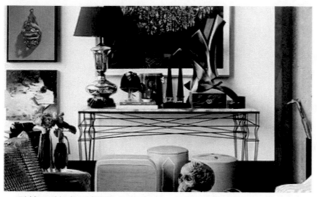

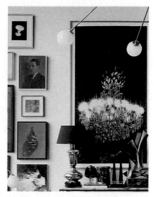

一張簡易的桌子擺放在牆面前，不單有豐富空間的作用，還造成了承載物品的實用性作用。

裝飾畫對室內空間設計造成了增強視覺效果的作用。

5.6.2　色彩與元素融合的搭配空間

　　混搭風格的空間色彩沒有明確的主色調，而是以色彩混合的比例來確定空間的色彩。豐富的色彩搭配可以讓原本混搭風格的空間變得更具氣質，不僅家具是混搭，色彩也是混搭，這也符合當今年輕人的喜好——對「玩」的一種生活態度。

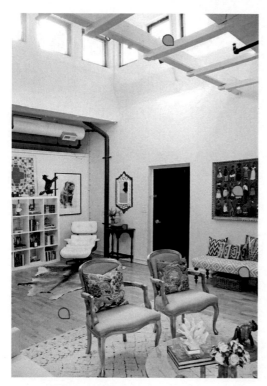

關鍵色：

色彩印象：

　　該空間最吸引人的是牆體的白色，其次是土黃色的實木地板，純潔中融合著一抹溫馨。

小技巧：

- 這是一個開放性的空間設計，選用灰白色的地毯就能成功地區分空間區域。
- 兩種不同風格的椅子也將人們成功帶入了兩個不同的「世界」。

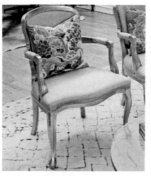

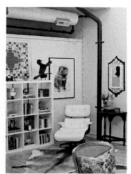

這是與圖中同款不同色的時尚躺椅。原設計中以一張仿製獸皮地毯來襯托它的前衛感。將躺椅擺放在書架旁可以方便主人看書疲勞時休息。

這是一種有點美式風格的木質把手椅，抱枕立在靠背前可以讓坐著的人腰部更加舒適，兩側的把手設計也能讓人坐著休息時將手臂更加愜意的垂放。

書架的設計是將小空間有效地利用，嵌入的手法能夠讓整體看起來更加整潔，而且還節省空間。

5.6.3　現代簡約的混搭風

將混搭風格融入簡約的家居設計當中，能夠讓人對家的依戀越來越強烈，在家居生活中更加放鬆。

沙發元素的混搭。下圖中所闡述的不單單是沙發造型的不同，更是對多變色彩的融合性表達，一抹黃色成為客廳中最為搶眼的色彩，而黑色卻恰到好處地避免了空間的輕浮感。

現代前衛的房屋設計，以復古的桌椅點綴出空間的文化內涵；家居設計中窗戶的作用主要是良好的通風性和為室內帶來充足的陽光，而圖中大面積的窗戶不僅造成這些作用，還能夠讓人欣賞到外面的景象。

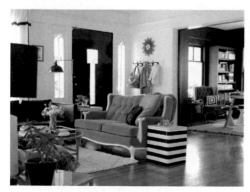

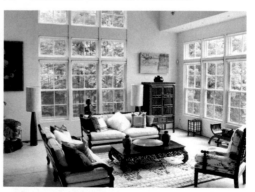

下圖透過家居裝飾元素可以看出「形散而神不散」的表現手法，將各種風格並存在一個空間，既擁有古典的唯美，又具有現代時尚的知性美感。

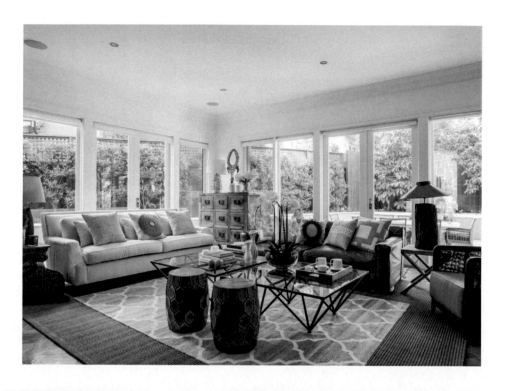

5.6.4　實木茶几搭配出的穩重感

　　深色的基調能夠透出厚實感，復古木質家具則能呈現出濃烈的大自然韻味，讓喧囂的世界變得更安靜。

該作品無可置疑地將多元化搭配全部展現出來，設計手法大膽獨特，主要注重室內空間與外部的對話，將天然石質材料、木質元素和現代元素完美融合，賦予空間無限生命力。

該作品給人一種簡約而文藝的氣息，裝飾元素的風格雖不同，卻都能牽引出相互融合的元素，那就是天然植物，麻質的沙發、木質的茶几、木質的椅子、木質的櫃子，在設計中無論怎樣混搭都要注意整體的融合性。

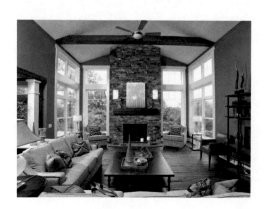

這是一款廚房與客廳相互開放的室內設計。由作品可以看出最吸引人的地方是灰色實木材質的方形茶几，它的色彩感呈現出年代氣息，與其相搭配的則是極具現代感的沙發，年代感雖不同，卻能夠以色彩構成完美的融合。

5.7　新古典主義風格

新古典主義風格用現代手法和材質還原古典氣質，採用了「形散神聚」的特點。從簡單到繁瑣、從整體到局部，崇尚古風、理性和自然；重視裝修效果，運用歷史文脈特色，烘托室內環境氣氛，更是一種多元化的思考方式，將懷古的浪漫情懷與現代人的生活需求相結合，也別有一番尊貴的感覺。

1．新古典主義風格的特點

- 適度簡化的古典裝飾，線條更加剛勁簡潔，從整體布局、精雕細琢的手法來看，給人一絲不苟的印象。

 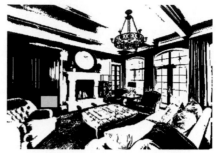

- 強烈的色彩反差,採用古典的實木搭配,重視搭配的和諧性。經典與現代的熱情碰撞,跨時代的高度融合。

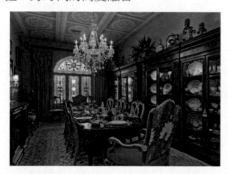 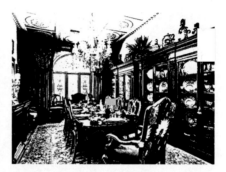

- 局部對稱與經典完美結合,富有高貴的韻味。以舊曲新唱的巧妙構思,將高雅的情趣和瀟灑而精巧的現代手法融為一體,延續了新古典主義的雅緻風格。

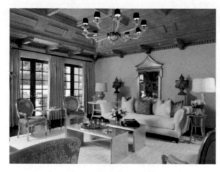 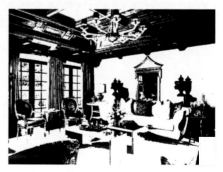

2．新古典主義風格常用配色方案

　　復古鄉味的室內配色:悠然與自然感碰撞出樸實的氣息。

　　暗雅的室內配色:暗雅的色彩能夠給人帶來莊重的嚴肅感。

懷舊的室內配色：應用色彩沉澱出歲月的滄桑韻味。

3・新古典風格搭配的表現方式

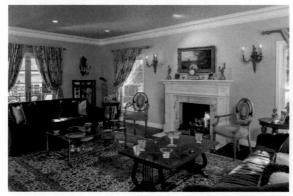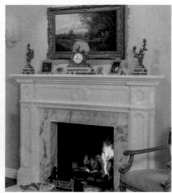

　　客廳中沙發、桌椅以對稱手法劃分成兩個區域，再與地毯融合搭配，展現的不僅僅是一種選擇，更是一種生活態度。

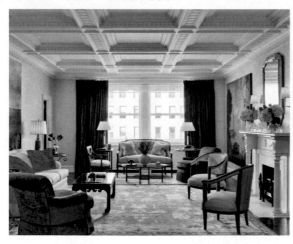

　　古典卻沒有古風的繁瑣和嚴肅，頂棚的厚重雕刻和古典的地毯造成相互呼應的作用；交錯搭配的椅子、兩個茶几的裝飾，讓人感覺莊重和恬靜，使人在空間中得到精神上的放鬆。

5.7.1　儒雅的新古典主義風格

在新古典主義中，家居的創意是其精髓所在，崇尚舒適簡約，以營造充滿人性的親和感。

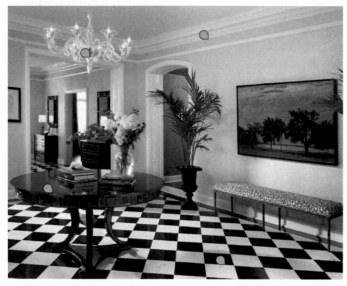

關鍵色：

色彩印象：

　　這是一間黑、白、灰融合的居室空間，在色彩的經典組合中調和出一抹清新感。

小技巧：

- 在家居裝修中有想嘗試黑白格地面卻不敢嘗試的讀者可以觀賞一下該作品的設計手法。黑白格瓷磚地面展現的是一種前衛的時尚感，選用此種地面時牆面不能裝飾得過暗，否則整個空間會很沉悶。要是選用白色就不同了，如本作品中的白色牆面設計，可以使空間乾淨清爽，而且還很明亮。
- 居室設計還要注重細節的打磨，如本作品精細雕刻的牆角線、精挑細選的燈飾和植物的裝點，都能增強空間的精緻感。

植物盆栽擺放在居室中可以淨化空氣，還可以造成美化環境的作用，亦能為空間增添一抹色彩。

小小電視螢幕既可以提升空間的質感，又可以隨時更換畫面，簡直是一幅隨時可換的裝飾畫。

5.7.2　實木家裝設計

本作品採用實木與石頭做空間裝飾，保持木材和石材原有的紋理和質感。

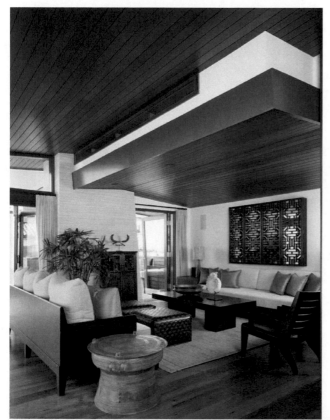

關鍵色：

色彩印象：

　　空間整體籠罩著棕色，這樣的居室比較沉靜、安逸，很適合老年人居住。

小技巧：

　　色彩是劃分開放式空間的最好方法，深褐色的實木桌椅，以方形的擺放方式置於客廳中心，在劃分區域的同時增強空間的穩重感。

在沙發上方裝飾一個中式風格的櫃子，將傳統的中國文化融入居室空間，使空間極具古韻。

打造開放式空間，又不知如何區分空間時不妨參考本案例的空間設計，客廳頂部的天棚採用向下凸出一部分的方式來隔出空間，不僅不占用空間，還能夠突出空間的個性化。

深褐色沙發旁擺放一個灰色的石桌，在增強質感的同時營造一種悠閒舒適的氛圍。

5.7.3　家居照明設計

　　「光」是空間的創造者，在家居設計中對光運用的好壞，直接影響著家居空間的等級，也能夠反映出居住主人的品味，更能反映出其對生活的追求。光對生活的重要性越來越多，我們還可以借助光與影的巧妙結合，進而裝飾並美化家居空間。

效果與安全並存的燈飾設計

浴室的燈飾設計最重要的是安全性，防止遇到蒸氣漏電。圖中作品所用的燈飾以復古浪漫風格為主，同款式的吊燈與壁燈搭配，為浴室營造出溫馨、浪漫的氣氛。

小小的燈飾是以視覺的舒適性來照亮空間，也為小小的角落帶來了溫馨的氣息。

實用與裝飾並重的設計手法

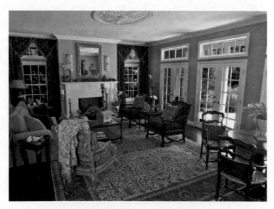

從休息到娛樂，再到會客，客廳有著諸多功能，因此客廳的燈飾占有著重要的地位，它能締造出完美的空間意境。如該作品中的吊燈，以重複的手法組合而成，展現出燈光獨有的個性，散發出不凡的藝韻。

居室中的燈飾分為明亮、柔和等多種亮度。該客廳中的燈飾就是以這兩種手法呈現的，一盞吸頂燈普照空間，兩盞壁燈柔和輔助，給空間帶來柔和感。

廚房中燈飾的功能性照明

　　廚房中的燈飾多注重功能性。下面兩個作品中的燈飾均是吊燈與筒燈的結合運用，既可以帶來更好的照明效果，又能突出廚房的明淨感。為廚房挑選筒燈時，要選購防水、防塵性能好的燈飾，這樣才能夠煥發出悅人的美感；裝飾吊燈時要掌握好距離感，遠離灶臺、避免油煙，這樣才能給空間帶來明亮感，並延長燈飾的壽命。

5.7.4　輕快舒適的頂棚設計

　　頂棚又稱為天棚，是居室空間的頂界面。頂棚在居室中應集功能與美感於一體，頂棚設計透過色彩搭配、光的布置、燈具和材質的選擇搭配來提升質感。

素雅大方的臥室頂棚設計

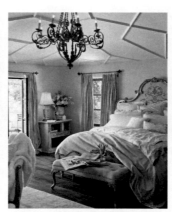
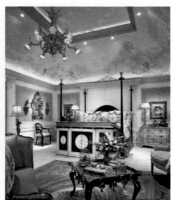

頂棚是室內空間的頂部界面。環環相連的頂棚造型可使人的心情變得輕快，視覺效果也更加明晰。

以幾何環形打造出的頂棚的凹凸質感，給人帶來舒適的愜意感。

這是一個以畫作展現的頂棚設計，使藝術氣息瀰漫整個空間。選用畫作裝飾頂棚時不宜繁瑣，不要給人造成目不暇接、茫然無序的感覺。

門廊頂棚的形式設計

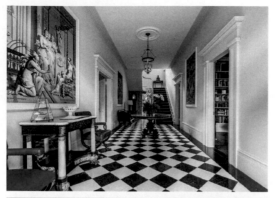

該門廊採用平整式鋪設頂棚表面，構造簡單、大方，裝飾起來較為方便，造價也很低廉。

該門廊中的頂棚採用凹凸式展現，能夠為空間塑造出豐富的層次感，也使得頂棚更加具有立體感。

頂棚在書房中的處理

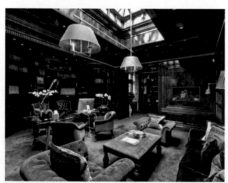

該書房中的頂棚是一種結構式設計，結合燈具和頂部設備的處理，營造出別有一番風味的空間氛圍。

該書房的頂棚採用平整式設計手法，它的藝術靈感來自於空間環境所帶來的渲染，簡約中不添一絲凌亂。

室內空間與色彩搭配

　　色彩是室內設計中重要的元素，很容易呈現出室內設計的風格和家居主人的性格。在室內設計中注重色彩的和諧感就是呈現空間美的因素，而色彩在室內的發揮有著眾多形式，可以帶人領略空間的四季感，體驗空間的冷暖，甚至能夠帶來心情的變化。下面我們就一起來體驗色彩的巧妙運用，從改變居室環境開始，彰顯出我們獨特的個性吧。

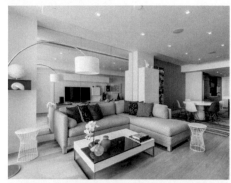
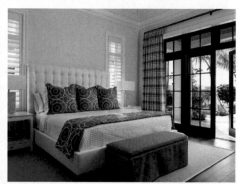
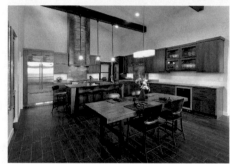
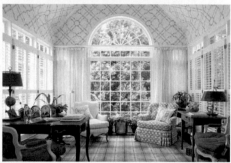
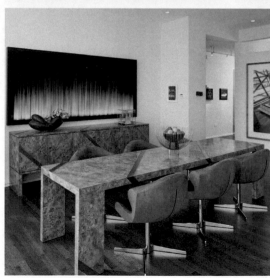
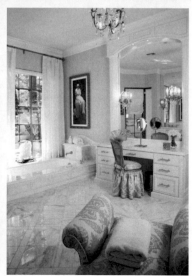

6.1　客廳的色彩搭配

　　客廳色彩搭配主要取決於空間整體的主色調，其次要考慮到客廳所在的方向。如果客廳沒有很好的採光，盡量不要採用深色來裝扮，否則會帶來「暗無天日」的感覺；如果採光好，又喜歡深色，不妨大膽嘗試一下，會帶來意想不到的視覺體驗。

1．客廳的採光設計

- 通常，室內設計的色彩建議限制在三種之內，但這也不是絕對的。本作品的客廳裝修設計中最主要的幾個元素是沙發、茶几、地面和牆面的壁爐。良好的採光系統給空間設計的多樣性帶來了更多可能。牆體採用白色裝飾，沙發、地面和牆面壁爐均採用灰色裝點，烘托出簡約格調的空間設計；黑色的桌面、黃色的桌腿，將茶几彰顯得極為時尚，茶几中的一抹黃色不僅能夠突出其個性，也是空間色彩的點睛之筆，可以瞬間提亮空間。

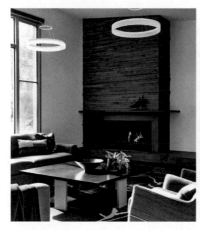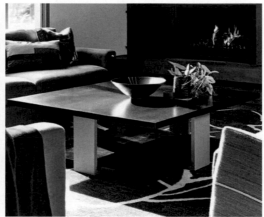

- 上圖作品中介紹的是具有良好採光的客廳設計，下面來欣賞一下不需要良好採光的客廳設計。採用褐色、米白色、粉色和黃色裝扮客廳空間，該客廳並不是用陽光來點亮空間，而是選擇色彩與燈光的組合，營造出的是一種溫馨感。

　　選用黃色、粉色和米色三種色彩的沙發組合搭配，再配以富有暖意的黃色燈飾，為空間包裹上溫暖和親切感。設計師只在牆體上方留有一個長方形的透光區域，為空間帶來一絲浪漫的光感。雖然這能使空間更加溫馨，但如果接受不了這樣的氛圍，建議不要嘗試。

2・客廳常用配色方案

簡約而不失現代感的室內配色：簡約中注重色彩的清爽感，注重細節，賦予空間生命。

優雅而不失活力的室內配色：這樣的色彩搭配能夠滿足人們的生活需求。

莊重而不失富麗的室內配色：將現代與經典元素融合在一起，以現代的審美要求打造出獨特的韻味。

3・客廳色彩搭配特點

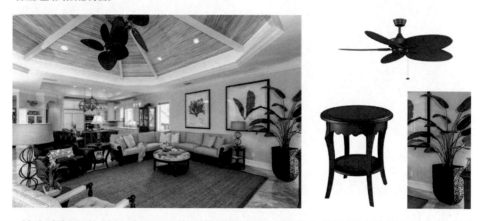

該客廳採用的是莊重而不失富麗的配色方案，將富有傳統韻味的實木元素與現代手法相結合，使得空間更加耐看；向外凸出的幾何形頂棚成為客廳的重要角色，不僅能夠拉高空間感，也能使空間更具藝術性。

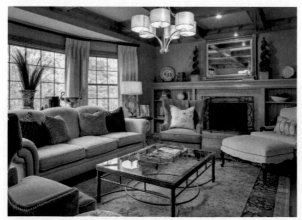

客廳作為整間屋子的中心，在設計過程中很受人們重視，精心的設計和選材能展現出主人的品味。如本作品的設計，沙發與茶几的搭配呈現出淡雅、安逸的感覺，而木質的搭配又能讓空間增加一絲樸實的韻味；沙發與窗戶之間恰到好處的設計，既能給空間帶來充足的陽光，又不會讓客廳中的人感覺不舒適。

<h3>6.1.1 度假風的客廳設計</h3>

度假，是放鬆身心的過程。將度假風運用到居室設計中，會讓人們在工作了一天回到家後能夠享受度假的感覺。度假風的裝修特點在於比較隨性、舒適、新潮。

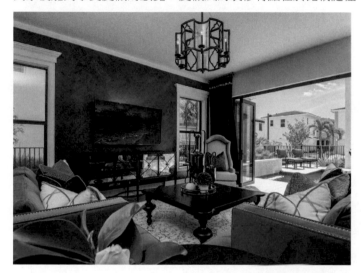

關鍵色：

色彩印象：

客廳主要採用白色、褐色、灰藍色色調，合理地分配將使空間顯得特別高貴大氣。

小技巧：

對於開放式客廳（這裡所講的開放式客廳並不是將客廳與室內其他空間開放式連接，而是客廳與外界空間的開放設計），將客廳空間一面牆打造成大扇玻璃門，可以使空間變得更加通透，這樣的設計很適合獨立別墅和帶有獨立陽臺的房子。

背景牆採用褐色交叉格裝飾，既富有美感又避免了易髒問題；同時也使電視下方的鏡面櫃顯得更加美觀和靈動。

實木材質，黑色簡潔的方形茶
几，有著寬大沉穩的舒適感，
桌邊與桌角的花形設計，無
不傳達出一種精緻華美的生活
情趣。

6.1.2　高框架空間設計

　　高框架的挑高設計使得空間變得更大氣，有更好的採光。通常，挑高的空間設計比
普通居室設計顯得更豪華。

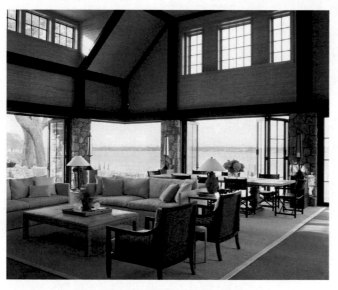

關鍵色：

色彩印象：

　　在灰色地面鋪一張與
牆體同色的地毯，將米色沙
發與黑色座椅承接起來，讓
空間所有元素成為一個大
整體，也統一了空間色彩的
基調。

小技巧：

　　高大的空間設計很容易讓人覺得空曠，想要避免這種空曠感就要使空間看上去更加
充實，就如該案例所闡述的一樣，「多而不亂，寬而不空曠」。

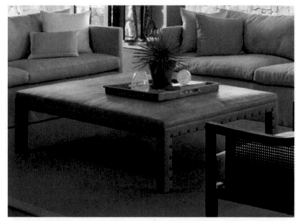

方形的茶几搭配恰好與沙發方形的擺設構成一個整體，這種方形設計也更便於擺放茶品；茶几採用的是一種人造皮革材質，可以襯托出其高貴感，而且還很方便擦拭。

這款椅子採用的是木質和金屬材質相結合的設計方式，金屬鍍空網格搭配實木框架，可使椅子變得更加富有質感。

6.1.3 客廳空間中沙發的巧妙利用

如果客廳中沒有沙發會是什麼樣的景象？空空的環境，孤立的電視，毫無溫馨感，就好像空間失去了靈魂，由此可見沙發在客廳中的作用。

沙發既能夠演繹出時代的個性感，又能夠迎合客廳的主題風格。例如，本作品中的沙發設計，將窗前的擺臺改成弧形沙發，既節省了空間，又造成使用性和裝飾性作用；半弧形靠背沙發與棕色的茶桌構成了完美搭配，再點綴兩個圓柱形的綠色沙發與空間植物相呼應，使得空間更具活力。

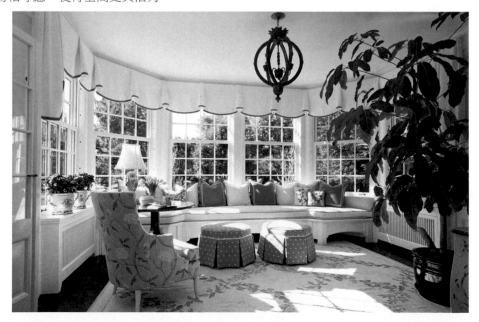

　　下圖第一幅作品中的沙發使用混搭形式展現，兩種不同色彩和款式的沙發將客廳分為兩部分，藍色的沙發與藍色牆面所構成的色彩感更加融合，使整體更具統一性；棕褐色的實木椅子所呈現的是一種點綴效果，使空間色彩不再單一，令客廳空間更加充實。

　　第二幅作品中展現的是白色沙發。白色沙發顯得更加清新、自然，使人的心情無比舒暢，簡潔優美的線條、各異的造型令客廳變得更加與眾不同，散發著非凡的氣質。

 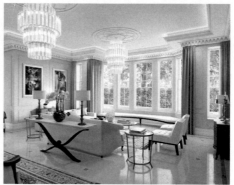

6.1.4　一抹嬌豔的黃色

　　色彩是裝扮空間的最好方法，它既能夠為空間帶來溫馨的暖意，又能夠使空間變得清涼舒爽；而一抹亮麗的色彩既可以點亮昏暗的空間，又可以為色彩明豔的空間做鋪墊。總之，色彩的奇幻變化能夠令空間大放光彩，也能夠提升居住者的個人氣質。下面來欣賞一下黃色在空間中的精彩表現。

　　下面兩個作品均以金黃色的窗簾來點綴空間。第一幅圖中的作品呈現的是一間富有青春活力的時尚客廳，沙發、茶几、燈飾等一些家具透著時尚的氣息，而色彩所選用的都是一些較為沉穩的灰色或深色，長時間居住在這樣的空間內會讓人產生一種壓抑感，這時一抹黃色改變了這種壓抑感，可以使空間變得更富青春活力。

　　第二幅圖中的大面積灰色為空間裝扮出一種中性氛圍，有一種冷漠的壓迫感，而窗簾、頂棚和抱枕的黃色打破了這種感覺，這三者不僅將空間變得更加融合，也使得環境散發著溫馨的氣息。

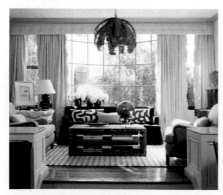 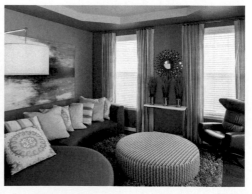

　　下面第一幅作品可以說是以黑、白、灰為主導的時尚空間，一抹黃色的突然介入不僅不會令空間顯得突兀，反而成為空間色彩的點睛之處，黃色的地毯和黃色的門讓空間又有了一個連接的因素，能夠讓整體有機融合，也讓空間畫面變得更加精彩。

　　第二幅作品中以一幅黃色的裝飾畫點亮空間，既增添了空間的藝術氛圍，又使空間不那麼單調。這幅黃色裝飾畫與空間構成的連接點就是牆體上所繪製的金色花紋和單人沙發上的花紋，不單單構成了整體的融合，也突出了空間的高貴感。

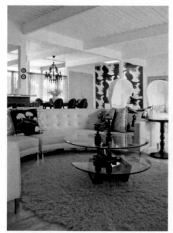 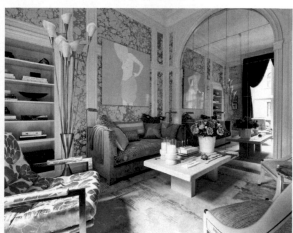

6.2　臥室的色彩搭配

　　很多人在裝修過程中都會考慮臥室的色彩搭配要選用什麼樣的方案？怎樣的色彩才會讓人更加舒適？臥室色彩搭配主要以符合人的心理感受為主，但最好不要選用紅色和黑色，這種色彩會影響人的心情和身心健康，最好選用柔和的色彩，如米色，可以讓家人的生活更加和諧。

1 · 柔和色彩的臥室的特點

- 白色與膚色為臥室裝扮出溫馨、淡雅的富貴感，寬闊的空間再裝扮一些沙發和茶几裝飾，使得空間變得更加大氣。在臥室裝飾一扇網格落地窗，可以使光線和空氣進入室內，能夠為空間帶來良好的氛圍，給人帶來健康、舒心的居室生活。膚色的壁紙與窗簾的色彩和花紋屬於同款，讓整體更加和諧統一。

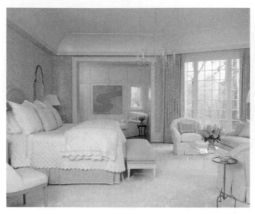

- 該臥室中最大的亮點是兩扇落地窗和頂棚設計。在炎熱的夏季打開落地窗可以享受清涼的微風，能夠讓居室主人更加舒適；頂棚上的凹凸花紋設計為臥室增添了雅緻浪漫的氣質。床尾裝飾的沙發和茶几給人提供了休閒的空間，若再品上一杯紅酒，更添愜意。臥室中裝飾的鮮花能夠增加空間美感，還能淨化空氣，為居室增添了一份大自然的氣息，為家人帶來一份好心情。

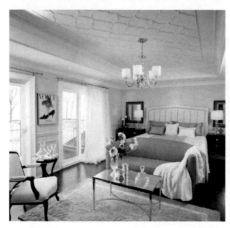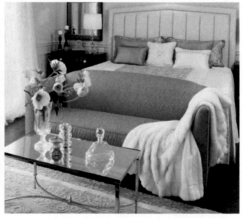

2・臥室常用配色方案

　　質樸和諧的室內配色：質樸和諧的色彩讓空間更加簡約明朗，能夠為臥室營造出生動的氣氛。

清新自然的室內配色：這樣的色彩能夠讓居住者更放鬆，心情更加平靜。

沉靜通透的室內配色：這樣的色彩能夠為空間帶來純淨、低調、內斂的感覺。

3．臥室頂棚設計

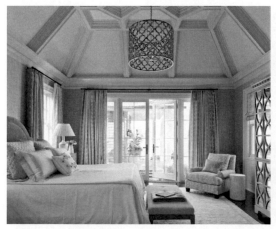

外凸的八邊形頂棚為臥室塑造出強烈的立體感，而漸進式的雕刻設計也使空間更富質感。

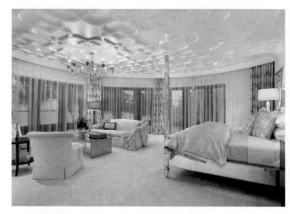

白色的吊頂給人一種乾淨舒適的感覺，再雕刻上凹凸的花紋，精緻的設計輕鬆地凸顯出家居主人的品味，而且還富有極強的藝術氣息。

6.2.1　安逸舒適的臥室

打造安逸舒適的臥室需要有考究的色彩搭配，通常色彩純度要低一些，搭配在一起會產生更舒緩、更放鬆的效果。例如，柔軟的床、舒適的床品、柔和的光線都可以提升臥室的舒適感。

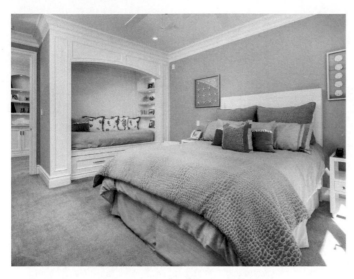

關鍵色：

色彩印象：

　　白色是臥室家居設計中最常見的色彩，因為白色能夠展現出安逸平和的心境，再搭配一些柔和的米白色和藍色，在視覺上給人一種簡樸明朗的感覺。

小技巧：

　　臥室設計要注重隱私性，因此在設計臥室門時不要對著床體，以免讓居住者缺乏安全感，影響睡眠品質。

臥室中往往都會裝飾一個衣櫃，而該作品卻將衣櫃改成一個小巧的床體，小空間大利用的手法使空間的實用性變得更強。

在臥室床後的牆面上對稱懸掛兩個裝飾品，具有強烈的視覺衝擊力，為臥室增添了雅緻的藝術氣息。

6.2.2　巧妙的小臥室

　　小戶型的臥室對單身的人來說足夠了，放置一張單人床，床四周可客製一些櫃子用

於儲物或裝飾。空間雖然小，但是精緻的軟裝飾一樣都不能少。

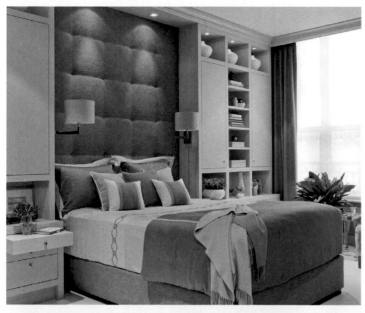

關鍵色：

色彩印象：

　　臥室空間是以灰白色交織而成，顯得特別成熟、雅緻。

小技巧：

　　臥室的裝飾重點放在床頭，封閉與開放相結合的內嵌式擱架使收納物品時更加方便，靈活有致。

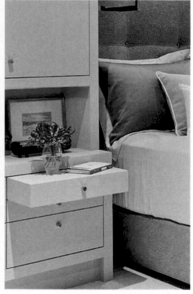

這是床頭的擱架設計，既可以儲存物品，又可以擺放一些裝飾品和書籍，不僅顯得文藝，更富有書香之氣。

灰色毛皮軟包裝設計可以增加牆體的舒適感，拉點工藝設計使軟包裝更加時尚，也能夠延長軟包裝的壽命。

抽屜的設計並不像以往那樣用來儲存物品，將其拉出是一個實體抽屜，巧妙地成為床頭的擺架，可以擺放鮮花，以清新空氣，又可以隨手將書籍放置其上。

6.2.3　臥室中沙發、床尾凳搭配技巧

現在很多人裝修臥室時喜歡擺放沙發，但在臥室中擺放沙發要根據居住者的需要和臥室空間的條件。在臥室中擺放的沙發不宜過大，因為臥室主要是睡覺的地方，沙發只是睡前休息、聊天的地方，如果過大會使空間變得沉悶。

床尾凳最初源於西方，主要用於起床時坐著換鞋和防止被子掉落。以下兩幅作品中所展現的是兩種風格的床尾凳，第一幅圖中的床尾凳是以雙人沙發展現，如果有朋友來參觀臥室，又不方便坐在床上休息，這時可以坐在床尾凳上，既便捷又舒適。

在第二幅圖中分別以單人沙發和床尾凳裝飾空間。單人沙發裝飾在檯燈一側，如果有睡前讀書的習慣，很適合將其裝飾在臥室，在檯燈下閱讀，既便捷舒適，又不傷眼；而床尾凳的擺放不僅可以防止被子掉落，更便於放置一些衣服。

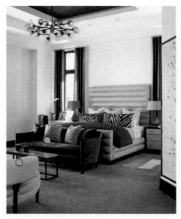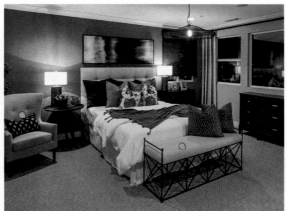

沙發擺放要有所依靠，不要讓沙發後的空間過於空曠，這樣會讓人沒有安全感。兩幅圖中所展現的是單人沙發的擺放，主要是供日常起坐用。以下兩幅圖中的沙發均擺放在窗前附近，這樣坐在沙發上看整個空間會更加明亮，也能享受陽光普照的溫馨感。

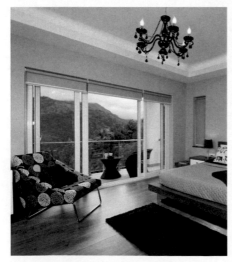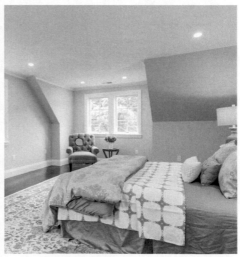

6.2.4 臥室中檯燈的搭配設計

在臥室中裝飾檯燈要考慮到檯燈的實用性與方便性。選擇檯燈要注意燈光不要過於強烈，主要以柔和的燈光為主。床頭的檯燈樣式主要有工藝檯燈和實用檯燈兩種，可以根據個人的喜好挑選。下面欣賞一下兩種樣式的檯燈的搭配技巧。

下面兩幅圖中的檯燈均是實用檯燈。有些人很喜歡在睡前閱讀一些書籍，而閱讀時又需要借助燈光，強烈的燈光會影響到別人的睡眠。想要解決這樣的問題，不妨嘗試一下檯燈的裝飾，如這兩個作品中的檯燈裝飾，採用同款不同色的檯燈，能夠隨意旋轉的功能可以帶來更多便捷性，而檯燈的造型也極為簡約、時尚。

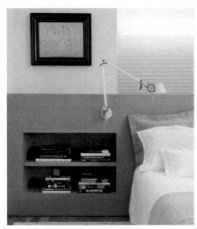
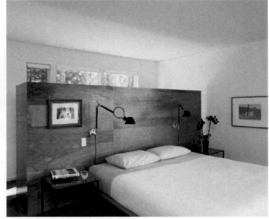

下面兩幅圖中的檯燈樣式屬於工藝檯燈。第一幅圖中的檯燈選用玻璃材質和塑膠材質結合搭配，花瓶樣式的燈體頂著柱形燈罩，使檯燈看起來極為精緻美觀。

第二幅圖中的檯燈採用陶瓷材質和塑膠材質結合設計，錐形透明燈罩的搭配使得光感更加柔和，為空間點綴出幾分情趣。

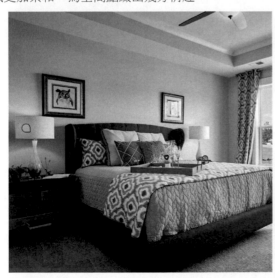
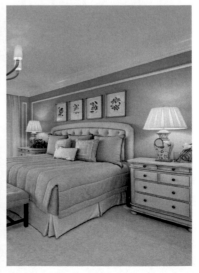

6.3　廚房的色彩搭配

　　廚房是進行烹飪的空間，將櫥櫃、冰箱、格式抽屜拉籃、抽油煙機等廚房用具和廚房電器整體結合在一起，功能實用、形式簡潔，強調空間開闊感，將傳統分散的櫥櫃、家電進行一次調整，注重整體搭配，使廚房整體統一，既美觀又實用。

1．雅緻的廚房設計

- 簡單的線條強調出的空間感，成為家居空間一道亮麗的風景線。三盞簡約自然的筒燈連續裝飾，不僅使空間更加豐富，又能為廚房帶來充足的光照。

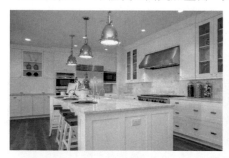

- 材質多樣化的廚房世界，呈現出廚房的神韻和主人的個性需求。吸煙機後面的灰色背景牆採用凹凸花紋裝飾，灰色既耐髒又能夠突出設計的個性化。空間大體採用白色來打造，地板則是採用實木來裝飾，而三把實木椅恰好與地板有銜接性，能夠讓整體效果更加融合統一。

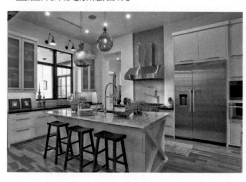

- 這是一款集個性、美觀、實用為一體的生活寫意設計。頂棚的光滑感是瓷磚特有的效果，能夠將空間中的景象詮釋在頂棚，又以實木裝點出空間的質樸感。而整體多採用櫃子形式展示，可以將零碎的物品收入櫃內，令整體整潔、清爽。

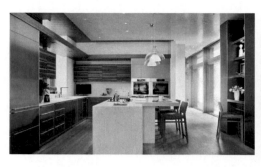 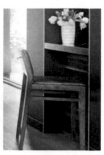

2‧廚房常用配色方案

清新雅緻的室內配色：讓廚房充滿清新雅緻的感覺，使廚房更顯清爽質樸。

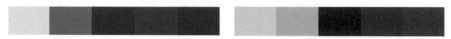

溫馨淡雅的室內配色：溫馨淡雅的色感為廚房奠定了清爽自然的基調，可以讓廚房充滿生機。

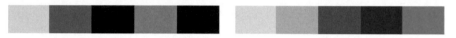

清爽動人的室內配色：沉穩的色彩搭配一些清新動人的色彩點綴，能夠將廚房裝扮得愈加清爽動人。

3‧出彩廚房照明設計

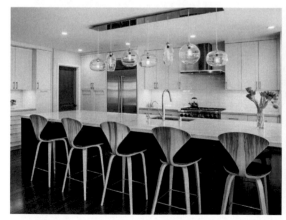 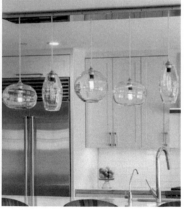

廚房選用純潔的白色裝飾可以讓空間變得優雅迷人，若再巧妙地點綴寶藍色可以為純潔的環境增添高雅的氛圍。廚房採用兩種照明方式，一種是上部照明，用數盞吸頂燈塑造出空間的浪漫感；另一種是下部照明，以不同的橢圓形吊燈穿插結合展示，使整潔

的空間更加通明。

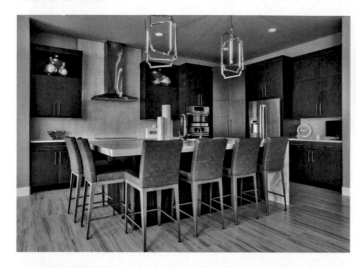

灰白裝扮的廚房空間，在簡約時尚的吊燈裝飾下，將廚房展現得特別精緻。餐廳和廚房的一體化設計讓廚房生活變得更加方便。

6.3.1　自然舒適的廚房設計

　　廚房設計不僅要突出功能性，還應具備藝術性。功能性方面，要讓居住者使用便捷，可以方便地烹飪、清洗。藝術性方面，要突出設計風格，自然舒適的廚房設計常融入大量的大自然元素，如磚石、木地板、綠植等。

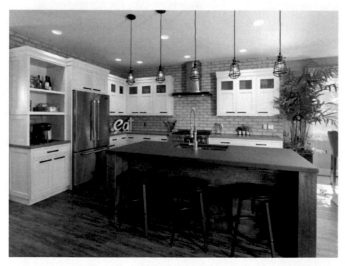

關鍵色：

色彩印象：

　　深褐色地板搭配上裸露的牆磚設計，降低了空間的亮度，對比效果較為強烈，使空間顯得較為沉穩。

小技巧：

　　裸露的牆面搭配白色的廚房用具顯得有些破舊，但大理石與實木融合的餐桌搭配讓空間瞬間有了一個變化，變得安靜、沉穩，又時尚。

 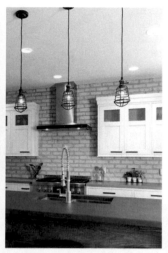

這是金屬與木質所搭配出的質感，讓椅子簡約中又不失前衛感，椅子中下部的環形設計可以讓坐著的人腳踩在上面更加舒適。

簡單的吊燈設計經濟又雅緻，還能給空間帶來舒適的光線。

在廚房一角擺放植物，不僅可以淨化空氣，改善入廚者的心情，更有利於保護家人的身體健康。

6.3.2　古韻風格的廚房設計

　　古韻風格的廚房是有歷史年代感、有歲月的痕跡、有故事、有味道的設計風格。該風格的重點不在於裝修的新舊，而是要突出復古的感覺。這種復古是經典的，是不容易過時的，通常在顏色設計上比較穩重、不張揚，可多選用飽和度較低的顏色，如深褐色、土黃色、米色等。

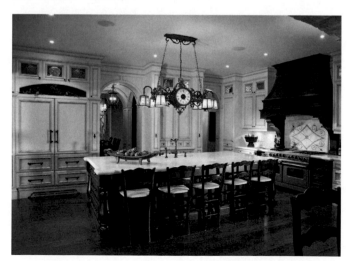

關鍵色：

色彩印象：

　　棕色與黑色結合的廚房設計散發著一種復古的韻味，且顯得穩重。

小技巧：

　　廚房是做飯的場所，也因此會產生很多油煙，很容易髒亂。下面來看一下該作品是如何解決這個問題的。設計者將做飯的區域設計成黑色，既耐髒又不會顯得廚房很亂，而且黑色的點綴還能讓廚房變得更加具有特色。

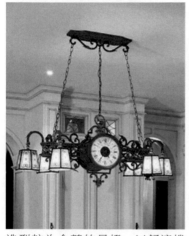 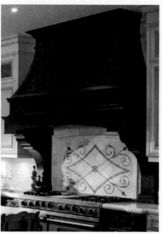

造型較為含蓄的吊燈，以舒適機能為導向，兼備古典的造型與現代的線條，能夠充分顯示出自然、質樸的特性。

黑色承載了復古的歷史感氣息，具有反光的黑色木材突顯了經典的氣質。

這是一款美式風格的櫥櫃，將優質的木材與獨特的靈感完美融為一體，展現出其復古的韻味感。

6.3.3　櫥櫃造型搭配設計

　　每個家庭都希望擁有一個寬敞舒適的廚房，可以自由地烹飪，又能帶來愉悅的感受。為了滿足人們的不同追求，櫥櫃的造型也變得多種多樣，下面來欣賞一下幾種常見的櫥櫃造型設計。

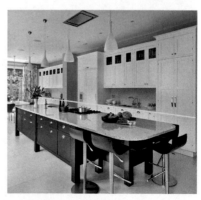

很多家庭都選用「一」字形櫥櫃搭配設計。「一」字形櫥櫃滿足了廚房的基本功能，將廚房空間完美地進行劃分，給人整潔、幹練的感覺，看上去也更加清爽、亮麗。

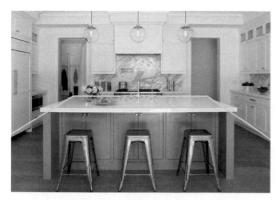

U 型櫥櫃重視家具組合的使用，可以很好地完成細節形狀的構成，形成完整的空間順序，能夠給使用者帶來寬敞的活動空間，而且這種獨樹一幟的設計十分吸引眼球，線條流暢又舒適。

　　這是一款 L 形櫥櫃搭配設計，利用轉角的設計形式可以很好地節省空間，又能形成完美的工作區域，這樣的廚房使用起來也十分便利；白色的櫥櫃搭配原木地板，使整體效果簡單而乾淨，讓人有溫暖、清新的感覺；廚房上方的吊櫃設計，既節約空間，又兼具了收納的功能。

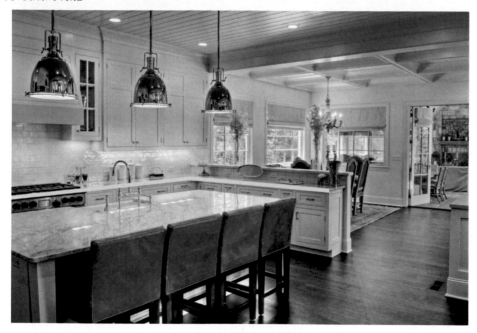

6.3.4　實用的廚房搭配設計

　　在裝修的過程中，對廚房的設計要求越來越高，也越來越注重個性化，從而使空間整體迷漫著生活氣息和藝術氣息，下面來欣賞一下流行且實用的廚房設計。

線條優美、風格簡約的櫥櫃設計，吊櫃與下部的櫥櫃搭配成為廚房家具中的一大特色，而櫥櫃的大面積儲存空間，可以將廚房塑造得極為整潔、清爽，也令廚房看起來極有品味，使用起來十分方便。

設計新穎且功能性強的空間，使廚房除了用於烹飪之外，更具有彈性的使用功能。而該廚房最大的特色是用櫥櫃將物品更好地分類，可以讓整個廚房變得井然有序、落落大方。

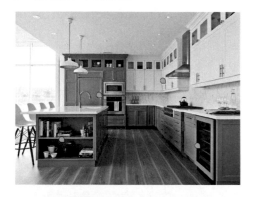
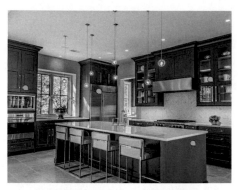

　　白色縈繞的空間，顯得乾淨純潔。吊櫃設計越來越頻繁地出現在現代家居設計中，吊頂的雙層櫥櫃設計使得空間更加高挑，讓空間設計也變得更加規整；在櫥櫃上搭配金屬梯子，便於拿取最頂部櫥櫃中的物品。

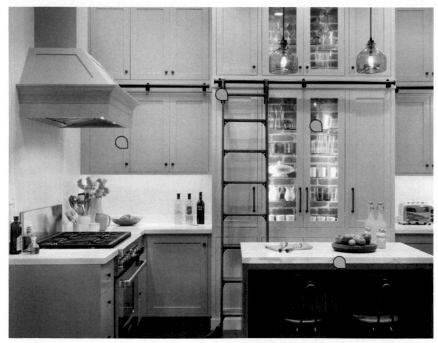

6.4 書房的色彩搭配

　　書房是學習、閱讀、工作的場所，需要有安靜的環境，因此應選用柔和的色彩，以此營造出輕鬆的氛圍，讓人心平氣和地學習、工作。書房色彩搭配除了呈現在家具上，還展現於書房的背景牆，下面大家來一起欣賞一下。

1・書房色彩搭配特點

- 灰色條紋牆面、棕褐色實木書桌、白色的頂棚和書櫃，顯得寧靜、典雅、穩重，但這樣的搭配容易使人感到沉悶、陰暗，這時一扇通透的窗戶就造成了作用，可以為空間帶來充足的陽光，瞬間點亮空間。擺放橘紅色坐墊的時尚座椅，輕鬆點亮了空間；緊貼牆面的書櫃將書籍整齊地收納其中，使得整體極為整潔、乾淨。

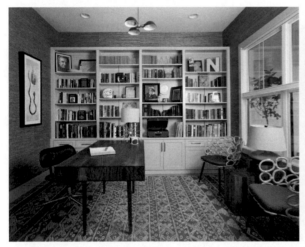

- 空間的顏色不僅是一種心情的表達，也能夠在視覺上給人帶來一種衝擊力。碎花樣式的壁紙給予空間一種小清新的氣息，再配上兩種不同風格的沙發，可以使空間變得更加飽滿。金色花紋吊燈與牆體上金色的裝飾加強了空間的視覺表達效果。

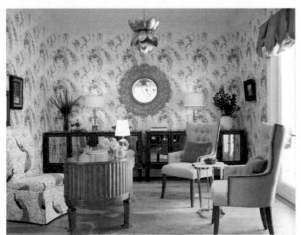

2‧書房常用配色方案

沉穩明快的室內配色：這樣的色彩讓書房的布置看上去更加簡單，也更具實用性。

清爽的室內配色：將一抹春意帶入書房，為書房增添一絲春天般的俏皮感。

精緻的室內配色：藍色是書房空間的主導色彩，能夠讓人的心更加平靜。

3‧大方舒適的書房

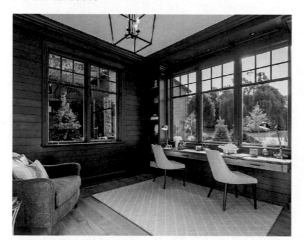
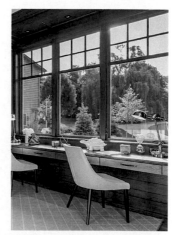

　　黑、白、灰經典的色調，精簡的線條，將書房的氣氛打造得十分大氣，讓沉穩的氣場凸顯出來。書桌連接著窗戶，在視覺疲勞時可以欣賞室外的景象，極為愜意舒適。

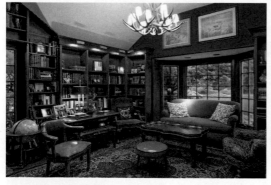

　　將書架圍滿整個空間，充滿書香之氣，而溫馨的色彩令空間更加溫暖，書房的自然採光也能夠增強空間的明亮感。

6.4.1 雅緻休閒的書房設計

　　雅緻休閒的書房要有大的落地窗，有利於採光和通風，這樣可以更好地讓書房連接戶外，使得人、空間、自然和諧共存。另外，書房不應過於擁擠，避免產生枯燥乏味的緊迫感。軟裝飾方面可設計得更具藝術感，如添加裝飾畫、燈飾等。

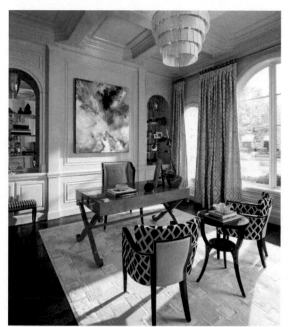

關鍵色：

色彩印象：

　　乳白色能使空間散發柔和的氣息，更能讓人心情平靜地工作。

小技巧：

　　拋光的實木書桌是空間文化的延伸，它的簡易造型與樸實的質感，令空間更具親和力。

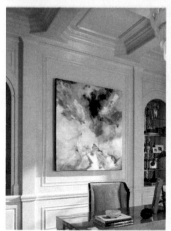

在書房中裝飾壁畫可以激發人的靈感，又可以豐富空間的優美意境，還能彰顯主人的品味。

拱形窗能增強視覺的美感，又將傳統文化融入空間，散發出濃厚的文化氣息。

將極富現代感的桌椅融入具有歷史氣息的空間，打破了以往空間裝飾的生硬感，呈現出舒心愜意的氛圍。

6.4.2　簡約實用的書房設計

書房是用於寫字、看書、辦公的空間，因此要足夠安靜。除了要設計得有特點之外，很多人更喜歡簡約實用的書房。避免繁複的結構，保留簡約實用的結構。陳設大的書架用於擺放書和小飾品，書房中還可擺放舒適的椅子，懸掛喜歡的畫。

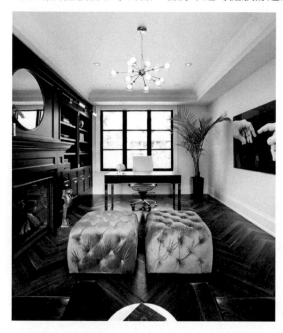

關鍵色：

色彩印象：

　　該作品的主要色彩是黑、白、灰三種，黑色過於沉悶，白色又過於清淡，因此選用灰色的柔和感來調和空間，給予空間前衛感。

小技巧：

　　若空間整體都是黑白灰色調，就連地板也是，那麼就會顯得過於漂浮，無法帶給人穩定的心情，而作品中選用的實木地板恰好解決了這個問題，實木本就散發著自然的氣息，而它的棕褐色又能將空間展現得極為平和、安靜。

植物對一個空間的作用很大，一來可以美化空間，二來可以淨化空氣。將植物擺放在書房，還能夠緩解人的視覺疲勞。

方形的拉線沙發靜靜地置於書房中，無法隱藏其獨特的時尚感。它的簡潔造型使其實用又便於擺放，對書房來說是一個很好的選擇。

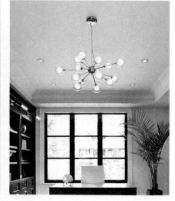

這是由多個小白熾燈所組成的吊燈，向四周散發的光芒可以照亮空間的每一個角落，而它的獨特造型所投射出的影子又為空間增添了無盡的浪漫。

6.4.3　巧用壁紙裝飾設計

書房中的壁紙裝飾說簡單又不簡單，說難又不難。壁紙的選用主要是看空間的色彩構成，要與空間的環境融合，不要讓其變得過於突兀，那樣會為空間的氛圍減分，這樣就得不償失了。下面來看幾個案例。

為書桌後面的背景牆採用黑色花紋的壁紙裝飾，與棕色書桌相互協調搭配，可以烘托出書房的氛圍，而這種沉穩的色彩又能夠讓人沉浸在安靜的學習氛圍中。

如果想讓書房令人眼前一亮，那麼就嘗試一下地圖背景牆的裝飾。藍色的地圖背景牆帶來海洋般的清涼舒適感，雖然它僅僅占據了牆面的一點空間，但一眼就能讓人注意到它，還能增加地理知識。

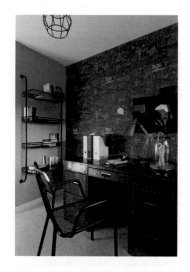
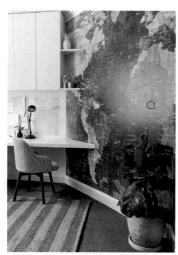

這是一個巧用空間的設計手法，將空間的一角設計成小巧的書房。書房背景選用的是圓形花紋壁紙，使得小空間既精緻又典雅；在牆面上部凸出的擺架上方，擺放一些相框以提升空間的溫馨感，擺放一些植物也可以為空間增加生命的活力。

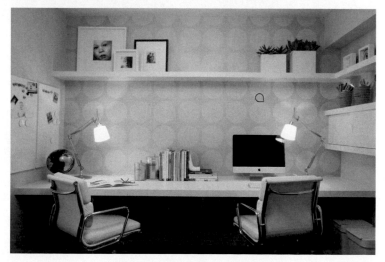

6.4.4　精美的書架背景

　　很多家庭中都有書房，只是根據家居設計風格的不同，書房的樣式和大小也會不同，書房不單單要具有安靜的空間、充足的光照，書架的裝飾也是極為重要的。書架既能造成裝飾、美化空間的作用，又能擺放書籍，亦能將書房變得更有書香之氣。

這是一間美式風格的書房，將書架以背景的形式呈現在空間中，書架上、下部以封閉的櫃門形式呈現，中間是開放式的存放格，不僅可以擺放書籍，還可以擺放一些裝飾品，以豐富空間的藝術底蘊。

書架與窗戶並存，兼顧著美觀與實用的功能。該書房是一個圓形空間，書架則是與窗戶穿插內嵌設計，將空間塑造出一個優美的弧線，極具美觀性；書架下部凸出的部分形成供人休息的環形座椅，既圓潤又方便閱讀書籍。

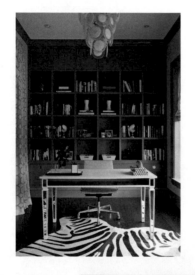

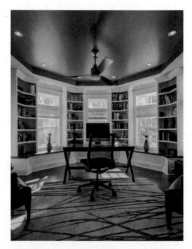

這是一個簡易的書房空間設計，置頂的書架設計手法很適合擁有大量書籍的家庭，但由於這種高書架存在不易拿取置於高處書籍的問題，所以在擺放圖書時一定要進行分類，這樣既能看起來整潔，又方便尋

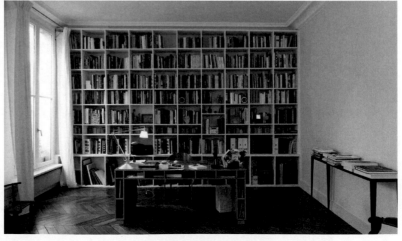

找。如果家中需要這樣的書架設計，可以在書房內擺放供拿取圖書的梯子，這樣會更加便捷。

6.5　餐廳的色彩搭配

　　餐廳是一家人用餐的空間，要注重實用性與效果的結合，要求簡潔、便利、衛生、安靜舒適、光線柔和、色彩素雅，照明也應集中在餐桌頂部，可使食物看上去更加誘人。可以根據自己的喜好和空間造型搭配出獨特的餐廳風格，但餐廳的位置最好靠近廚房，可以更加便捷。

1 · 濃烈色彩的餐廳搭配特點

- 該餐廳中最為亮麗的就是粉紅色的餐椅和綠色的門面，這種色彩的遠近搭配使空間極為搶眼。

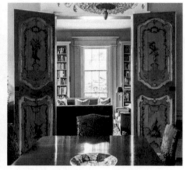

- 藍色的牆面和沙發，為空間營造出一抹清涼感。牆面上裝飾的鏡面與餐桌、椅子的搭配，將空間系通的連接在一起，能夠令整體更加和諧統一。

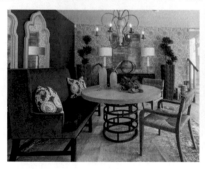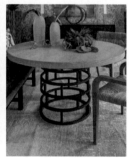

- 青色空間搭配棕紅色餐桌，讓視覺效果更加強烈。

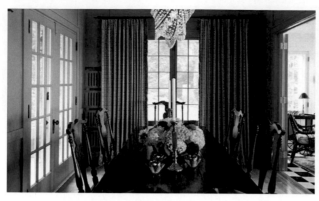

2.餐廳常用配色方案

　　隨性的室內配色：隨性的色彩能夠讓空間顯出休閒舒適的氛圍。

　　平淡的室內配色：大氣而樸實的裝扮，為空間締造出平淡、沉穩的空間感。

　　素樸的室內配色：素樸感展現於空間色彩的裝扮上，可以將空間變得更加脫俗、清逸。

3.宏偉氣派的餐廳設計手法

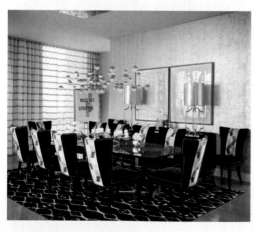

　　作品中採用可容納十人的方形餐桌，象徵平穩、公平，顯得穩重，很受大眾歡迎，又可以促進感情交流，增進家人感情；點線結合的吊燈，能夠烘托出就餐氛圍，又可塑造出時尚的韻味感。

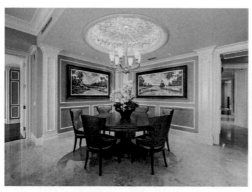

　　餐桌頂部的吊燈設計有極強的藝術底蘊，具有朦朧感的光環消除了強烈的光影卻增加了一絲光芒，令空間更加飽滿、豐富，達到燈與環境協調的效果，為寬敞的空間營造出溫馨的氣氛。

6.5.1　安逸舒適的餐廳設計

　　安逸舒適的餐廳環境，可以使人們能更好地就餐、聚會。在設計餐廳時，除了使用豪華精緻的裝飾手法外，還可以使用比較簡單的設計技巧以突出餐廳的氣質。例如，在餐廳擺放一幅精美的大尺寸裝飾畫，獨特而有趣，或是懸掛一個造型別緻的吊燈，直擊眼球。

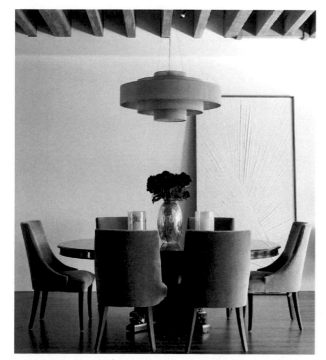

關鍵色：

色彩印象：

　　無論是空間的顏色還是線條，都以簡約、安逸的手法呈現，讓家人享受溫馨的用餐氛圍。

小技巧：

　　獨立的用餐空間中擺放一張厚實的大圓桌，有著團圓的好寓意，而木質的樸素感讓用餐區更加簡潔、時尚。

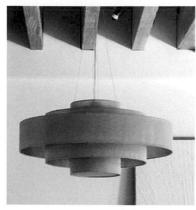

直徑由大變小的灰色燈罩將強烈的光芒轉換成柔和的光暈，而這種色彩、造型的優美感能給人帶來愉悅的心情。

由本作品可看出居室主人對自然的熱愛，玫瑰花束的裝飾使室內空間更加親切、自然，又為空間增添一抹亮麗的色彩。

這是一把簡易的餐椅，造型簡單又實用，而它的灰色與頂部吊燈形成上下協調的美感。

6.5.2　幹練清爽的餐廳設計

夏日的酷暑，加之菜品的溫度，會使人們感覺很熱。可以透過顏色緩解這一問題，例如，可以設計綠色為餐廳的主色，讓空間變得更清爽、舒適，也更有趣，而且不同明度的綠色搭配在一起，再搭配白色可讓空間變得更乾淨。

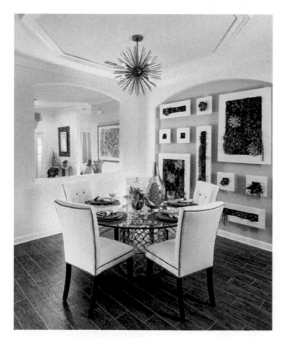

關鍵色：

色彩印象：

青蔥的綠色牆面搭配白色空間，隱約中散發著小清新的氣息，讓就餐氛圍更加輕鬆自在。

小技巧：

低調的木質地板在燈光下襯托出質感，兼備功能與舒適性，使室內設計特別具有藝術感。

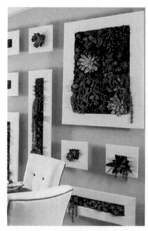

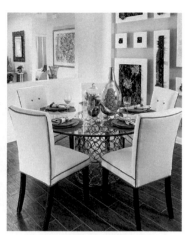

燈具在家居裝飾中具有顯著特點，是家居的眼睛。這款燈飾的創新設計不僅精緻、美觀，而且能夠與家居完美搭配，造成了點綴周圍環境的作用。

植物也成為家居裝飾中常見的元素，本作品中的植物擺放打破了以往的設計手法，將多種植物裝飾在牆面上，形成一個綠化帶，使得空間更加生動。

該餐桌是以金屬和玻璃材質結合構建而成，顯得特別清新、舒適。

6.5.3　小地毯巧搭配

　　地毯不僅僅可用於裝飾，更是一種實用的單品。地毯的風格、材質、形狀、圖案和顏色變化萬千，無論是哪個空間或是哪種裝修風格，地毯都能夠帶來令人意想不到的視覺效果，同時也可以展現出主人獨特的品味。下面一起來看看客廳中地毯的使用案例。

通常深色地面應用在較大空間中，如果空間很小但還用深色的地面，會使空間顯得極為昏暗，下面來看一下本作品中的解決方法：這是一個餐廳設計效果，將亮色的地毯鋪設在深色的地面上，不僅點亮了空間，還利用色彩的深淺對比構成了層次感，使空間感更加豐富。

該餐廳空間色調以米色為主，為牆面選用了米色壁紙，為地面選用了原色的實木，再在其上鋪設一張與餐桌大小相似的地毯，而地毯的色彩有些偏亮，可以與地面之間形成區分，為空間增添了幾分溫馨的感覺，為家居空間營造出大氣之感。

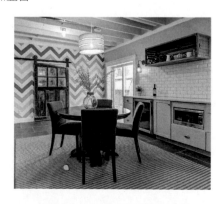

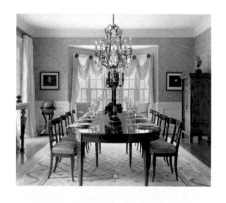

　　該餐廳設計屬於時尚前衛型，空間與餐桌、餐椅均採用白色系，地板選用的是深色實木材質，這時選用地毯，既要考慮到能構成合理的分區，又要與空間形成有機的結合。作品中選用的是兩張人造獸皮地毯，可以將空間打造得極富生機與活力。

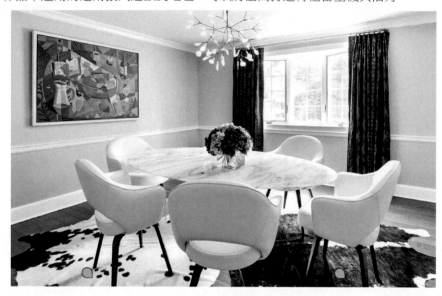

6.5.4　富有自然氣息的壁紙設計

　　無論在居室設計中的哪個空間裝飾壁紙，都會有與其相互協調、相互結合的元素，這樣才能夠讓空間成為一個整體，才能讓整體看起來更加融合。

藍色座椅搭配藍色花紋壁紙，為空間塑造出一種地中海風情，令空間更加清爽，也為夏季增添了一抹清涼的韻味。

混搭風格的餐廳設計多樣卻不混亂，壁紙形成的色彩自然感，櫥櫃、餐桌、餐椅所形成的材質自然感，兩種不同元素自然地融合在一起，將空間裝飾得極為豐富多彩。

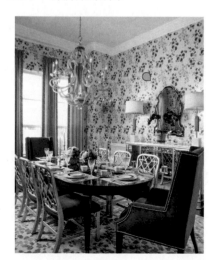

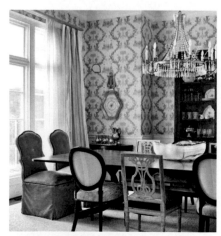

　　客廳背景牆設計強調以自然清新為主，沒有濃烈的色彩，沒有雍容華貴的裝飾，以安逸清爽的國畫元素壁紙裝飾，傳達出了主人的生活態度。這時有人會想，這樣的元素搭配在空間中會不會太突兀？這樣想就錯了，仔細觀察與餐桌搭配的椅子，座椅上的花紋與牆壁上的花紋恰好形成呼應。

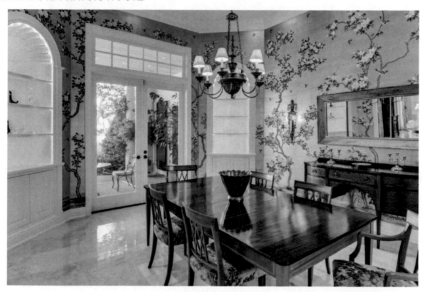

6.6　衛浴的色彩搭配

　　衛浴空間的色彩搭配主要是根據主人的需求設計的，而在色彩搭配上要強調統一性和融合感，過於鮮豔的色彩不宜大面積搭配，要注意上輕下重的搭配方法，可以增加空間的縱深感和穩定感。衛浴色彩主要是由牆面、地面、燈光等融合而成，不僅能夠使空間視野開闊，更能讓人心曠神怡。

1．空間靈活的衛浴色彩搭配特點

- 該衛浴空間設計展現出了「小空間，巧利用」的手法，將牆角一處改成一個獨立的淋浴間，通透的玻璃格擋可以造成擴充空間的作用，而牆面上客製的毛巾搭架更造成了便捷性作用。在衛浴間搭配一些櫃子可以擺放瑣碎的洗浴用品，避免隨意擺放的凌亂感，又可以讓空間變得更加整潔。百葉窗的裝飾和窗戶對比更為巧妙，洗浴時可以造成安全保護的作用，洗浴完又可以造成良好的通風作用。

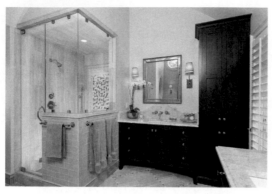

- 純潔的白色能夠展現出衛浴空間的潔淨感,能夠產生明亮的視覺效果。以半弧形展現的窗戶,既可以使空間顯得圓潤,又能帶來充足的陽光,令空間充滿溫馨的暖意。

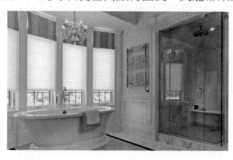

- 這是一個寬闊的衛浴空間,左右兩側洗手池的對稱裝飾可以增強空間的穩重感。沐浴的區域很容易被水淋髒,本作品中將沐浴區域以黑色劃分,既造成區分的作用,又十分耐髒。

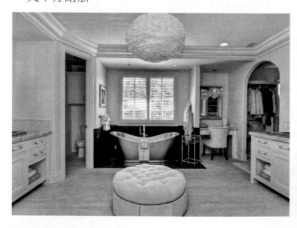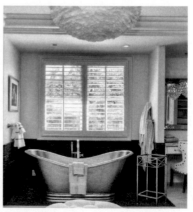

2 · 衛浴空間常用配色方案

　　清爽的室內配色:清爽的色彩能夠為衛浴空間營造出寧靜的氛圍。

柔和的室內配色：柔和的暖色搭配可以增加空間的暖意和舒適感。

明亮寬敞的室內配色：這類配色能夠讓空間顯得更加精緻、個性。

3．古樸而舒適的衛浴間設計特點

　　古樸風格的衛浴設計不僅顯得高級，又能散發出厚重感，當走進這樣的衛浴間，會感受到一種大氣、溫馨的舒適感。該作品的衛浴空間以古樸的實木和光滑的大理石裝飾，又巧妙地將植物色彩搭配在空間中，顯得空間更加獨特，也令空間別有一番風情。

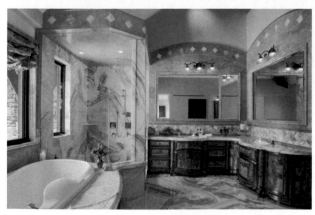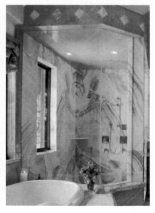

　　仿古的大理石是一種百搭的懷舊元素，棕紅色的木櫃與黃色的光暈更加襯托出復古的質樸感，玻璃隔出的淋浴間又散發著一絲時尚氣息，厚重奢華的窗簾亦為浴室塑造出

懷舊的歷史感。

6.6.1 衛浴空間的對稱美

衛浴空間比較小，由於擺放的東西比較多，包括洗漱用品、毛巾等，非常容易造成雜亂的效果。為了避免這一問題，不妨嘗試一下對稱式設計，完美的對稱使得衛浴空間變得整潔、舒適。

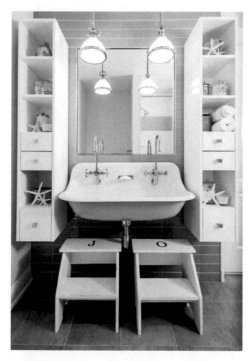

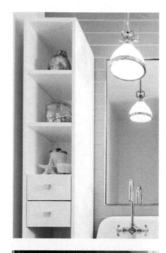

這是洗手池兩側的擺飾格，既可以裝飾、豐富空間，又可以擺放一些日用品，使用也更加方便。

如果家中有小孩子，可以嘗試一下作品中的設計手法。階梯踩椅設計得極為巧妙，有了這款椅子就不怕孩子夠不到洗手池了。

關鍵色：

色彩印象：

灰綠色的瓷磚前面搭配白色櫃體，再配上黃綠色面的洗手池，營造了小清新的風格。

小技巧：

衛浴間的對稱法不僅限於鏡像式的表達，視覺上的和諧與平衡也能夠帶來一種莊重大方的美感。

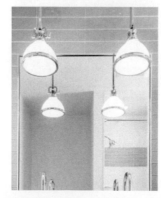

兩盞吊燈垂直懸掛在鏡子前，將鏡面投射出雙影的光感，使空間協調美觀，給人一種對稱的平穩感。

6.6.2 衛浴空間重複的表現手法

當衛浴空間比較大時，容易顯得空曠。這時可以使用重複的表現手法。

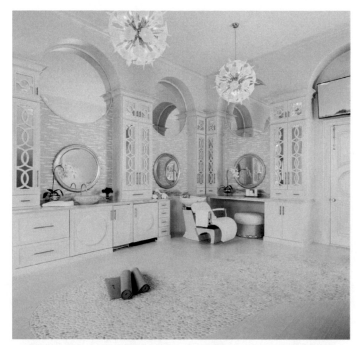

關鍵色：

色彩印象：

　　該衛浴空間色調以通透、純潔的白色為主，展現出空間的清爽感。

小技巧：

　　重複是指空間中的一個形象連續排列、反覆出現，使空間具有一定的秩序感，也具有一定的平衡穩定感。

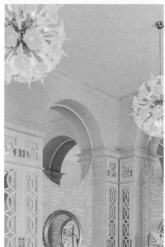

拱形洗手池區域裝飾上兩種大小不同的鏡面，可以讓空間顯得時尚精緻，也在視覺上實現了擴容。

圓形創意吊燈裝飾以其獨特的創新造型為空間塑造出藝術的韻味，也成為房間裝修設計的亮點所在。

在門上裝飾一個電視螢幕可以為空間增加一絲樂趣，避免洗浴時感到無聊。

6.6.3　簡潔的玻璃格擋

無論是小空間還是大空間，玻璃格擋都能營造出時尚簡約的氛圍，同時讓整個空間更具立體感，更加清透舒爽。下面欣賞一下淋浴間玻璃格擋的設計方法。

洗浴間隨性自然的節奏感被玻璃格擋展現得淋漓盡致，靜靜生長的綠色植物讓空間充滿生機活力。

將淋浴間與洗浴區融為一體，再採用玻璃格擋將其包圍，將衛浴間劃分得井井有條，綠色的瓷磚也為其增添了一絲清新感。

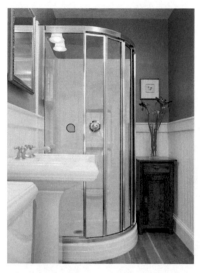 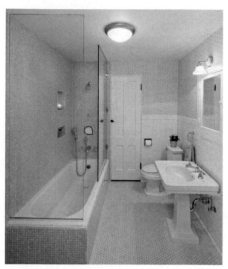

清涼的白色衛浴空間通透明亮，以玻璃格擋將淋浴間包圍起來，好似一間小玻璃房，沐浴時可盡享悠然自得的浪漫氛圍，而這種格擋設計使整個洗手間看起來也特別整齊、乾淨。

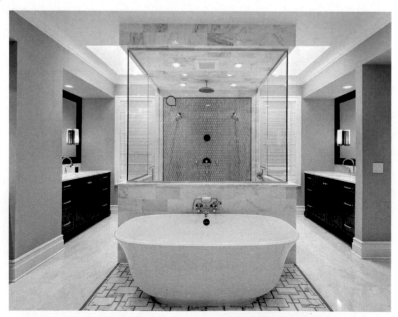

6.6.4　富有質感的石質材料設計

　　獨立的淋浴間多位於轉角或是牆體的一側。淋浴間呈方形、圓形、扇形或鑽石形，選材也多以整潔、清新、自然為主，從而帶來一個舒適的洗浴環境。

這是一間方形的淋浴間，空間左右兩側以光滑紋理的石面裝飾，裡側牆面以凹凸質感的灰色石頭裝飾，空間底部以光滑的石頭鋪設而成，整體空間縈繞著石材的自然氣息。空間以傾斜的頂部覆蓋，再裝飾一盞內置頂燈，瞬間突出時尚感。

衛浴空間採用石磚鑲嵌而成，雖然小，卻展現出了節約運用空間的妙處，光滑石頭鋪設的地面可以防止洗浴時滑倒，又能造成腳部按摩的作用，一舉兩得。

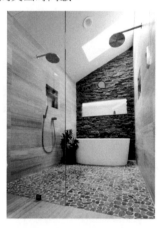
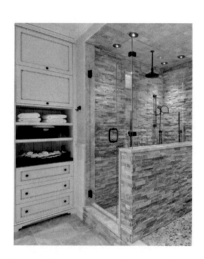

　　這是一間寬敞的淋浴房，從外面看就是一個簡單質樸的方形空間，進入內部卻有意想不到的景象。牆壁和地面以光滑石子和光滑石磚交織鋪設，光滑的石子造成防滑作用，光滑的石磚則為空間增添一種別緻的柔和美。玻璃門兩側的牆面也別有洞天，左側牆面內置的格架上可以擺放一些洗漱用品；右側牆面上裝設的是淋浴頭和兩種石子合成的石椅，洗澡時很容易耗費體力，石椅可以供人休息，造成了便捷性的作用。

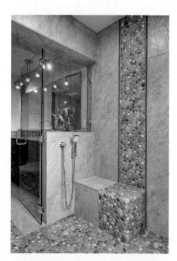
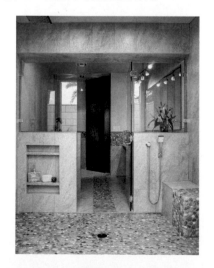

你能讀懂的色彩心理

世界因為色彩的繽紛絢麗而變得多姿多彩，色彩能透過人眼的觀察在一定程度上使人產生不同的心理反應。而在生活中，色彩占據很重要的地位，可以透過色彩去認識或識別一些視覺形象，如形態、遠近、位置等。

色彩也具有左右人們情感的力量，不同明度、不同色相、不同純度的色彩傳遞著不同的情感，清爽、明快、亮麗、高貴、典雅、奢華、清冷或是神祕等，擁有一些語言或文字無法替代的作用。在生活中，色彩無處不在，商品、包裝、服飾，尤其是在室內環境中，色彩的美化功能和調節功能是必不可少的，不僅能美化空間環境，更能透過空間表達情感，同時也是對家居主人個性的表達。

7.1　讓人感覺溫暖的臥室

　　想要輕鬆打造出溫暖的臥室，最簡單的辦法就是採用暖色來裝扮。但臥室中不要採用過多的色彩，否則會讓人心情煩躁，也會讓人的心境變得不平和，甚至會產生緊張的情緒。

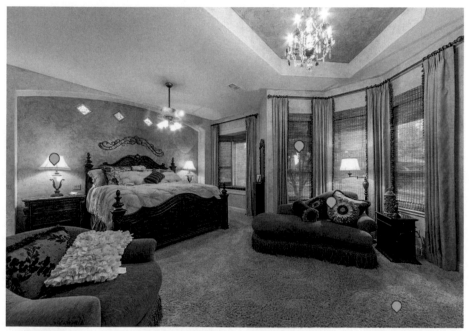

　　隨著涼涼的秋風讓我們感受到濃濃的秋意，那麼看一下具有秋意色彩的臥室空間。空間除了頂部均以淡黃色和土黃色來裝飾，而室內頂棚則採用白色來提亮，讓空間色彩搭配顯得更加勻稱。

　　以兩種不同形式的黃褐色布藝沙發分別裝飾空間兩側，再將床體、櫃子採用棕色實木裝飾，能夠呈現出大氣、穩重的感覺。

　　土黃色毛絨地毯搭配米黃色牆面，微微營造出絲絲暖意，讓居住者感覺更加親切，也很容易入眠；絨毛地毯可以讓人在臥室中赤腳行走，舒適又溫暖。

　　在稜角形的牆體處設計三個窗戶，再搭配厚重、深色的拖地窗簾，能夠更加有效地

遮擋住光亮，亦有助於休息；窗戶上的鏤空竹簾裝飾既有遮擋作用，又能夠讓空間有良好的通風性。

　　臥室中採用四種燈飾裝飾空間，床頭兩側的檯燈給人柔和、舒適的視覺感受；頂棚上兩盞吊燈是空間的主要光源，將黃色的空間照得更加溫暖；窗前的燈飾與檯燈一樣散發著柔和的光暈，用一絲光暈點亮窗前一角。

7.2　充滿熱情的橘紅色

　　橘紅色較為鮮豔醒目，代表著富貴吉祥，雖不如紅色那樣熱情奔放，但更為性感。橘紅色的空間不僅能夠引起人們的聯想，刺激人們的視覺，更是一種年輕活力氣息的傳達。

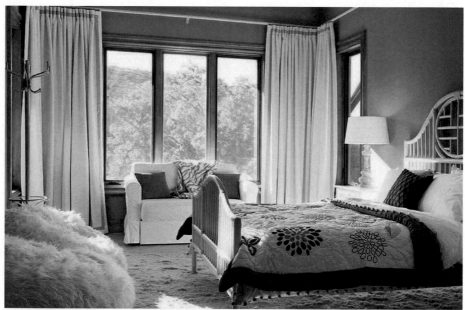

　　這是一款臥室設計。頂棚與地面均採用淺色點綴，塑造出一絲淡雅感。橘紅色牆面與藍色地毯構成強烈的視覺衝擊，塑造出了充滿熱情的臥室空間。白色沙發、窗簾和絨毛座椅將空間點綴得美極了，空間色彩鮮明又清爽，十分讓人心動。

　　下面來欣賞一下橘紅色裝飾的空間效果。

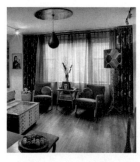 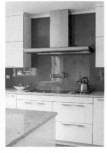 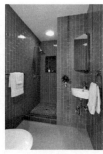

7.3　棕色書房帶來的高貴感

　　書房是學習、工作的地方，裝修時要考慮到能否給予空間區域安靜的氛圍。書房空間，不僅僅是採用淡雅的柔和色調才能帶來輕鬆的感覺，棕色也一樣能夠沉澱人的心靈，極具古韻的棕色能突出空間淡雅的氛圍。

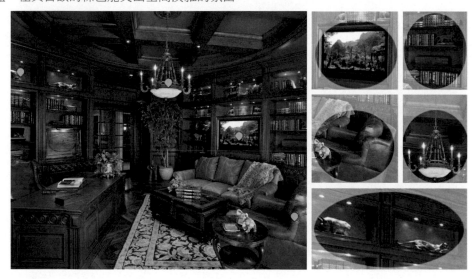

　　空間由上到下、由左到右均採用棕色實木裝飾書房，古典中透著高貴，又能營造出穩重的視覺效果。但空間整體採用棕色實木裝飾也容易使人產生沉悶感，因此在書房中最好裝上大面積的窗戶，既可以使空氣流通，又能以自然光增強空間的明亮度。

　　書籍有序地擺放能夠加強空間的整潔性，也能突出主人的嚴謹性格；書桌對面的書架中心裝飾著一臺超薄的液晶電視，在乏味時可增添樂趣。

　　皮質沙發可以提升空間的高貴氣質，而且沙發的厚重感也讓人更加舒適。復古式的吊燈不但能夠點亮空間，更能增加空間的書香之氣。

　　下面來欣賞一下其他的書房設計。

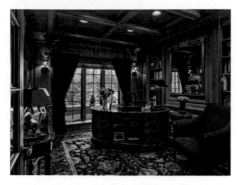 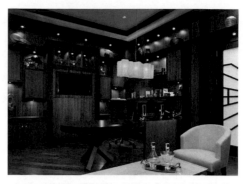

書房的裝飾在工藝上講究精益求精，為空間　這是一個復古與時尚相結合的書房設計效
塑造出古樸而高雅的情調，鮮明的紅色也點　果，使空間更加多元化。
綴出了空間的魅力。

7.4　淺黃色帶來陽光明媚的氛圍

　　淺黃色裝扮的空間很受女生的喜愛，這是一個充滿希望的顏色，有著活力感。淺黃
色多出現在居室的牆面上，不要覺得淺黃色明亮、通透就可以大面積地運用，肆意運用
會讓人產生緊張感。

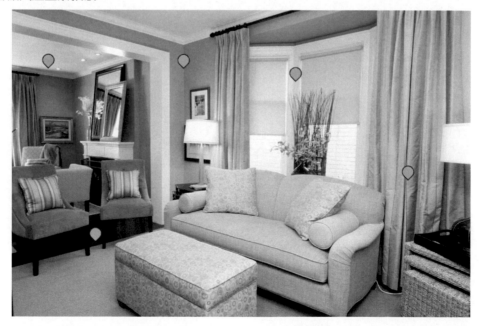

　　這是一款開放式的客廳搭配設計。將客廳分為兩個區域，以淡雅的土黃色地毯劃分
兩個客廳區域，使得空間極為開闊、舒適。

　　白色頂棚、淡黃色空間氛圍，營造出一種俏皮可愛的感覺，也令空間更加光鮮、
明媚。

深棕色的實木地板不但可以塑造出空間的沉穩感，也有著隔音的作用。

下面來欣賞一下淡黃色裝扮的其他空間。

 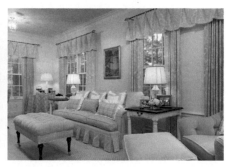

這是一款歐式風格的客廳設計，客廳空間以淡黃色的拱形頂棚裝飾，為空間打造出了富有活力、宏偉的效果。

淡黃色縈繞的空間能夠給人帶來純淨、簡單的感覺，而空間中簡單的對稱裝飾增添了柔和的秩序感，給人一種莊重、大方的美感。

淡淡的黃色碎花不僅增添了一絲清新的田園風，也營造出了少女的俏皮氣息。

7.5 讓生活充滿「貴族」氣息的金色

　　金色多出現在歐式風格的家居裝修中，留給人的第一印象往往是豪華、貴氣。金色也是非常百搭的色彩，能夠營造出優雅、高貴的氣息，讓人過目不忘。

　　這是一款歐式風格的客廳設計，以金色裝飾給人耀眼、奪目的感覺，讓空間每個角落都散發著精緻、華麗感，極像一個奢華的宮廷，散發著無盡的貴族氣息。

　　金碧輝煌的歐式家居設計，最大的特點除了金色以外還有著富麗堂皇的裝飾風格，讓空間變得更加豪華，富有貴氣，讓人無法移開眼球。

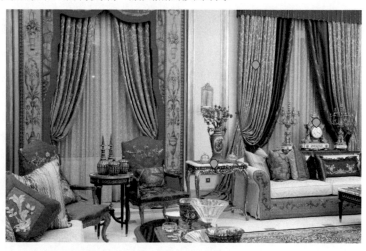

這是一款歐式風格的窗簾，擁有華貴的氣質，打造出家居的奢華，更能凸顯出居室主人的品味。

金色桌腿的角几結構粗壯、雕刻精細、紋理優美，呈現出優雅的精緻感。

這是沙發後側的金色擺飾，可以增添空間的貴族氣息，起著點綴的作用，讓空間變得更加豐富。

下面欣賞一下歐式風格的空間設計。

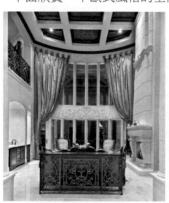
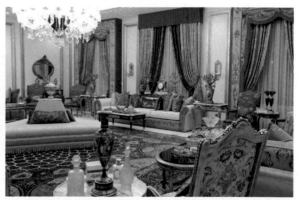

7.6　古色古香的廚房

廚房中的實木櫥櫃有著高貴、美觀的優點，質輕而硬，色澤單一且形狀簡單，而且很環保，給人返璞歸真的感覺，極為自然、清爽。

實木材質決定著該廚房的風格，裸露的石材牆與實木的氣息，將空間打造出自然的鄉村風格。為了更加迎合空間風格，可讓整體布局與細節展示得更加精細、講究。

櫥櫃以 L 型轉角樣式裝飾，櫥櫃對面的洗手池以「一」字形襯托，讓空間裝飾變得更加飽滿；頂棚則採用小小的吸頂燈裝飾，微弱、柔和的燈光可以讓空間變得更加溫馨、浪漫。

下面來欣賞一下更多的廚房設計。

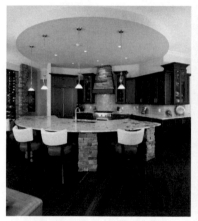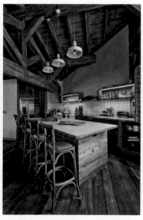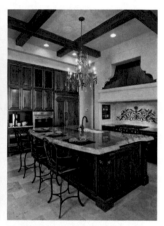

該空間將轉角巧妙地利用起來，棕紅色的地板搭配棕色的櫥櫃，樸素、清新中又多了一絲靈動。凸出的圓形吊頂與下面半圓形的餐桌有著相互協調的作用，輕鬆譜寫出美好的生活。

懷舊的灰黃色木質材料裝飾整個廚房空間，雖然沒有鮮豔的色彩，卻呈現得更加純淨、自然，令空間散發著無盡的自然氣息。

棕色與白色搭配的空間可以讓色彩變得更加協調，也不會讓空間過於沉悶。棕色的櫃子和白底咖色花紋的石英檯面帶給人一種沉靜、清新的自然氣息。

7.7 互補色突出空間的個性化

互補色對比效果較為強烈，將互補色運用在空間中能夠讓空間顯得充滿活力，生機勃勃，又因為互補色反差較為強烈，在居室中應用時要合理地調配，不要讓空間色的反差過於突兀。

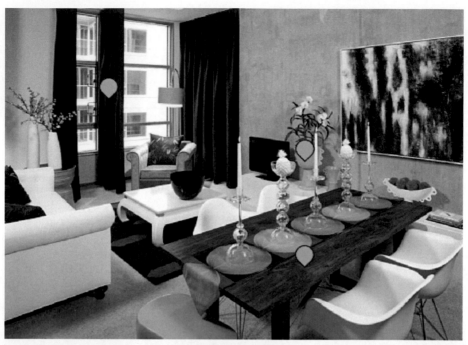

　　這是一個客廳與餐廳銜接為一體的開放式空間，可以增加空間的便捷性。

　　空間的窗簾與門簾採用粉紅色裝扮，溫暖中透著女性特有的魅力；綠色的燈飾、花瓶和座椅帶給空間青春、活力的自然感；而粉紅色與綠色互補搭配不但構成了強烈的視覺效果，也為生活增添了無限的光彩。

　　裸露的牆體搭配著原色實木的餐桌，讓空間的自然氣息散發得更加強烈，讓人感覺更加親近。

　　現代、時尚的白色元素成為空間最突出的亮點，可以將空間裝扮得更加個性化。

7.8　極具青春活力的對比色

　　對比色是由於色相之間存在差別而形成的對比,對比色分為明度對比、純度對比、補色對比和冷暖對比。將對比色裝扮在空間中,可以讓空間看起來賞心悅目,極為美妙。

　　由該作品可以看出家居主人的性格,將牆面刷上深藍色,頂棚則是配上純淨的白色,純潔偏冷的色彩將空間裝扮得極為清涼,但過多地使用冷色則會讓空間變得過於冷淡。因此地面選用深棕色的地板裝飾,再選用磚紅色地毯來點綴,使空間的冷暖得以完美地調和,而這種對比色的調和可以打破餐廳沉寂的氛圍,極具青春活力的氣息。

　　餐桌上方本來裝飾的是一款普通的燈飾,但為了迎合空間的氛圍,將燈飾四周裝飾上一圈白色的花飾,使燈飾變得更加明豔、亮麗,也使空間有了一絲生機。

　　餐桌上的裝飾品精緻又美觀,更能夠營造出就餐的氛圍。

7.9　俏皮可愛的粉色空間

粉色代表著甜美、可愛和純真。粉色是女性的代名詞，是大多數女生喜愛的色彩，粉色的臥室也是女生最渴望擁有的，不僅能夠突出女性的甜美感，也能讓空間變得清新脫俗。

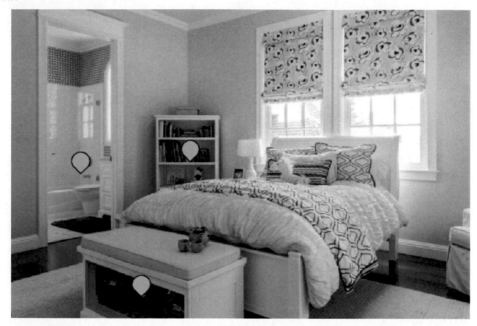

粉色臥室、粉色家具、粉色牆面、粉色布藝使空間充滿著甜甜的氣息，十分可愛，也使空間更加柔美、動人，彰顯著女生唯美的公主夢。

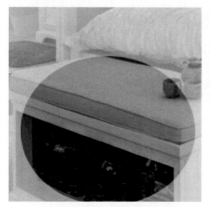

這是一張兩用的床尾凳。將其擺放在床尾既可以當作椅子用於休息，又可以作為儲物的小櫃子。

將簡單的書架擺放在牆角可以減少空間的乏味感，既能讓空間增添一絲書香之氣，又可以塑造出空間的文藝感。

這是一個簡單的衛浴間，將其設計在臥室中，可以免去起夜時出去的麻煩，更具便利性。

7.10　夢幻主題的臥室

　　一提到「夢幻」，就會想到《愛麗絲夢遊仙境》中的童話夢境，朦朧的霧氣、飄逸的白紗、鮮花和淡雅的紫色等，是女生最憧憬的「仙境」，也是最童真的幻想。一間夢幻主題的臥室在白天能夠帶給人喜悅的心情，晚上則是美夢的港灣。

　　這是一款以淡紫色營造的臥室空間。有人認為紫色憂傷，有人認為紫色神祕，那麼來看看本作品中紫色帶給人的夢幻感吧！本作品中的夢幻不單單是以淡淡的紫色來凸顯的，更重要的是有著透明飄逸的窗簾的襯托。

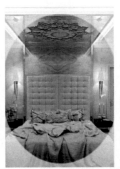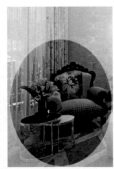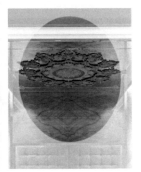

　　淡紫色的紗質窗簾輕浮在窗前，讓臥室流露出柔美、浪漫、夢幻的風情。柔和的檯燈照射在淡紫色的背景牆上，讓空間顯出時尚曼妙的韻味感。在臥室窗前擺放一個單人沙發和一個茶几，讓孤單的床體不再孤單，令空間變得更加充實。

　　在床體上方裝飾方形的雕刻花，展現出空間的精緻細節，再在其四周裝上方形的吸頂燈，既點亮了空間，又不會讓空間刺眼，同時還能使空間變得更精緻。

7.11　餐廳中的浪漫唯美感

隨著人們生活水準的提高，餐廳也越來越重視形式感和儀式感，各種特色主題餐廳如雨後春筍般飛速增多。餐廳內所有的產品、服務、色彩、造型以及活動都為主題服務，使主題成為顧客容易識別餐廳的特徵和產生消費行為的刺激物。它往往圍繞一個特定的主題對餐廳進行裝飾，甚至食品也可與主題相配合，為顧客營造出一種或溫馨或神祕，或懷舊或熱烈的氣氛，千姿百態，主題紛呈。

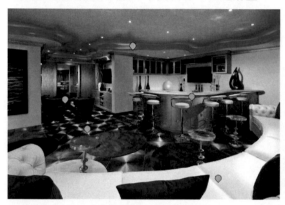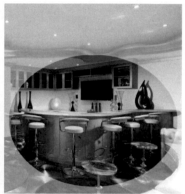

該作品是一款開放式的大空間設計。設計師將廚房、餐廳、客廳融為一體，讓三者更好地結合，讓空間變得更加開闊明亮。

該作品中最大的亮點就是藍色的點綴。空間大多是以白色和灰色結合設計，白色可以顯得空間更加乾淨明亮，灰色則可以將空間色彩調節得更加柔和，這時再添加一抹藍色，令空間變得更加耀眼奪目；頂棚上裝有數盞小吸頂燈，配上彎曲流動的藍色光線，使得頂棚如藍天星海般吸引人。

將這種唯美浪漫的燈光縈繞在廚房頂部，可以為女主人帶來美好的烹飪心情。

下面來欣賞一下其他餐廳的設計。

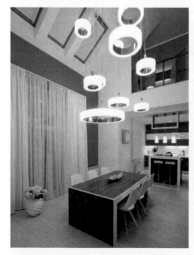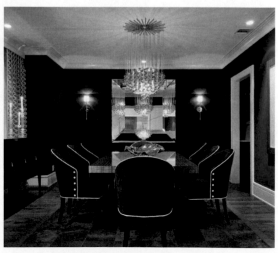

　　燈光是烘托空間氣氛的主要因素，能夠營造出空間溫馨唯美的氣息，如兩個作品中的燈飾設計，第一幅作品以環形燈光點綴出輕盈浪漫的感覺；第二幅作品中的燈光則營造出高貴時尚的浪漫氣息。

7.12　讓冷色帶你領略安靜的空間

　　不同性格的人喜歡不同的空間氛圍，沉穩的人一定不喜歡浮誇的空間設計。色彩是締造空間氛圍的高手，總是能在第一眼給人驚喜。冷色恰好適合沉穩的人，清涼中又帶有一絲寧靜、理性的氛圍。下面來欣賞一下冷色調的臥室設計。

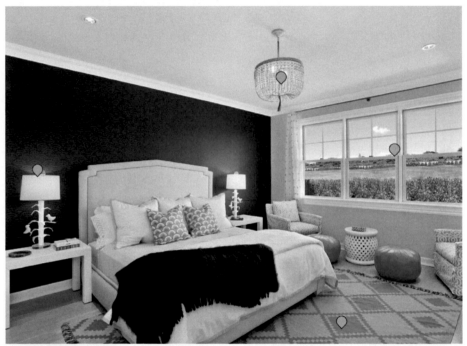

這是一個用不同的藍色點綴的空間，沉穩卻不失高雅的格調，又有種寧靜的成熟感。

深藍色的背景牆搭配湖藍色的地毯，呈現出清爽、乾淨的感覺，再配以白色的頂棚，浪漫而沉穩，營造出如水般純淨又內涵豐富的臥室氛圍。

寬大舒適的窗戶是帶給空間充足陽光的最好條件，令空間充滿自然清新的味道。

燈籠樣式的水晶吊燈，經典中帶著優雅，它的美麗和風情更為空間帶來一股迷人、浪漫的氣息。

7.13　帶你享受清新脫俗的客廳

清新脫俗的綠色家居設計，既有豐富的色彩，又不會讓人眼感覺刺激或不舒適，營造出了自然清新的空間氛圍。

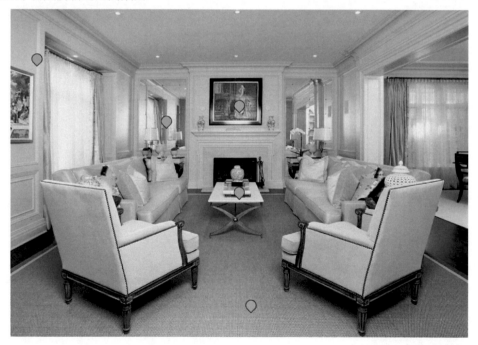

這是一間清雅、安靜的客廳，對稱的設計手法傳達出空間平衡與穩定的視覺效果。

 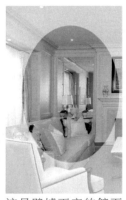

淡淡的綠色空間給人舒適、有活力的感覺，不僅能夠營造出很好的氣氛，更能給人一種大自然的舒暢感。	這是一張卡其色格紋的地毯，樸實中帶著一絲親切感，將其鋪設在深褐色的地板上，色彩的明暗構成了層次感。	這是壁爐兩旁的鏡面設計，可以反射出空間的景象，不僅將空間的氛圍變得更加寬闊，更造成裝飾性的作用。	卡其色的地毯上擺放一張樸實的茶几，與地毯色彩相同的桌腿搭配白色的桌面，沉靜中帶著一絲安穩感。

7.14　一絲不苟的書房

　　「一絲不苟」指做事認真細緻，一點兒不馬虎。書房是用於工作的地方，是實用性很強的空間。因其用途使然，設計方案要給人清醒、安靜的感覺，書房設計的細節之處也要做到面面俱到。書房設計不在乎空間的大小，小巧的空間有其精緻之處，大型的書房則給人大氣、自由的感覺。下面欣賞兩款書房設計。

　　這是一個以純淨的白色設計出的空間，可以讓人享受輕鬆的時光。設計師將書房設

計在樓梯的轉角處，在樓梯旁擺放一張長方形書架。該書架不僅可以擺放書籍，更可以擺放一些飾品和物品，讓書房變得不再沉悶，使得空間變得更加豐滿。

在樓梯旁的牆面上裝飾三扇長方形的窗戶，可以讓空間的陽光更加充足，再在窗旁擺放一張書桌，在書桌旁擺放幾盆植物，既為空間增添一絲色彩，又增添了幾分活力。

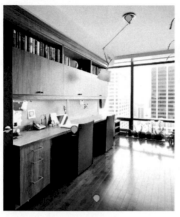

這是一間寬敞舒適的書房設計。書架與書桌一體化地裝飾在牆面，而這種「一」字形的設計使得空間變得更加乾淨、整潔。

書架與地面均採用棕色的實木裝飾，由於這種色彩運用得過多會讓空間變得過於沉悶，空間也會顯得黯淡些，為了解決這樣的問題，將空間的窗戶設計成大扇的落地窗，讓空間沉穩中透著明亮感，很是舒適、大氣。

7.15　一抹亮麗的色彩減掉空間的乏味

色彩和室內每個元素都有著緊密相連的關係。裝飾設計既要求舒適性，又要求功能性、經濟性和藝術性的統一，使居室空間能夠給人清新開朗、明亮寬敞的感覺，大大提升了空間的視覺效果。

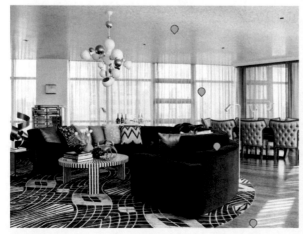

在素雅的居室空間中，一抹亮麗的玫瑰紅更能發揮它的優勢，不僅可以在視覺上提高空間的明度，也能在心理上安撫人的情緒。

白色條紋裝飾的藍色地毯襯托玫瑰紅色的沙發，使得對比色彩極為強烈，也令空間溫潤中不失格調，在視覺上極為舒適。

圓形黑白條紋的茶几設計讓家居生活增添了幾分創意，金色與白色搭配的圓形吊燈也恰到好處地與茶几構成相互協調、相互襯托的效果。

下面來欣賞一下其他作品。

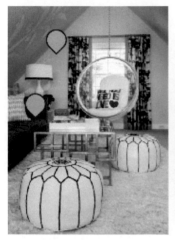

這是一間小巧舒適的客廳，空間採用紅、藍色彩的對比性將視覺感變得更加強烈，這種色彩的搭配形式很受女生的歡迎。

白色的角几上擺放一件精緻的盆栽，增強了空間的魅惑感，也為空間增添了一絲生機。

在窗前裝飾上一把吊椅，既增強了空間的活力感，也與圓形座椅的搭配構成了合理的融合。

7.16　簡潔有序的客廳空間

簡潔有序的客廳設計簡潔不簡單，可以時尚，可以溫馨。無限的溫馨舒適感給人的視覺和精神上帶來無盡的享受，美觀且實用。

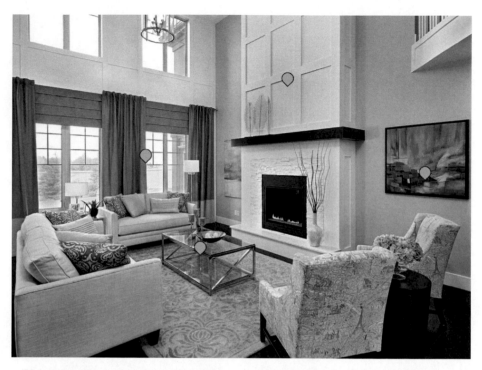

　　很多人都喜歡高挑的空間，如本作品。一個高挑的空間不會讓人感到拘束，在高處掛上精緻、漂亮的吊燈，還可以讓整潔的空間變得更加時尚。

這是一款精緻的玻璃茶几，獨特的多層造型設計不僅使茶几具有強大的收納功能，又為空間帶來通透的美感。

九宮格背景牆選用米白色裝飾，營造出一種奢華、大氣的感覺，也呈現出優雅的美感。

在客廳中裝飾幾幅水彩畫，令客廳顯出淡淡的儒雅寫意風情。裝飾畫的顏色與地毯接近，將空間襯托得更加和諧。

淺褐色的窗簾搭配在客廳空間，耐髒又不過時，還有很好的遮擋效果。

7.17　教你打造有助於睡眠的臥室

　　臥室是人們忙碌一天後回到家中最想停留的場所，簡單舒適的臥室寧靜、安逸。臥室中的色彩最好選用暖色調，這樣才能有助於睡眠，最好不要選用過多的紅色、橙色、黑色和紫色。紅色和橙色會令人感覺煩躁，黑色會讓人感覺壓抑，紫色則會讓人更加壓抑。

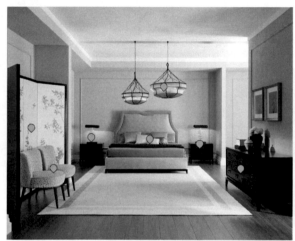

　　淡藍色牆面、深色家具、棕色地板，整體裝飾出了沉穩、寧靜的氣息，營造出溫馨、淡雅的格調。

　　空間頂部選用淺色裝飾，底部選用深色裝飾，家具也選用深色裝飾，使空間失去了平衡感。為了減少這種感覺，選用淺色的地毯和屏風來調和空間，這樣才更加有助於睡眠。由於該臥室的面積較大，在夜晚時會更加灰暗，兩盞吊燈的裝飾恰好解決了夜晚空間昏暗的問題。

　　下面來欣賞一下其他作品。

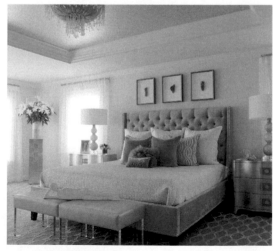

　　白色與灰色搭配的臥室，有種開闊、明亮的光感，讓臥室顯得更加舒適、宜人。

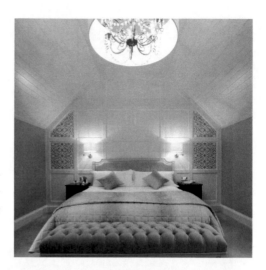

米黃色的臥室在輕快中透著沉穩，十分
溫馨，而柔和的兩盞檯燈既能點亮空
間，又打造出一種靜謐感；傾斜的頂棚
設計不僅挑高了空間，也為空間打造出
時尚感。

7.18 具有治癒功能的綠色

綠色是一種治癒性很強的色彩，大面積的綠色和充足的陽光結合，將空間打造出
春意盎然的景象，讓空間擁有一種清新感。長時間停留在這樣的空間裡可以緩解眼睛疲
勞，讓視覺感官更加舒適。

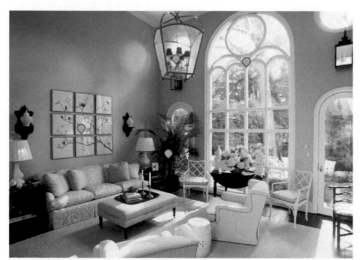

綠色營造出的空間顯得年
輕又充滿朝氣，綠色還具
有保護眼睛的作用。
牆角處的綠色盆景、角桌
上的鮮花和牆壁上的裝飾
畫呈現出一種自然的芳
香感。
空間中的窗戶將拱形以重
複法則進行裝飾，打造出
了有規律的節奏感，也加
深了人們的印象。

欣賞一下其他作品：

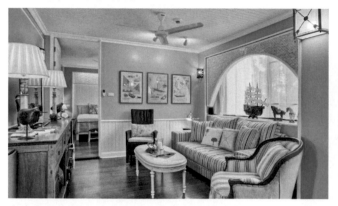

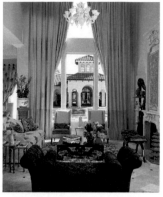

實木與綠色將自然美與藝術美完美地結合在一起，讓人們不僅方便地使用，更能享受自然給予的美感。

玻璃的通透感、金屬的明亮感、纖維的柔和感，在室內加以對比，使空間展現出一種和諧美。

7.19 令人心情愉悅的黃色

　　黃色是讓人感覺最燦爛、明亮的色彩，很容易令人產生愉快的遐想，它所滲透出的生氣和靈動感更加讓人歡樂、振奮，可以營造出暖意融融的居室氛圍。

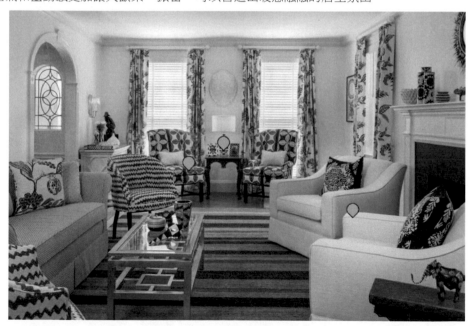

　　該作品的空間設計屬於混搭的裝修風格，以黃色為裝修主色，再以紅色、黑色和白色來構成空間的融合感，讓人們享受豐富而溫馨的居室空間。

　　兩張淡黃色的沙發給人以柔和、淡雅的舒適感，而灰白色的沙發呈現出簡約、大方的感覺。紅白搭配的窗簾增加了空間的暖意，讓空間有了一定的擴張性。

7.20　以明亮的色彩放大小空間

　　想要用色彩放大小空間，最好選用一些明亮的色彩。明亮的色彩有著擴大空間的作用，白色是最好的選擇，如果讓空間放大的同時還要有更多的變化，可以挑選一些淺色調或偏冷色調的裝飾，可以將空間的層次分得更加明晰，也會延伸視覺效果，輕鬆地將小空間變大。

該空間的牆面選用白色，給人清潔乾淨的感覺，也會讓居住者的心情更加輕鬆。

空間的裝飾以及擺設之間的色彩都有著緊密的連繫，牆體上的紅藍條紋裝飾畫中紅色多於藍色，可以加強空間的暖意；藍色的沙發則給空間帶來清涼感；L 型的黃綠色沙發則更加柔和。

條紋地毯的棕色線條為空間營造出了文藝氣息，也有一絲小清新的感覺。

下面來欣賞一下其他作品。

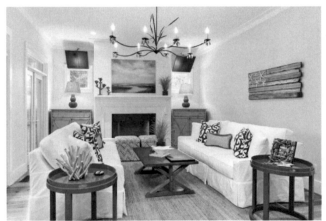

7.21　藍白相間的冰雪世界

由主題可以看出空間以藍色為主色，大多的藍色元素象徵著藍天、海洋，給人一種寧靜、祥和、舒適的感覺，將藍色運用在裝修中可以打造出精美而具有特色的空間感，能夠給人留下深刻的印象。

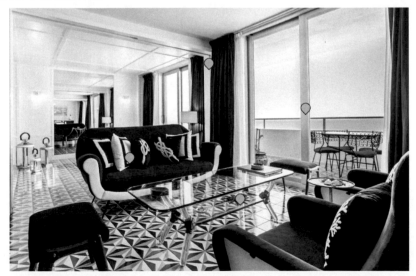

光線透過落地窗射入空間，不僅使採光充足，又保持了空間的獨特性，而空間的色彩採用了經典的藍白搭配，營造出了舒適、通透的視覺感受，同時又能令人放鬆。

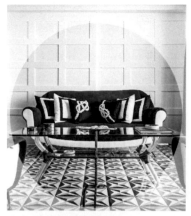 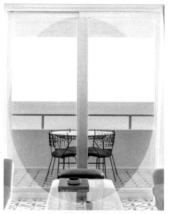

白色的背景牆旁擺放藍白搭配的沙發，清涼中透著高貴感；地面上藍白搭配的瓷磚巧妙地運用陰影設計，為地面塑造出凹凸的質感，也恰到好處地與凹凸牆面構成了融合性。

空間與陽臺之間選用推拉門裝飾，具有較強的實用性，空間也隨之變得或分或合，更加靈活多變。

該沙發後面的背景牆也採用了推拉門的原理進行設計，拉開時居室變成開放式空間，合上時則將一個空間轉換成兩個空間，使空間變化更豐富。

7.22　不敢觸碰的黑色

黑色是最經典的色彩，表現的內涵層次也是多方面的。一方面是積極的，塑造出莊重、威嚴的神祕感；另一方面是消極的，讓人聯想到黑暗、冷酷。在家居設計中只要掌握好黑色，就可以讓空間設計變得保守又不出錯。

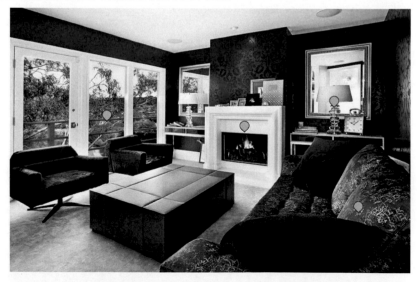

提到黑色客廳大家一定會想：那多黯淡、多陰沉啊！這樣想就錯了，看看本作品客廳中的黑色，黑色只是空間的主色，白色為輔助色，褐色為點綴色，三者的融合讓空間中的色彩有了一個由深至淺的過渡，給人呈現出素雅、時尚的大方感。

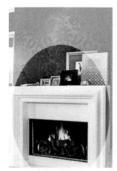

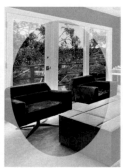

壁爐的設計不僅裝飾了空間，更能夠為空間帶來溫暖，一家人圍坐在壁爐旁享受天倫之樂，或是悠閒地看書，是不是很愜意？

本作品中的客廳主張採用對稱設計手法，讓空間更具平衡感。壁爐旁的檯燈設計時尚中透著一絲溫馨感。

將兩個單人沙發擺放在拉門前，陽光透過玻璃照射在沙發上，讓黑色的沙發散發著沉穩、高貴感。

褐色的雙人沙發印有銀色花紋，莊重中透著一點秀氣，展現出時尚、高雅的基調。

7.23　輕鬆舒適的門廊

門廊也就是玄關，是進出室內的緩衝空間，造成過渡的作用。雖然門廊的面積不大，但使用的頻率很高，可避免外界的人直接看到室內人的活動，也可為來客指引方向。

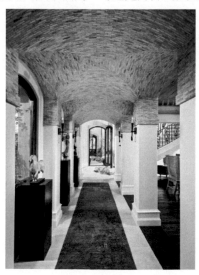

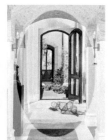

　　這是一個較大的門廊設計，該空間區域多以窗戶裝飾，每個窗戶前都擺放一張桌櫃，再在櫃子上方擺放一些飾品，既能豐富空間，又使空間變得更加整潔。

　　灰底紅花的地毯鋪設在門廊中，為空間造成了延伸性的作用，也與空間的深色地板構成了銜接。門廊的正面和側面都設計成拱形，給人感覺更加統一、柔美、浪漫。馬賽克花紋頂棚為空間塑造出沉穩的雅緻感和自然感。

　　下面來欣賞一下其他作品。

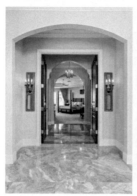 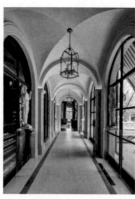

7.24　海浪般清澈的衛浴間

　　藍色雖然給人清涼的舒適感，但是整個空間鋪滿藍色也會給人造成視覺疲勞，要是在藍色中調和一些白色就有所不同了，不僅有舒適的視覺效果，又能帶來潔淨的清爽感。下面來看一下藍色裝飾的衛浴空間。

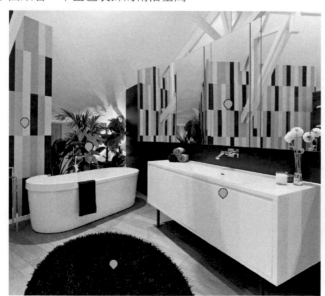

　　將藍色巧妙地注入空間，讓簡單的浴室空間變得更加輕盈、靈動。洗手池上方裝飾的大鏡子能夠照出清晰的景象，使空間變得更加寬敞明亮。浴缸旁不同色彩的瓷磚裝飾為空間塑造出青春、秀氣的清爽感。浴缸旁的植物裝飾既可以吸收空間的異味，又可以為空間帶來青蔥的活力感。

　　下面來欣賞一下其他作品。

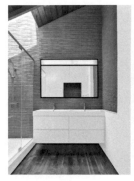

7.25　延伸懷舊的灰色

　　灰色是讓人無法拒絕的色彩，它介於黑色和白色之間，溫柔、恬靜中透著一絲優雅、成熟。灰色的牆體不像白色那樣搶眼刺目，而是更加舒適，不會讓人感覺壓抑，能夠讓簡約的空間透出一種知性氣質。

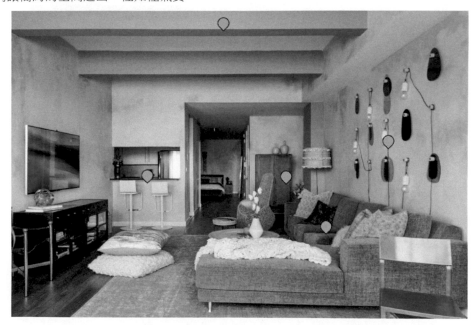

　　整個牆面用裸露的灰色裝扮，使復古懷舊的氣息充滿整個空間，營造出清新、明快的質感，讓居住的人更加舒適、放鬆。

樸素的實木四角櫃擺放在牆角，再擺放一張白色絨毛座椅和一束百合花，三角式構圖使得空間極為完美，在視覺上更加舒適。

牆體旁擺放的桌子主要造成裝飾空間和擺放飾品的作用。牆體上方的裝飾畫和下面的圓形地毯也造成豐富空間的作用。

在客廳牆體處設計一個內置的小吧檯，簡單又便利，使空間在使用上變得更加靈活。

7.26　帶給你信心的明快色彩

　　明快的白色有著聖潔優雅的一面，簡約中又不會受到過多顏色所帶來的侷限性，將自己心中的美好客廳呈現出來，再選用一些深沉的色彩來點綴，使空間更具層次感。下面來欣賞一下以白色打造的空間。

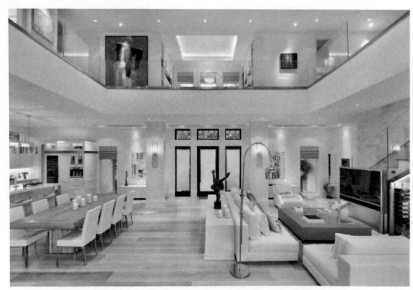

本作品展示的是一個較大的複式空間，空間整體以純潔的白色為主，能夠讓回家的人更加放鬆，心情也會逐漸變得輕快，也能帶來一絲自信感。

寬大的客廳上方裝飾一件碩大的燈飾，這是最常見的裝飾，為清亮的空間點綴了時尚的韻味，也點亮了空間。	空間的門框採用棕紅色的實木裝飾，淡雅、沉穩，又透著尊貴感；三個門面裝飾並不都能打開，以兩邊的門面襯托中間的門面，避免了單調感。	四四方方的平面茶几增加了平穩感，而且這種簡易的設計更能突出空間的大氣。	流動性的燈飾設計，不但點亮了空間，也增強了空間的時尚感。

7.27　專屬於男士的黑白空間

男士很喜歡沉穩而不失優雅的空間，黑、白色可恰到好處地呈現出這種氣質，給人神祕、高貴的感覺。黑、白色空間中再點綴與之平衡的色彩，能夠賦予空間神清氣爽的氣息，更能開闊視野。下面來一起欣賞一下。

 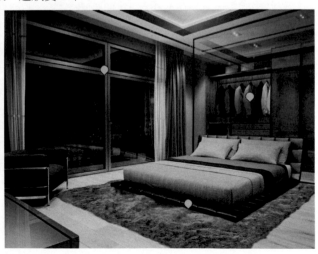

　　設計簡約、色彩深沉、裝飾尊貴的臥室設計，使空間男人味十足。大扇落地窗在白天能夠增加空間的光感，夜晚又能使月光照進來，使得空間極為通透大氣。灰色絨毛地毯上放著一張雙人大床，沒有想像中的高大床體，反而看起來更加簡單大方。

　　將床頭後方巧妙地設計成一個衣櫃，既豐富了空間，又具有便利性。

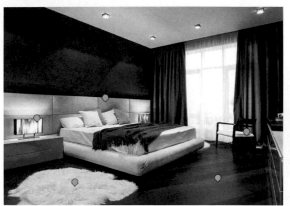

　　臥室是休息的地方，除了提供易於睡眠的光源之外，更重要的是以柔和的燈光布置來緩解緊張的生活壓力。

　　本案例中，色彩將空間分為四個層次，棕紅色的地板、白色的床體、灰黑色的背景牆和窗簾、灰白色的頂棚，使得空間層次分明，立體感也更加強烈。

7.28　代表女性典雅高尚的紅色

　　紅色熱情、張揚又奔放，靈活地添加在居室中能夠讓空間變得更加溫馨。紅白搭配更是一種經典配色，紅色熾熱如火，白色純潔如雪，在空間中完美地契合搭配，能夠增添溫暖喜慶之感。

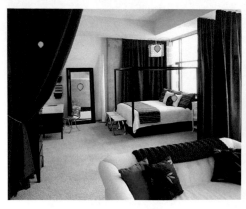 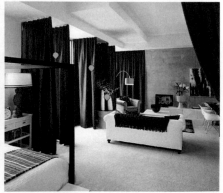

　　這是一個開放式空間設計，與以往的設計大有不同，頂棚以純潔的白色裝扮，前面則是白色和灰色的巧妙搭配，讓空間極為清爽明亮。臥室、客廳、餐廳三個區域均以紅色簾子阻隔，極具魅力，很適合女性居住。

　　下面來欣賞一下其他作品。

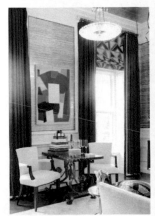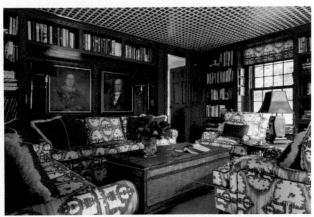

7.29　溫柔沉穩的老人居室

　　大多數老人都喜歡穩重、淡雅的色彩，因為老人喜歡追憶往事，所以色彩應偏於古樸、平和。又由於老人缺少睡眠，也喜歡早睡早起，所以空間不需要強烈的光亮，使老人免受強光刺激，這樣才能打造出溫馨舒適、適合老人的居室。

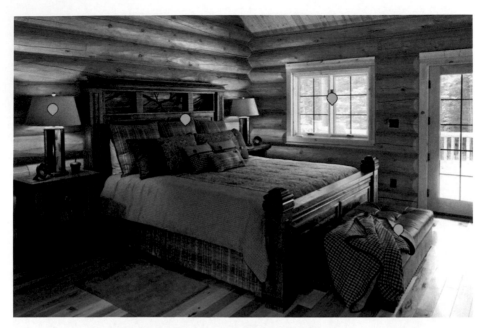

　　這是一間以純木質材料打造的懷舊溫馨的臥室，色澤統一，紋理清新，使床的整體性更強，看起來也較為自然大氣。

長方形的燈柱撐著一個簡單的燈罩，將強烈的燈光籠罩在燈罩之中，使所散發的光芒更加輕柔溫馨。

深褐色的床尾凳採用皮革材質製作，耐髒又容易清理，是一把十分高貴大氣的座椅。

小巧的方形窗戶，既能得到充足的光照，又不會帶來強烈、刺目的光感，可防止影響睡眠的品質。

老人由於年紀的原因應避免鮮豔、淺色的裝扮。深色格紋的床單與抱枕可裝扮出沉穩淡雅的氣息。

7.30　陪伴孩子成長的趣味空間

　　裝修兒童房間是一件很令人頭痛的事情。兒童房是集孩子的臥室、起居室和遊戲間於一體的空間，因此在裝修時必須要注重安全性，而且還要有助於孩子成長。

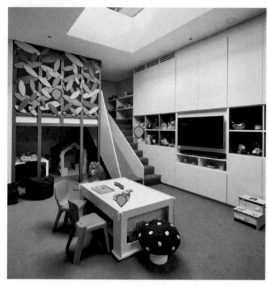

　　這是一間供兒童起居活動的居室，集休息、學習、遊戲以及儲藏物品為一體，這種多功能組合設計有利於培養孩子多方面的興趣，增強孩子的自制能力。

　　將空間設計成閣樓形式，閣樓上是供孩子睡覺的區域，為了防止孩子從床上掉下來，在床邊以不同明度的綠色「葉子」裝飾，清新又富有獨特的藝術氣息；上下閣樓採用滑梯和樓梯兩種形式裝飾，極具趣味感。

　　床體下方有一個空出來的區域，該區域放置著兒童桌和小房子，可供孩子學習和玩耍；空間中心擺放的稍大一些的書桌與頂棚的透光處形成對比，這樣的光照形式也將空間點綴得更加明亮。

　　這是一間多名兒童居住的臥室空間，白色與粉色的裝飾可以看出空間的主人是女孩，床體上的環形裝飾將空間點綴得俏皮可愛。

用幾盞橘色的燈飾來裝飾臥室，使空間變得溫馨又時尚。

高挑的拱形窗戶很精緻，同時又為空間帶來充足的陽光；窗前緊靠牆面的 L 型座椅清爽又實用。

年輕人最愛的潮流裝飾

　　隨著社會的壓力越來越大，每天的緊張生活都影響著人們的身心健康，簡單的裝修不僅能使居室空間充滿輕鬆活潑的氣息，也能讓人在空間中得以放鬆。家居裝飾總會讓人們投入大量的精力，因為越來越多的人嚮往潮流元素。裝飾材料與色彩設計是室內裝修中的最好表現形式，將不同的元素結合運用，給人一種不一樣的視覺衝擊，再運用科技打造出夢幻的潮流空間，可以滿足現代人對生活的需求。

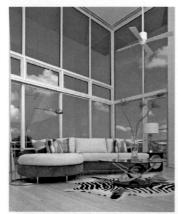
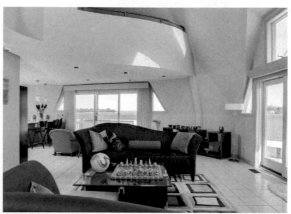
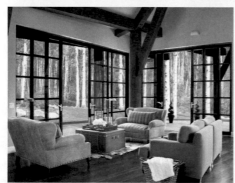
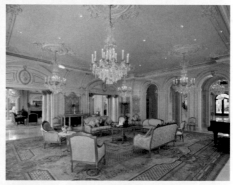
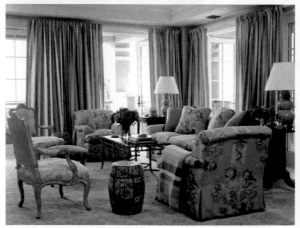
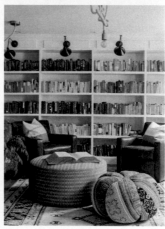

方案 1：Hello Kitty 的夢幻之旅

　　Hello Kitty 主題的居室設計是很多女孩的夢想，溫馨、浪漫而又富有創意，粉嫩的色彩充滿整個空間，讓人置身於童話般的世界。可愛的 Kitty 造型作為居室設計的主要元素，讓孩子們每天的生活都充滿童話般的色彩。下面來欣賞一下 Hello Kitty 主題的兒童臥室設計吧！

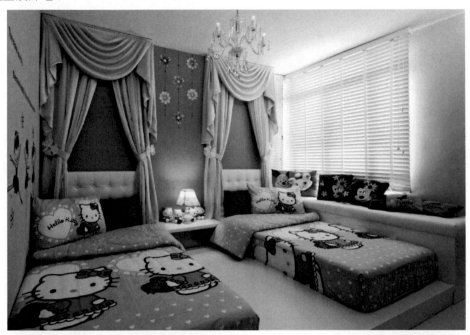

　　Hello Kitty 花紋的抱枕、被縟以及擺放的物品是如此的俏皮可愛，粉紅色環繞的空間為室內營造出溫暖的氛圍。

　　稚嫩的粉色雙層式床幔是兒童房的最佳選擇，選用與空間色調相同或相近的顏色可以避免色彩衝擊力過強而影響睡眠，還可以造成裝飾性的作用。百葉窗使用較為廣泛，具有優越的遮光性及遮蔽性，也可根據自己的需要任意調整光線，既美觀又得體。

　　該空間的設計既簡單又安全，如舞臺一樣設計出一個方形臺面，以臺面代替床架，將兩個靠墊擺放在其上，簡潔便利，使臥室雅緻而不落俗套。

方案 2：餐廳中的海洋之旅

　　餐廳裝修應講究衛生、安靜、舒適，而獨立式設計更能打造出一個舒適安逸的餐廳環境，能夠為居室增添不少色彩，並且給客人留下深刻的印象。極為純淨自然的藍色是塑造寧靜空間的最好色彩，輕靈中透著安逸。

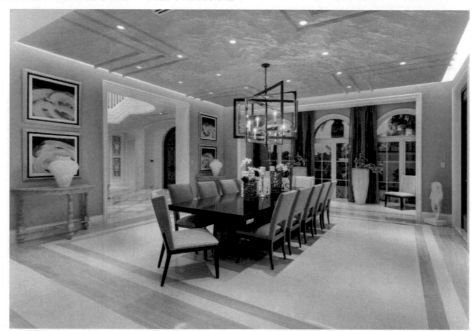

　　精緻的獨立餐廳散發出濃濃的海洋韻味，清亮的瓷磚、實木的家具，顯示出空間時尚中又有幾分質樸的特色。

　　空間門面兩側的掛畫對稱裝飾，不僅可以增進家人的感情，更能營造出良好的家庭

生活氛圍。

「拱形門」以簡單圓潤的線條進行設計，塑造出返璞歸真的效果，不僅延伸了空間感，更是展現出空間別具一格的氣質。

清涼剔透的藍色頂棚打造出地中海式的家居裝修風格，再搭配藍色座椅，讓居住的人猶如徜徉在海洋之中。

方案 3：星空給您帶來一片夢想的天空

生活節奏的加快使很多人變得行色匆匆，無法停下腳步，而蔚藍的星空是最能讓人們放鬆的景象。提到星空，清爽的藍色是最令人感到愜意的，奇妙變換的藍色調能夠給人營造出深邃的感覺。若將這種星空帶入臥室中，瞬間就會變得夢幻感十足，讓簡單的空間除了美之外，更充滿愜意、輕鬆感。

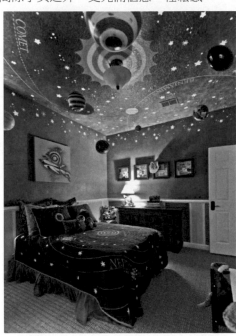

純粹而簡單的風景莫過於天空，這款星空主題的兒童臥室首先在色彩上給人一種星空的夢幻美感，讓空間一切都顯得靜謐而美好。

空間中除了地面與牆體下圈以外均以藍色裝飾，牆圍黃色與藍色的搭配在視覺上形成了強烈的對比，帶給空間無限的美感。

牆面旁實木桌上的一盞壁燈為空間緩緩照出柔和的光暈，使空間極具夢幻感。

欣賞一下其他作品設計：

方案 4：金碧輝煌的「宮殿」

　　金碧輝煌的奢華居室多出現在歐式風格的裝修中，不單純展現豪華大氣感，更多的是一種愜意的浪漫，高貴、典雅的羅馬柱，完美的金色曲線，精益求精的細節刻畫，呈現出富麗堂皇、雍容華貴的感覺，能夠給家人帶來無盡的舒適感。

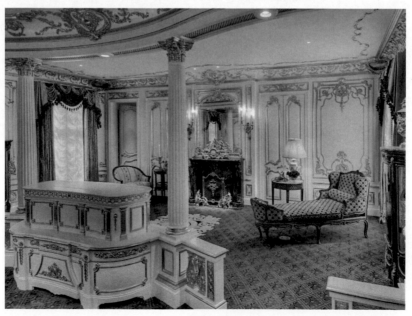

　　白色石膏與金色的雕刻設計，為空間塑造出奢華的富麗感，使精美絕倫的景象流露出貴族般的氣息。

　　流蘇花邊點綴的金黃色窗簾將其展現得極為華麗別緻，更增添幾分貴氣。

　　碩大的羅馬柱裝飾讓空間富有傳統的文化氣息，歐式花紋的綠色地毯將歐式風格點綴得淋漓盡致。

　　貴妃椅是女性的代表物，擺放在客廳有一種慵懶、愜意的情調。

方案 5：暢享峇里島度假風情

　　夏季是度假的好時節，但是緊張的生活節奏導致人們很少有閒暇去度假。但也不要懊惱，只要稍微改變一下家居的裝修設計，就能在家中輕鬆享受度假的休閒樂趣。那麼度假風格家居設計的主要特色是什麼呢？其實就是用自然元素和文化特色來點綴，使空間氛圍變得更加親切。

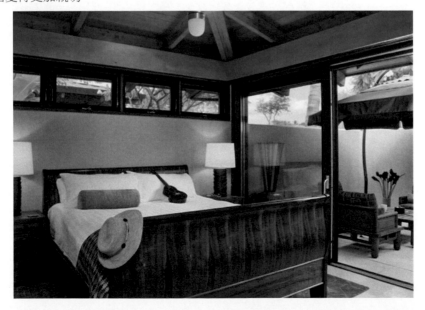

　　崇尚自然的實木裝修呈現出清新秀麗的景象，採用自然的紋理，無須特意精心雕刻就能嗅到自然的味道。

　　臥室連接著露天陽臺，清晨起床坐在陽臺的沙發上，沐浴著陽光，極為舒適、愜意，以此來迎接愉快、美好的一天。

　　空間有兩個通風處，一個是床頭牆面上方的一排窗口，另一個是與陽臺連接的拉門設計，既美觀又實用。

方案 6：穿越時空的前衛感

　　見慣了時尚簡約、成熟穩重的空間設計，下面來欣賞一下個性前衛的家居空間設計，這種設計風格大膽，造型也獨具個性，單個個體的誇張與整體的協調並不需要有太大關聯，就能使色彩構成一定的融合性。

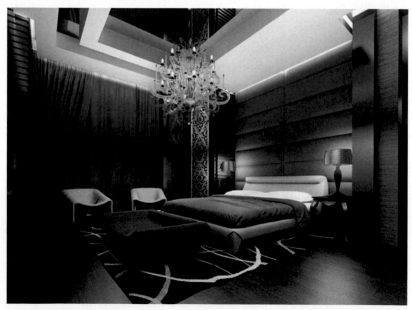

　　這是一款時尚前衛的臥室設計。槽燈與水晶燈的結合為空間點綴了一層朦朧美，而黑色裝飾也恰到好處地減少了空間虛實的變化。

　　整體設計方案大面積使用黑、白、灰這 3 種無彩色，並搭配窗簾、軟包、床被、木地板等褐色，使得畫面風格更統一、舒適。

　　窗口處兩組單人沙發與床尾凳的設計都採用了人體工程學設計，與人的身體更好地貼附在一起，坐著更舒適。

　　床頭後方的軟包是一種常見的背景裝飾，它的柔軟質地不僅柔和了空間的整體氛圍，又提升了空間的品味。

方案 7：森林女孩的童話夢

　　提到森林就自然而然地讓人們聯想到綠色，綠色是自然的代表，擁有清新淡雅的視覺效果，能夠帶給人新鮮而生機盎然的景象，將其運用在居室設計中，可以為人們帶來美妙而純淨的自然旋律，令居室空間充滿夏日的愜意和清涼感，使居住者的身心得以放鬆。

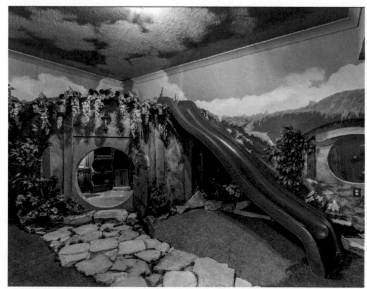

　　這是一款趣味性很強的兒童房設計，將森林「搬入」臥室，極為逼真有趣。

　　藍天、白雲的頂棚，碧綠的地面與石質裝飾，讓空間的景象更具真實性。牆角處的木屋裝飾使得臥室設計別有洞天，圓形門口將空間塑造出了幾何形的微妙感，進入木屋裡面，有櫃子、床，將臥室中的基本家具元素均擺放在該空間，使得小巧的空間變得更加飽滿，也讓木屋外部空間變得更加整潔。

　　欣賞一下其他作品設計：

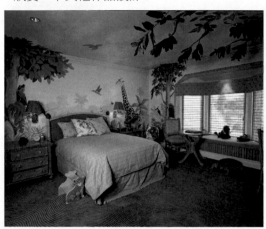 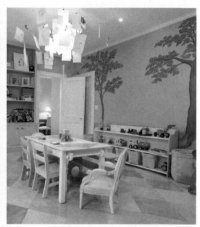

方案 8：濃郁的摩洛哥地域風情

　　摩洛哥風格源於北非，該作品將民族文化歷史完美地融合在一起，使其建築和設計風格更為典型、獨特。摩洛哥的居室設計多以白色為主，裝飾更加奇特，塑造出了簡潔俐落的奇特景象。

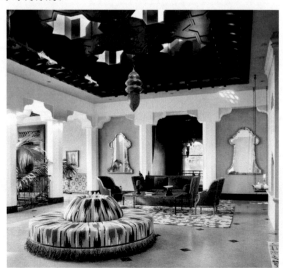

　　摩洛哥的家居設計以白色為主，主要以白色裝飾居多，一是突出摩洛哥裝飾的文化；二是可以提亮空間，讓空間變得更加明亮，讓居住者更加舒適。

　　空間中充分利用材質的特徵，不僅得到了變化萬千的室內效果，還能展現出地區的歷史文化特徵。

　　牆面、燈飾、沙發等是客廳設計中不可缺少的元素，牆面採用鏡面進行裝飾，既美觀，又可以擴充視覺空間；燈飾則採用金屬材質製作而成，看起來更成熟穩重；沙發有兩種形式，一種是棕紅色的會客沙發，深色既耐髒，又可以帶來沉著穩重的氣質；另一種是中心擺放的圓形沙發，主要造成裝飾空間的作用，構成完美的室內環境。

　　欣賞一下其他作品：

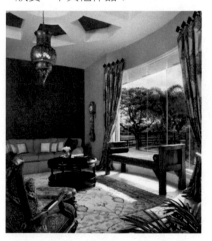
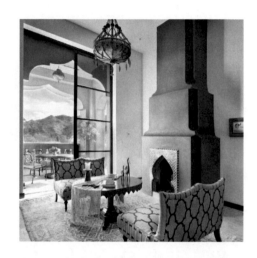

方案 9：拱形塑造出的浪漫感

　　運用現代手法表現復古造型的拱形門洞，可以得到更好的表現效果，從而提高生活的品質。使用復古元素與現代元素相結合的方式來闡述空間的視覺效果與實用性，能夠更好地詮釋出居室空間的品質。

　　作品中的拱形設計不像以往看到的那樣圓潤，略帶方形的邊角設計使線條更加婉轉立體，再配合室內的光線，使室內變得更加溫馨而浪漫。

　　橘紅色的沙發能夠呈現出熱情活力感，而紅色的跳躍性也可以使空間變得更加明快而富有個性。

　　茶几採用美國黑胡桃木材製作而成，這種材質色澤不均勻，卻能呈現出沉穩大氣的視覺效果，而且顯得極為高貴。

　　以卡通樹葉花紋裝飾的沙發具有視覺上的沉靜素雅感，能夠給人帶來舒適的享受。

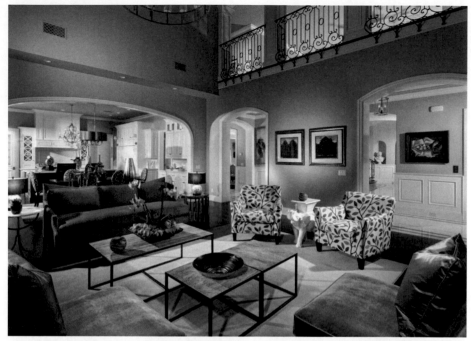

方案 10：清澈靈動的白色

　　沒有什麼色彩比白色更能給人帶來安靜、平穩感，白色裝飾在居室空間中總是能帶給人乾淨素雅的感覺，但白色不能單一地使用，那樣會讓家居空間陷入單調乏味，可選用一些其他色彩做巧妙點綴，將空間打造得敞亮而又富有個性化，同時，還能增強視覺上的立體感。

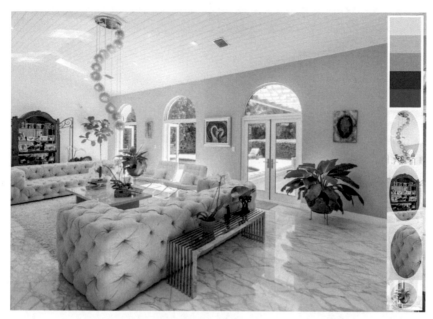

　　一個開放式的空間選用白色是最經典的設計方案，開放式空間中的家具一定很多，選用白色可以使空間看起來更加明亮，也減少了家居空間的沉悶感。

　　由空間的植物可以看出，女主人是十分喜歡花草的。花草既可以陶冶心境，又可以淨化環境。

　　客廳上方螺旋樣式的吊燈為平淡的空間增添了一絲亮麗，使得空間極具時尚的美感。

　　牆體旁的棕色實木櫃是此空間唯一的裝飾書櫃，它的復古氣息與空間的現代元素相結合，更具獨特韻味。

　　客廳中的拉線沙發不僅簡單獨特，還能夠延長沙發的壽命。

　　欣賞一下其他作品：

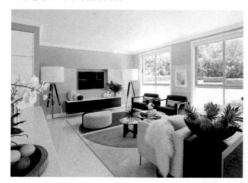

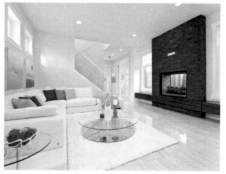

方案 11：如少女般清幽雅緻的居室

　　清幽雅緻的居室空間並不一定如詩如畫般文雅，卻可以以現代的氣息演示出畫境般的清雅迷人。若想將空間各個角落髮揮得淋漓盡致，孕育出秀美的新格調，可將現代元素與材質進行巧妙兼容。

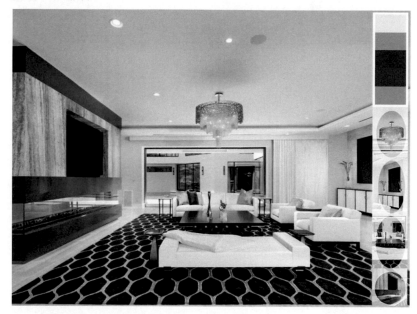

　　客廳中有清新的白色和雅緻的時尚感，將現代元素與褐色古樸的元素進行有機結合，營造出清幽雅緻的韻味。

　　空間中白色元素較多，很容易將空間塑造得過於蒼白。一塊深色的地毯鋪設在客廳中心，能夠給明亮的客廳增添一份溫馨感。黑色的茶几搭配亮麗的水晶燈，演繹著亮麗時尚的貴氣感。空間中紅色的掛畫造成了舒緩心情的作用。

　　欣賞一下其他作品：

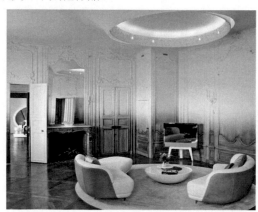

方案 12：在居室中遊覽自然景觀

　　將自然氣息融入居室中，讓居室帶點鄉野味道，可以讓快節奏生活中的人們產生生理和心理的平衡，真正拉近人與自然之間的距離。

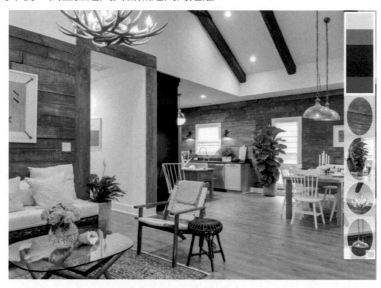

　　居室中的實木材質耐用又堅實，具有質樸的氣息，彰顯了安然樸實的生活意境。

　　空間的開放式設計比牆面格擋設計更加巧妙，可以讓空間變得更加寬闊明亮。

　　空間中最大的亮點就是牆面的仿磚設計，潮流中又透著淡淡的古樸韻味，使空間更有自然氣息。

　　欣賞一下其他作品：

方案 13：如何打造經濟適用房

　　簡約而不凌亂是經濟適用房家居設計的原則，面積雖小卻「五臟俱全」，主要以實用性為主，充分利用有限的空間來滿足日常的需求，令整體美觀且舒適，也有利於日常打理，十分便利。

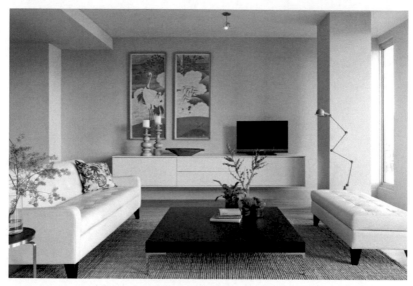

　　本作品展示的是一款經濟適用型房間的客廳設計，空間較小，因此可用白色將空間整體的視覺延伸擴大。

設計者將一幅畫分為兩幅展示，裝飾畫十分雅緻，既美觀又不會占用空間，而且還能大大提升家居整體的氣質，使得空間裝飾更高級。將裝飾畫擺放在電視櫃旁，再裝飾兩個燭臺和復古的裝飾盤，為現代的空間增添一絲文藝氣息。

在茶几上擺放幾個小盆栽，可以為家居環境帶來健康保障，又能讓人眼前一亮。
紅色與綠色的盆栽搭配，可以避免色彩的單調，又可以增加空間的生機感。

這是一盞擺放在沙發旁的折疊式落地燈，主要起著局部照明的作用，尤其是看書時更加便利。
落地燈主要強調的是便利性，對裝飾角落十分有用，而且簡潔大方。

方案 14：別具一格的閣樓設計

　　很多住頂樓的住戶都會有一間小閣樓，很多人選擇將閣樓改成儲物間，那就大大浪費了空間，可以將這間小小的閣樓充分利用起來，如作為一個小書房或小客廳，相信在這樣的空間裡會更加自在，更加輕鬆。下面欣賞一下用閣樓營造出的小客廳。

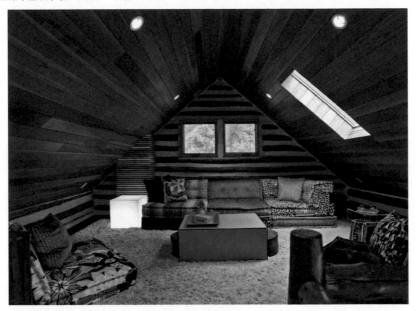

　　本作品中的小閣樓採用棕紅色實木搭建而成，自然、大氣，營造出了一個傳統氣息濃厚的小空間。

 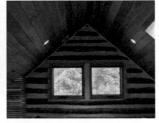

採用無腿懶人沙發裝飾在空間中，既可以減少沙發的占地面積，又有很好的舒適性。

花紋圖案的沙發裝飾能夠展現出獨有的清新韻味，打造出不一樣的生活空間。

小小的綠色茶几恰到好處地與空間色彩構成鮮明的對比，使空間呈現出強烈的視覺衝擊力。

茶几左右兩側分別放置藍色和紅色的圓形落地座椅，造型簡單又時尚。

閣樓頂棚採用傾斜型設計手法，可以拉伸閣樓空間的距離感，也更具特色。

閣樓空間採用吸頂燈，是因為吊燈可能會將空間的距離變得矮小，選擇吸頂燈既可以點亮空間，又不會帶來這樣的弊端。

方案 15：清新浪漫的華麗氣息

　　內斂的華美色彩與個性的設計展現出了主人的不凡品味，從裝飾、材料上來闡述空間的生活品質和空間的定位，簡約、大氣、華麗中又透著貴氣，使空間愜意又浪漫，充分展現出舒適的居室生活。

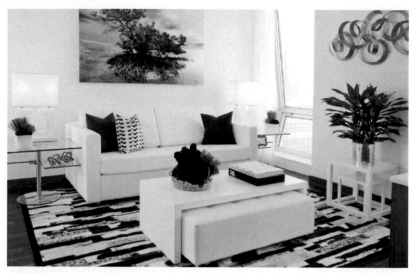

　　這是一款簡約、純淨的客廳設計風格，鮮明的紅色、綠色為空間呈現出清新浪漫的氣息。

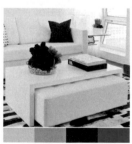

裝飾畫一定要與空間有相互呼應的作用，更要與裝修風格相符合。如本作品中的裝飾畫搭配設計主要以素雅的白色為主，紅色是最為明亮的色彩點綴，裝飾畫的主要色彩為黑色、灰色和紅色，恰到好處地與空間構成了協調性。

綠色植物盆栽不僅可以淨化室內的空氣，還有著很強的欣賞性，為居住者帶來大自然的愉悅氣息。

角几是一種小巧的桌几設計，具有靈活的移動性。如作品中的角几設計，設計者採用鋼化玻璃材質，具有良好的安全性，耐衝擊強度高，而且美觀、經濟、實惠，又輕便，還能夠為空間增添時尚感。

白色的茶几上擺放火紅的插花，可以提升空間的美觀性，又能加強空間的視覺表達。來往的客人能夠欣賞到這樣清爽美觀的客廳，心情定會非常愉悅。淡淡的清香能夠給客人和家人增添良好的氛圍。

方案 16：工業風格的居室設計

　　工業風是近期興起的裝修設計風格，主要是以簡單、隨性的手法為主，雖然簡單卻蘊含著深刻的含義。該形式的空間多以裸露的磚塊或是不經刷漆的裸露牆面呈現，使居室顯得十分獨特。

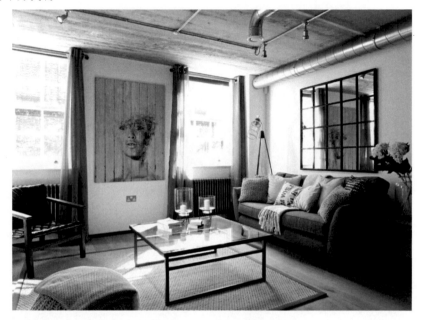

　　該作品是一款工業風格的居室設計，有一種破舊感，很受年輕人的喜愛。

 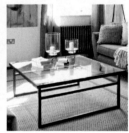

土褐色木條組合而成的裝飾畫素雅、樸實，能夠為空間造成裝飾性的作用，給人營造出復古、懷舊的藝術感，讓空間的氣息完美地展現。	簡單的方形茶几設計主要是為了融合空間整體的氛圍，簡單、大氣，而且它的玻璃面更能夠帶來一定的通透性。	黑色網格「編織」而成的鏡面設計，給人神祕冷酷的感覺，也能夠為空間的氛圍帶來優雅靜謐的氣息，也使得空間的層次展現得更加豐富。	裸露的金屬展現在頂棚，可以突出空間的質感，給人呈現出硬朗的舊工業氣息。空間的合理安排，也能夠將空間展現得更加乾淨整潔。

方案 17：時尚引領的舒適空間

　　本節講述的是一款開放式的居室設計，而開放式的居室主要講究統一性，透過精心的設計、細緻的布局，打造出溫馨愜意的居室環境，再加上良好的燈光效果，又可以調節出空間的浪漫情調。

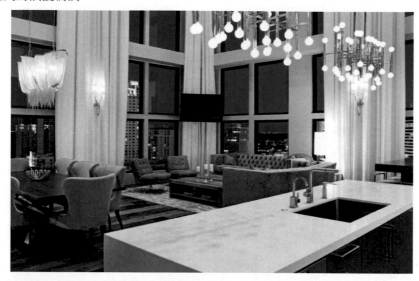

　　這是一個開放式的布局空間，敞開的布局可以讓空間一覽無餘，還能帶來良好的光線和清新的空氣。

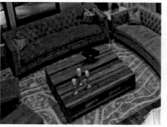

這是餐桌上方的燈飾，燈光照明設計符合功能性要求，恰到好處地保證了空間的照明和亮度，使空間的光感更加勻稱，避免了強烈的光線造成刺目的現象。

該燈飾設計得極為巧妙，設計師用白色的布藝籠罩在燈飾外層，而燈飾下面垂墜的流蘇更能夠增強燈飾的唯美感。

白色花紋的青色地毯襯托著灰色沙發，沉穩中塑造出一點兒亮麗的景色，使得客廳景象更加精美，也能帶來舒適的感受。

將兩張長方形的木桌搭配在一起，小小的桌子可帶來方方正正的平穩感，木質材料也能夠帶來質樸的氣息。

廚房中的燈飾色溫與居室的氛圍一致，而溫和的燈光能夠讓廚房照明更加完善，也能夠帶來舒適的烹飪氛圍。

金色的細管兩側分別裝飾著圓形白瓷燈，再以一定的距離循環裝飾在一起，輕鬆打造出亮麗時尚的吊燈，精美又實用。

方案 18：深受成功人士追捧的休息室

　　休息室是讓人放鬆身心的區域，要充分考慮人們心理及生理的需求，因此在設計上主要以營造溫馨的氛圍為主，這樣才不會給人帶來壓抑、不舒適的感覺。休息室的設計多採用隱蔽的區域，這樣才能夠讓人更加放鬆。

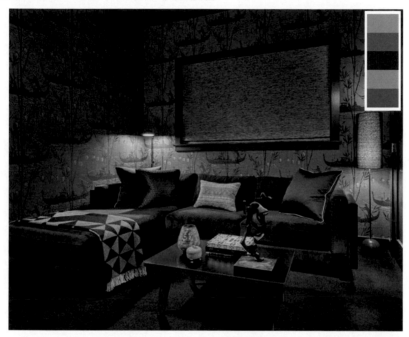

　　這是一款極為突出安全感的休息室設計，風格獨特，充滿休閒感，空間獨立。牆上的方形窗口主要是為空間提供光照，用一面灰簾遮擋可以使空間更加封閉。

　　將 L 型沙發裝飾在轉角處，靠在牆面可以讓人更具安全感，再將兩盞落地燈裝飾在沙發兩側，可以為昏暗的空間帶來明亮的光照效果，精美、舒適又不失雅緻。

　　藍色底紋的壁紙襯托著深色的小船，再配上飄蕩的紅色「燈籠」，使空間充實、美觀。黑白格子編織而成的毛毯散發著安靜文雅的氣息，將其搭在沙發上，也為空間帶來一絲亮麗。

方案 19：鄉村風也能帶來清婉愜意的氣息

美式鄉村風的居室設計多以木質裝飾，帶著濃濃的鄉村氣息，以享受為最高原則，依次來強調空間的舒適度和質地的厚重感，創造出一種古樸的質感，充分展現出居室空間的氣派和實用性。

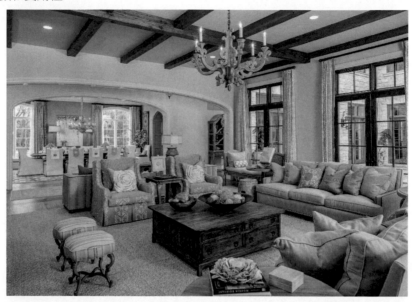

這是一間透著美式鄉村風情的居室，具有務實、規範、成熟的特點，家居裝修的線條也較為簡潔、流暢。

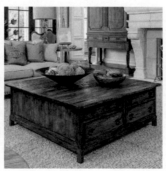

精心雕刻的實木燈座穩穩襯托著蠟燭樣式的燈飾，非常古樸、大氣、富有質感，做舊的設計使得空間細膩而高貴。
將這盞富有古樸氣息的吊燈裝飾在木質材料的居室空間中，十分和諧。

以正方形的四角櫃作為客廳中心的茶几，沉重中透著高貴。四角櫃的茶几兩側分別以四個抽屜裝飾，既增加了美觀性，又有儲存物品的功能。

客廳空間多採用大型沙發裝設，在客廳中擺放較為固定，使得空間更具穩重性。兩張單人椅隨意擺放在客廳中間，挪動時也更加便利。

方案 20：很適合男士的經濟客廳

　　硬派且實用的居室深受男士的喜愛，一個男性化的客廳很酷，也十分個性，設計也較為嚴謹簡潔，兼具裝飾美和實用性。

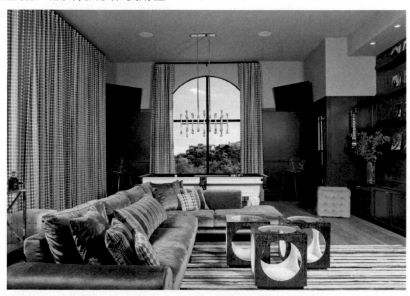

　　該空間的主色是乾淨優雅的藍色，無論是整體設計還是細節的裝飾，都能凸顯出空間的唯美清新感，能夠釋放出不浮躁、輕鬆的空間。

這是一扇拱形的窗戶，讓簡單的牆面更具美感，又能帶來清涼。

以十字木架裝飾在窗戶中心，營造出超凡脫俗的視覺感，又塑造出垂直清爽的立體空間感。窗戶兩側窗簾上的黃色、藍色圓點連續排成清雅的圖案，使得空間更加清爽。

這是一把方形的椅子，除了椅子的底部，其他面均用圓形來打空，彰顯出了高雅與清新，增添時尚休閒之感。

白底、藍黃條紋的地毯襯托著灰色的座椅，再搭配灰色的木質地毯，使之構成豐富的層次感。

在灰色的牆面突出幾個藍色的擱架，將其與牆體融為一體，令空間的層次更加豐富，使用起來也更加便利。

連接牆面的開放擱架設計形成通透的效果，為居室帶來更多的樂趣。

方案 21：原木散發的時代氣息

居室中選用會呼吸的原木家具裝飾，少一點汙染，多一點自然，打造出屬於自己的木質生活空間，使得空間回歸自然，享受安逸與舒適。

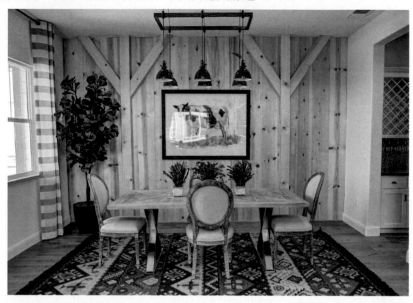

簡單樸素的餐廳，淡淡的木質原色，以樸素代替空間的奢華感，為空間注入復古懷舊的自然清新感。

餐桌上方的六盞吊燈不但能夠提供良好的光照條件，更能增強室內空間藝術效果，可以烘托出間的氣氛和情趣。

簡單的紅色小吊燈打造出濃烈的熱情氣息，使得空間更具藝術感。

地板選用原木色的實木材質，地毯選用紅色復古圖案，呈現出一種時尚高貴的感覺，營造出一種高品味的氛圍。

灰白條紋的窗簾為樸素的空間增添一絲平靜淡雅的韻味。

將一盆綠色植物裝飾在餐廳牆角，能夠透過光合作用吸收二氧化碳，放出氧氣，使餐廳環境變得更加清爽。

方案 22：古色古香的衛浴間

　　衛浴間是供居住者便溺、洗浴、盥洗等日常衛生活動的空間，又稱洗手間。洗手間的設計風格也應該與室內整體風格一致。在突出實用性的前提下，應重視設計感。古色古香的洗手間是一種比較少見的設計風格，多以仿古磚、仿古木、防腐木等突出年代感的材料進行裝飾。除此之外，衛浴間的乾溼分離逐漸受到青睞。

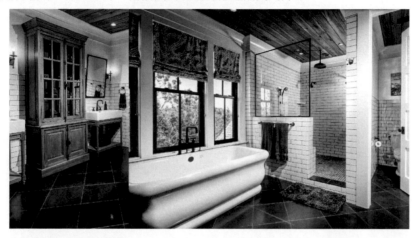

　　這是一個透著古韻、內斂的衛浴空間，仿古的地磚和木質營造出了濃厚的文藝氣息。

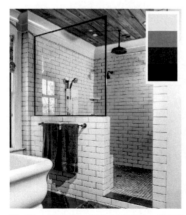

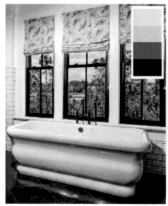

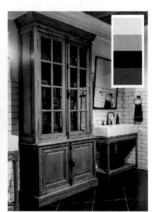

這是一個開放式的淋浴間，牆面採用白色瓷磚拼接而成，整體設計十分巧妙，令空間整體更富視覺感，也調亮了空間的亮度。
牆體以中心處一分為二，上半部採用透明的玻璃體裝飾，下部採用白色瓷磚裝飾，恰到好處地劃分出了淋浴區。

白色的浴缸與白色的牆面恰到好處地融合在一起，圓潤的邊角，渾圓的質感，雖然厚實卻在視覺上十分輕柔。
獨立的浴缸放在窗前，配上碎花窗簾，為空間呈現出春意盎然的景象，使得空間充滿了甜美的氣息。

浴室櫃與洗手池的支架均採用原木材質裝飾，厚實的質感極為強烈，極富古雅的審美韻味。
實木材質的櫃子渲染出深深的復古情懷和自然氣息，既有儲藏作用，也為空間平添了藝術氣息。

方案 23：天然清爽的時尚衛浴間

　　現代人都希望擁有一間時尚且又具有現代感的居室，對衛浴間的功能性和審美性也有著較高的要求，因此打造出一款真正的個性化設計的衛浴間，讓空間散發出天然的氣息，能讓人感到更加舒適。

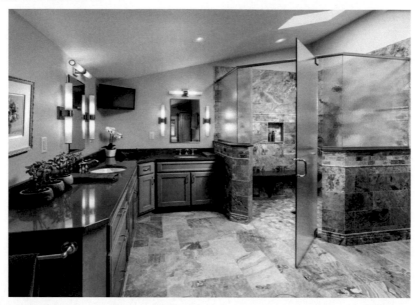

　　這是一個寬大的衛浴空間，能夠給人帶來身心舒適的感覺。

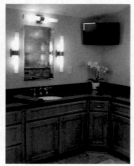
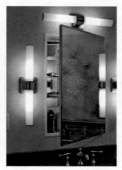
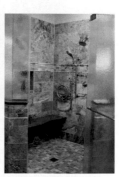

這是裝飾在淋浴房的黑色長方形座椅，深色不易髒，而且搭配在灰色空間也較為融合。牆面上有一個長方形內凹槽，便於擺放洗浴用品。

這是浴缸外側景象的一角，將電視裝飾在牆角頂部，可以為乏味的衛浴空間增添活力感，為空間帶來一絲精彩的景象。

這是洗手池上方的鏡面設計，鏡面頂部及左右都裝有圓柱形燈管，可以給人帶來清晰的照明。而鏡面背後是暗藏的儲藏櫃，可以將一些日用品擺放在其內，令空間整體更加整潔。

該淋浴間選用磨砂玻璃門，既能有效地隔斷水氣，同時透明的玻璃又不會阻隔視線，可以有效地擴展視覺空間。

室內色彩搭配寶典

室內設計概念╳色彩三要素╳裝飾設計技巧

編　　著：唯美映像

發 行 人：黃振庭

出 版 者：崧燁文化事業有限公司

發 行 者：崧燁文化事業有限公司

E - m a i l：sonbookservice@gmail.com

粉 絲 頁：https://www.facebook.com/
　　　　　sonbookss/

網　　址：https://sonbook.net/

地　　址：台北市中正區重慶南路一段六十一號八
　　　　　樓 815 室

**Rm. 815, 8F., No.61, Sec. 1, Chongqing S. Rd.,
Zhongzheng Dist., Taipei City 100, Taiwan**

電　　話：(02)2370-3310

傳　　真：(02) 2388-1990

印　　刷：京峯彩色印刷有限公司（京峰數位）

律師顧問：廣華律師事務所 張珮琦律師

定　　價：650 元

發行日期：2022 年 6 月第一版

◎本書以 POD 印製

國家圖書館出版品預行編目資料

室內色彩搭配寶典：室內設計概念
╳色彩三要素╳裝飾設計技巧 / 唯美
映像 編著 . -- 第一版 . -- 臺北市：崧
燁文化事業有限公司 , 2022.06
　　面；　公分
POD 版

ISBN 978-626-332-360-5(平裝)
1.CST: 室內裝飾 2.CST: 色彩學
967　　　111006816

官網

臉書